樹下長椅

UN PEU DE BOIS ET D'ACIER

CHABOUTÉ

樹下長椅

UN PEU DE BOIS ET D'ACIER

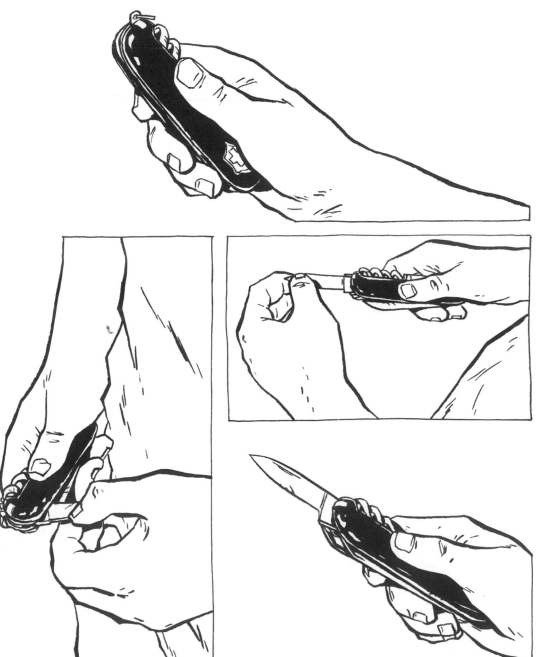

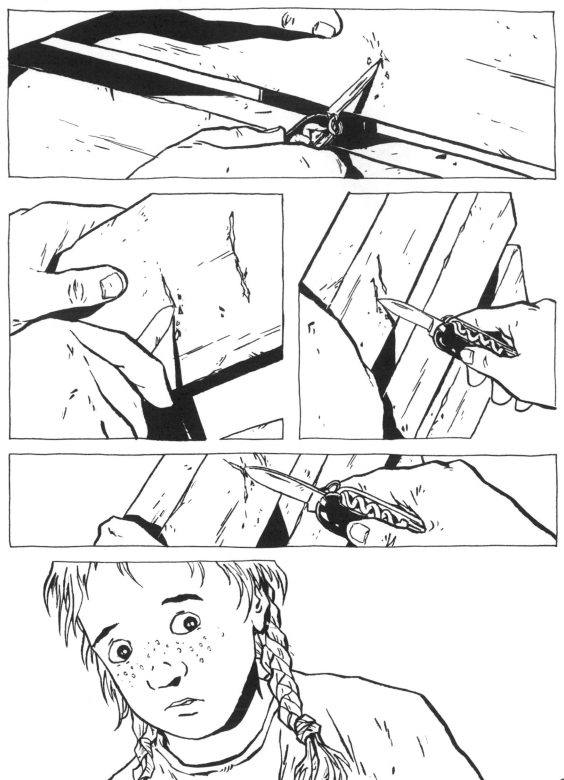

2.

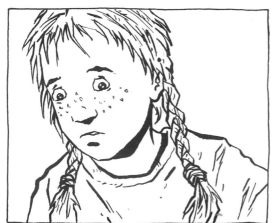
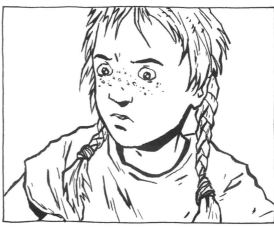

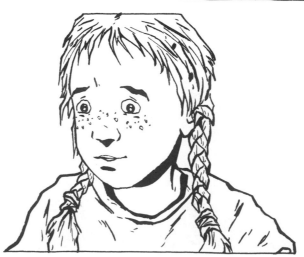

3.

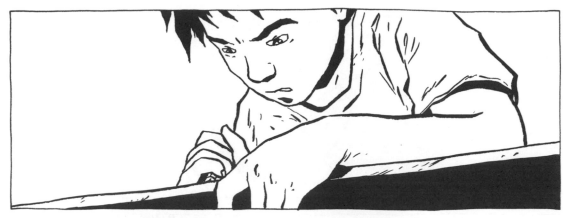

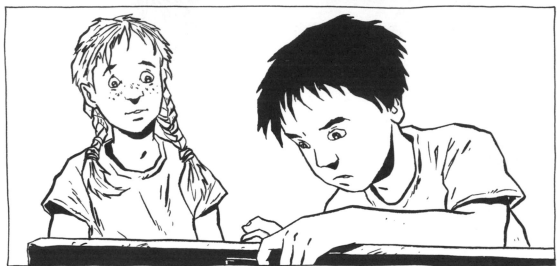

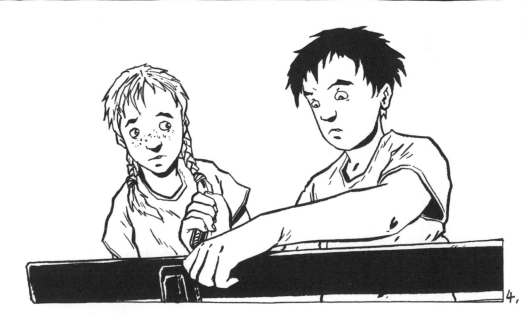

4,

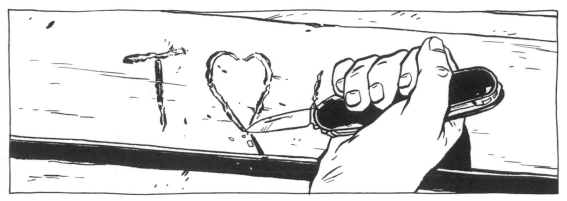

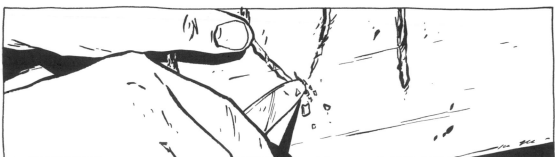

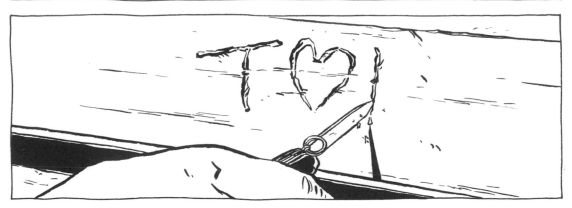

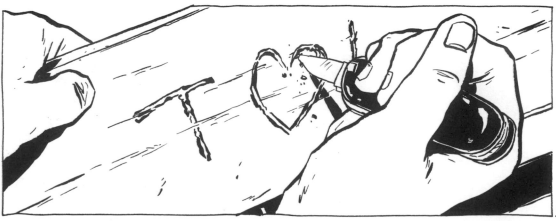

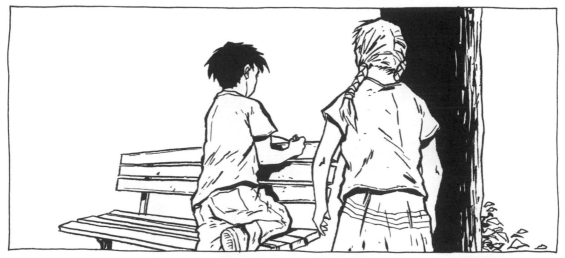

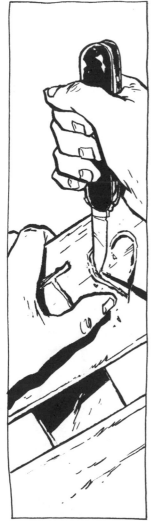
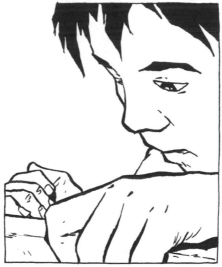
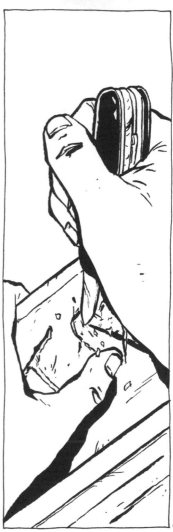
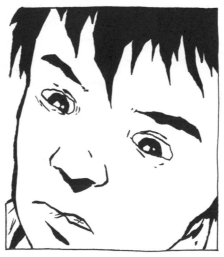

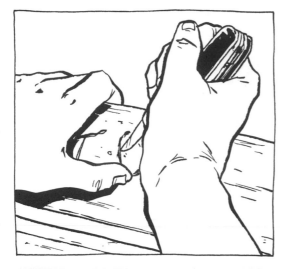
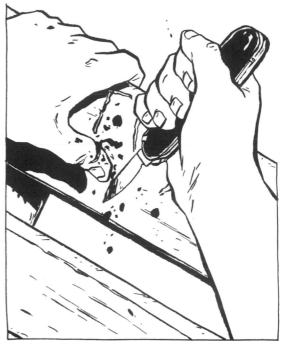

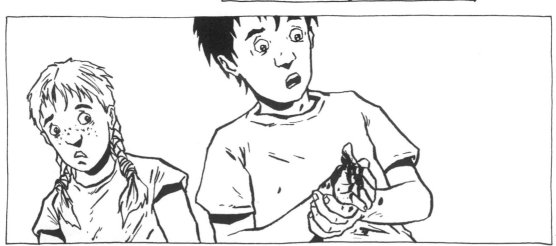

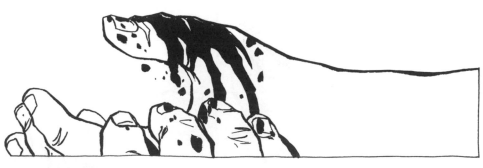

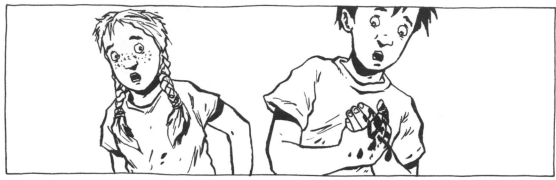

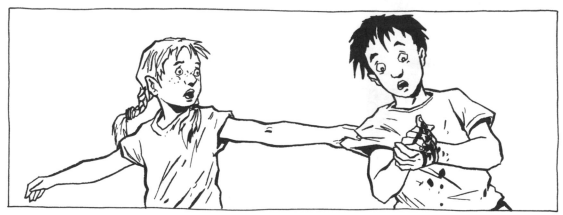

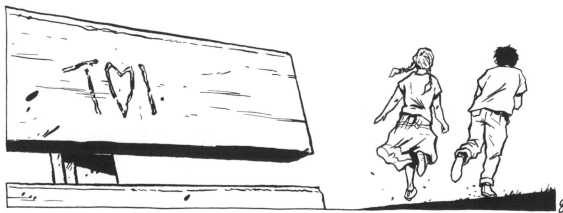

8.

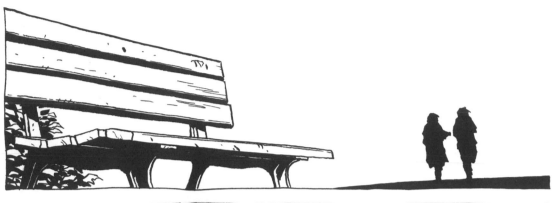

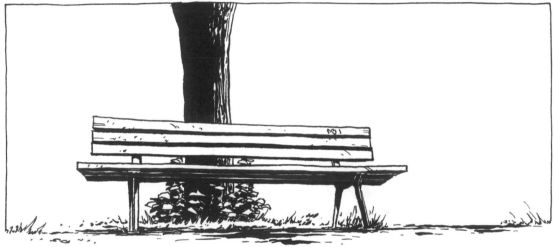

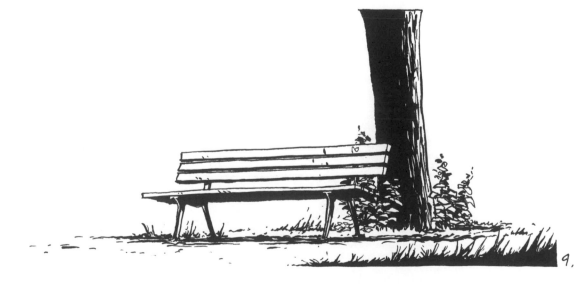

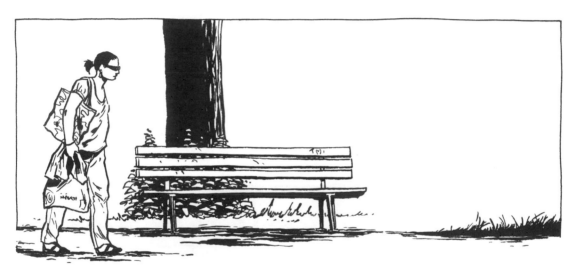

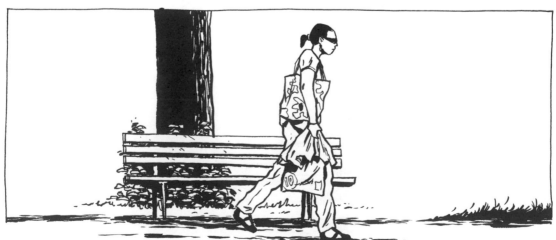

11.

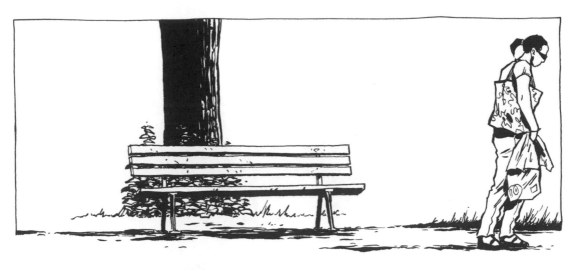

15.

16,

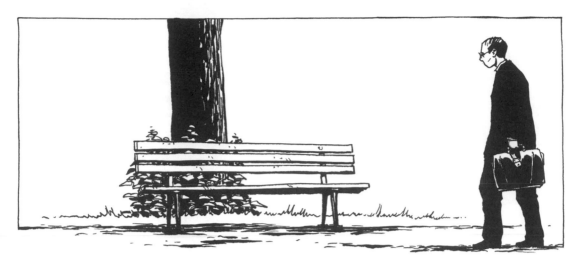

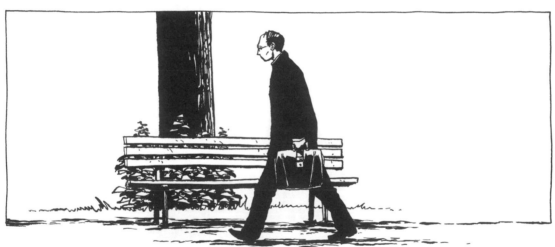

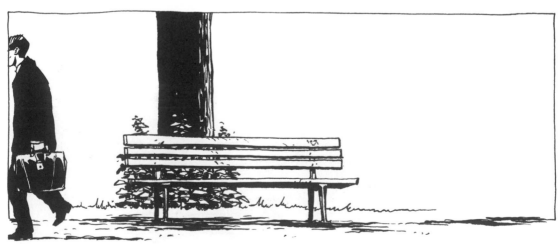

17.

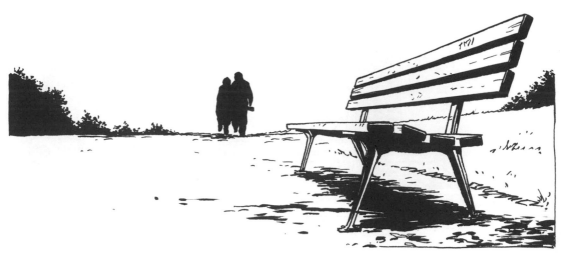

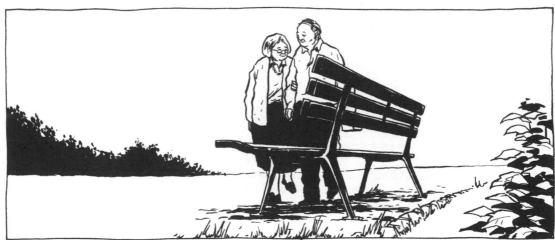

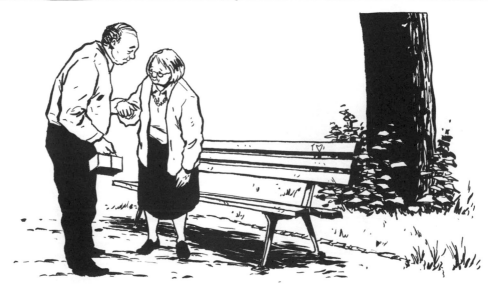

18.

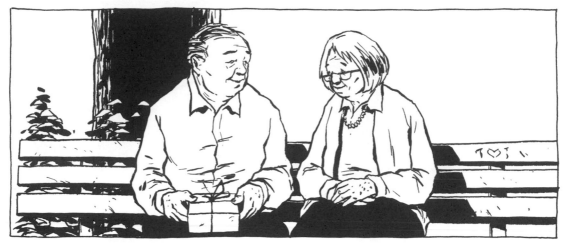

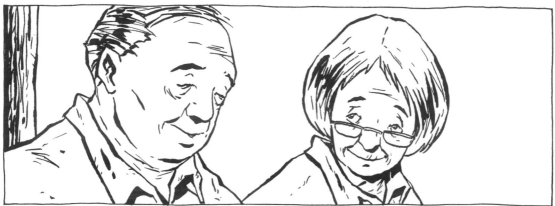

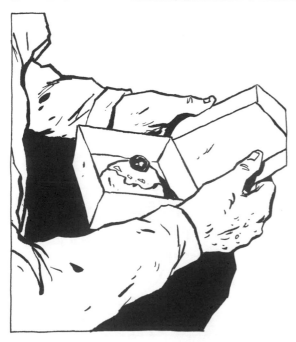

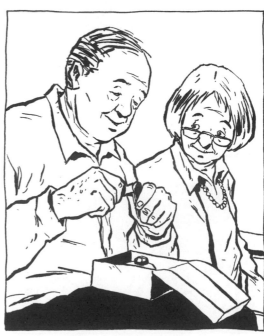

19.

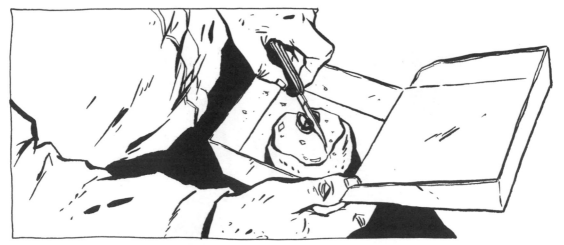

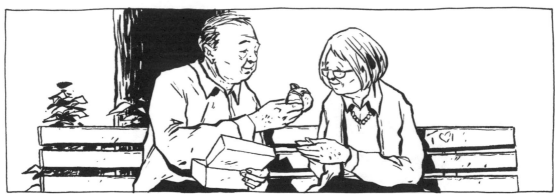

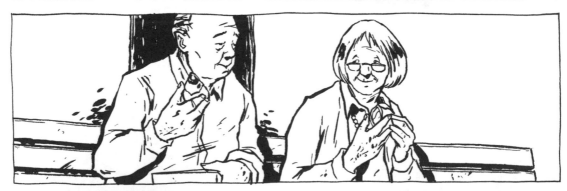

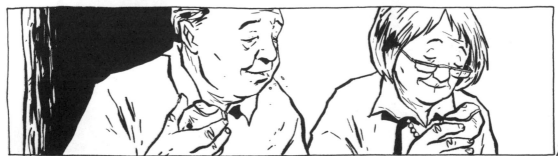

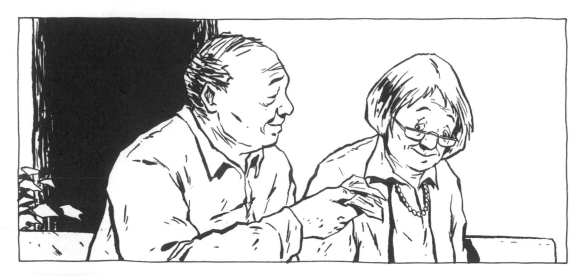

21.

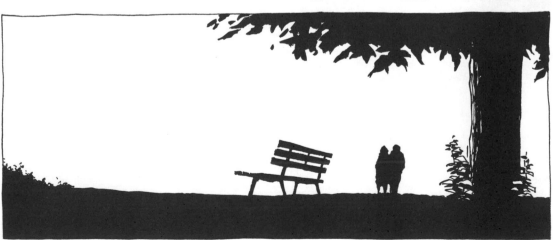

22

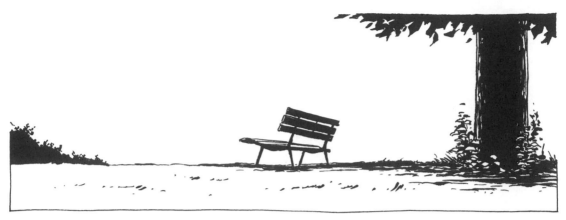

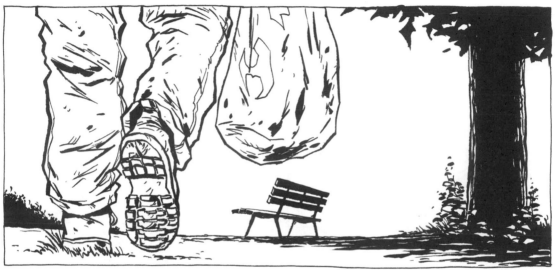

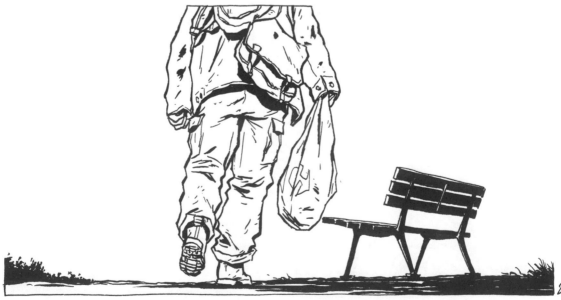

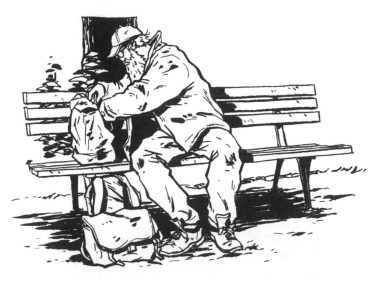

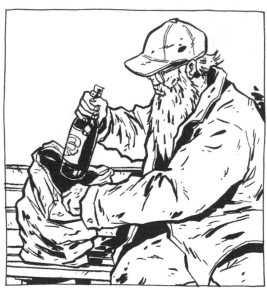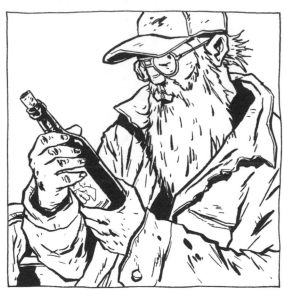

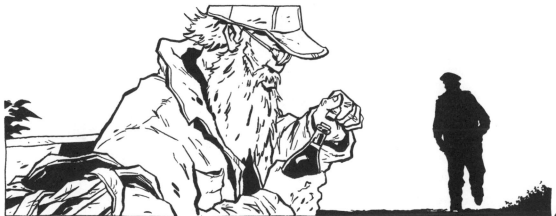

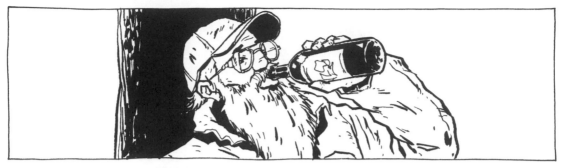

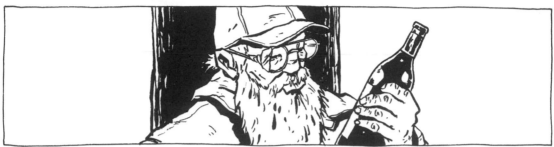

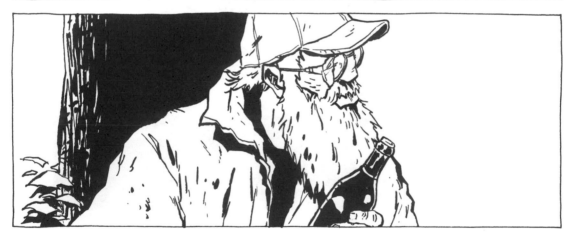

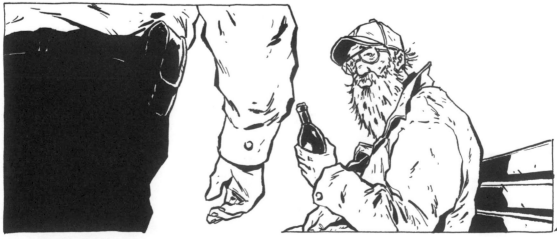

25.

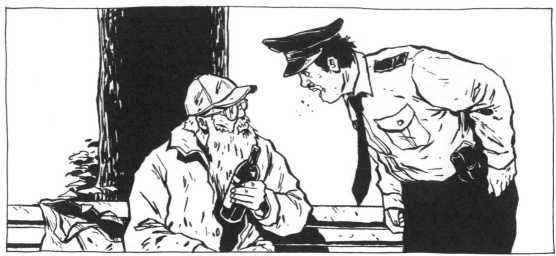

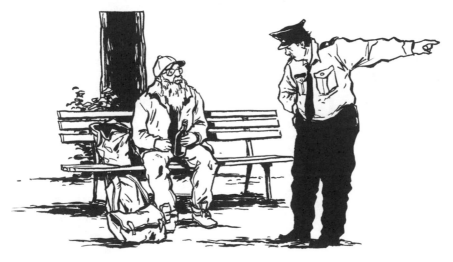

26.

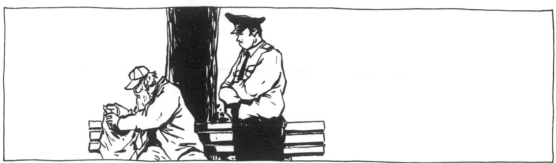
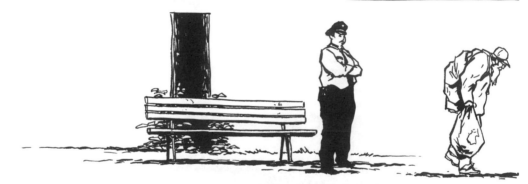
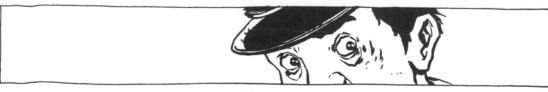
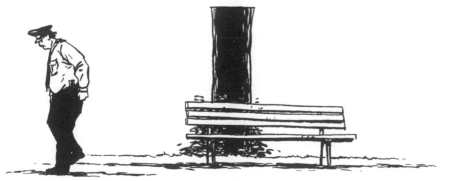

27.

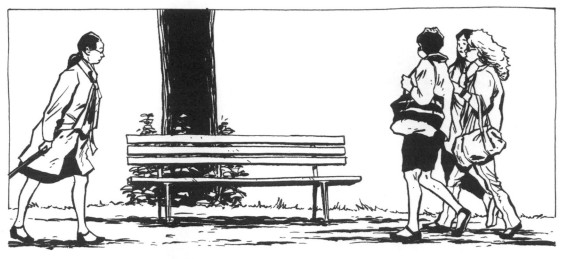

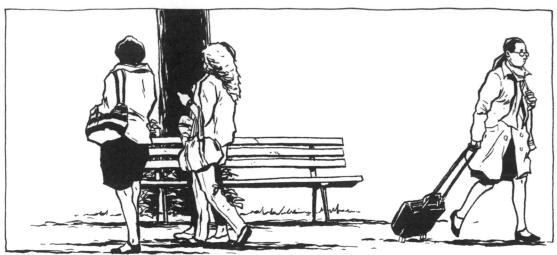

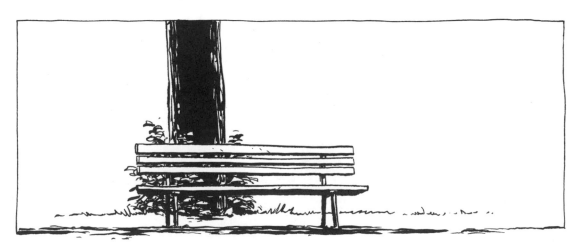

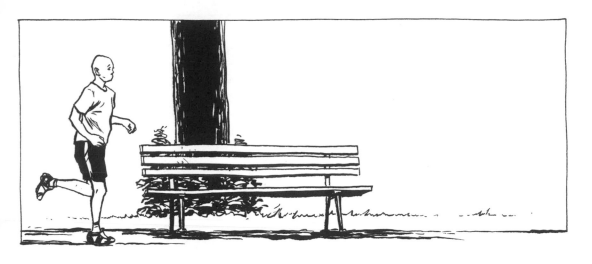

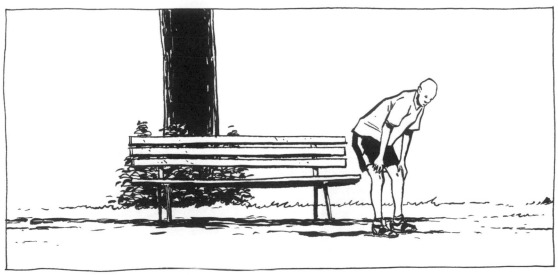

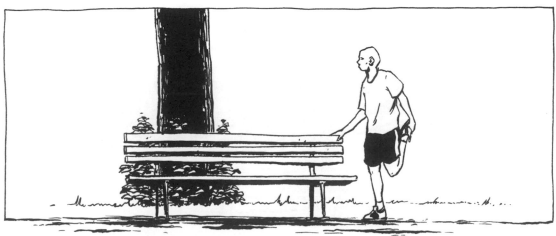

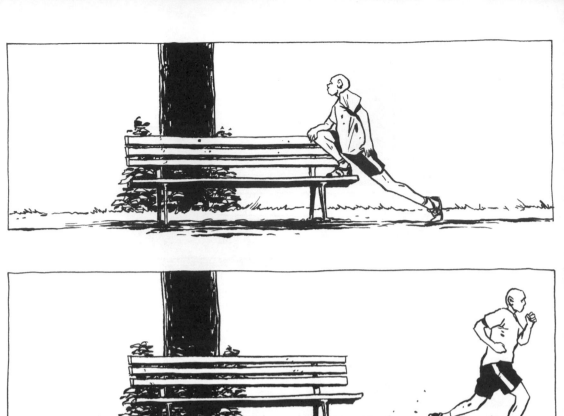
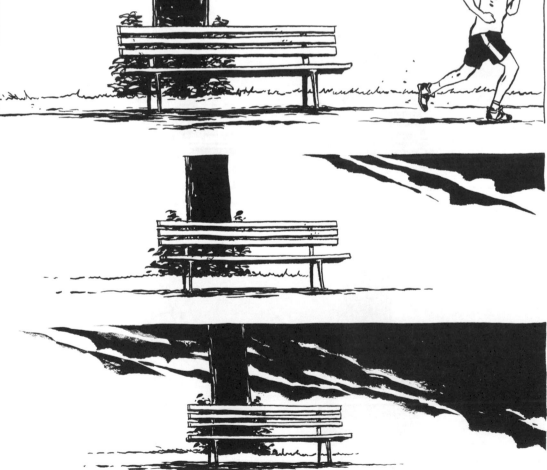

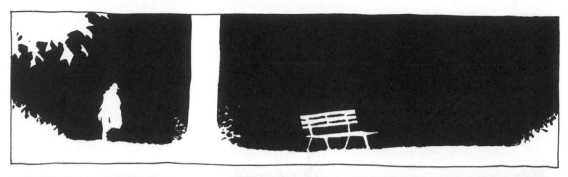

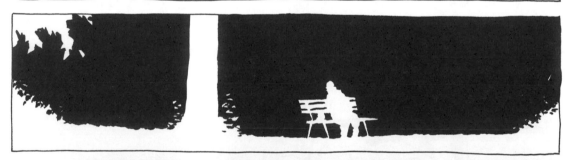

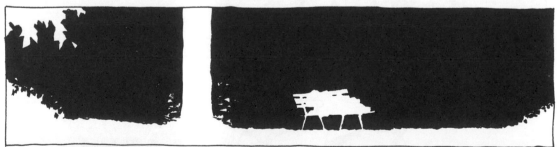

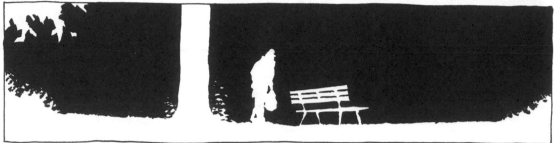

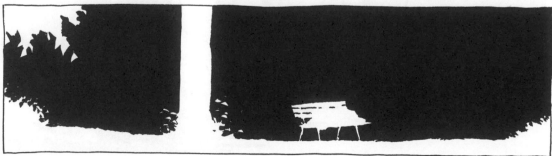

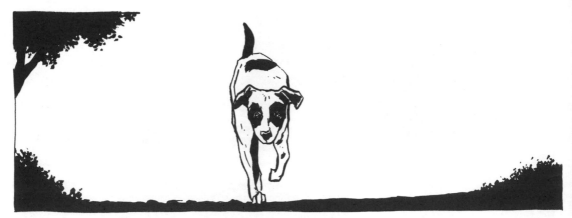

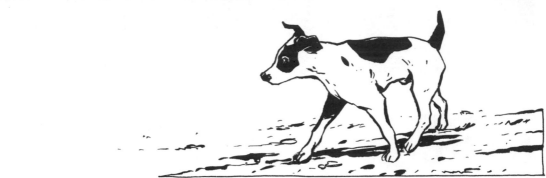

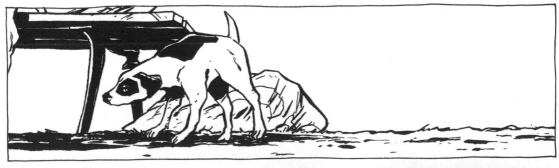

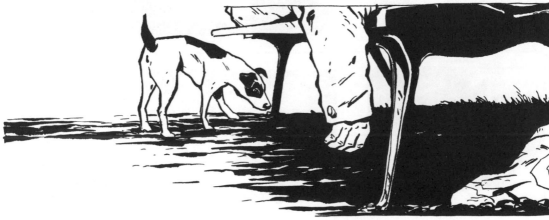

36

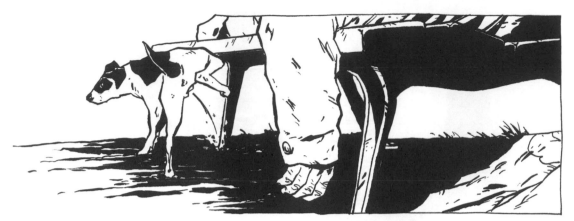

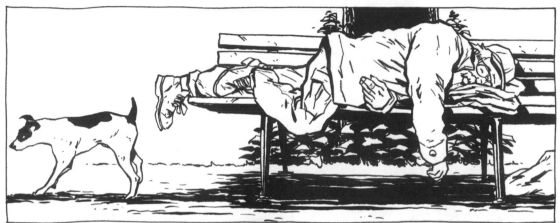

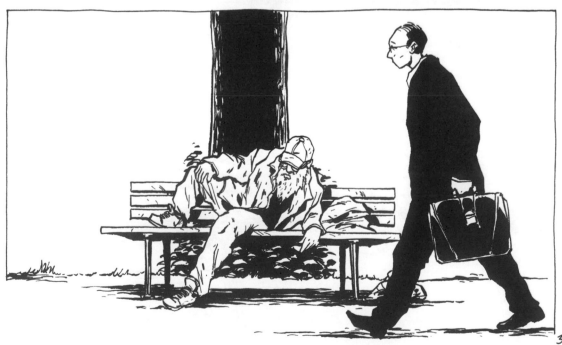

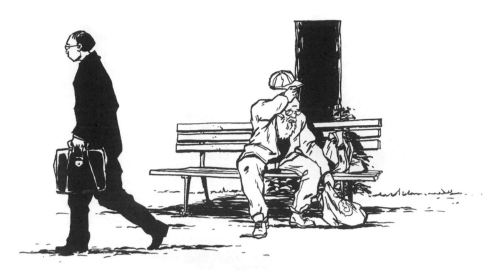

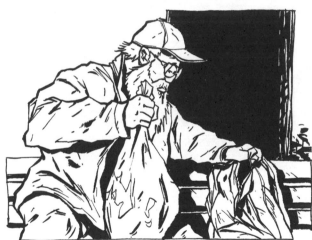

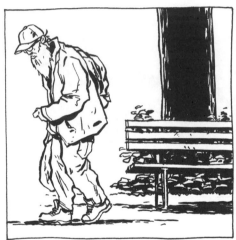

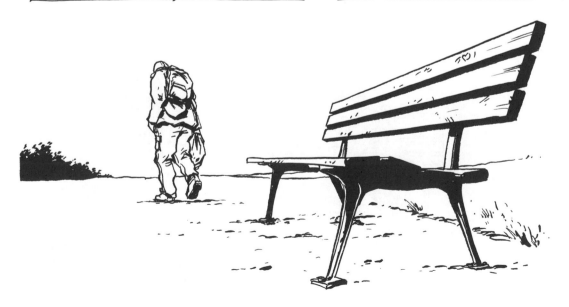

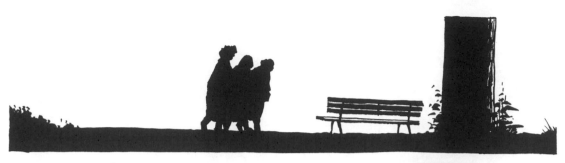

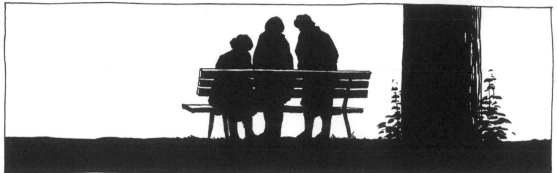

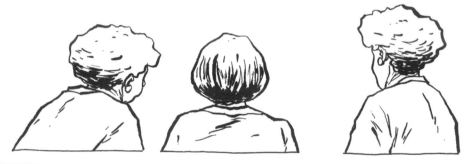

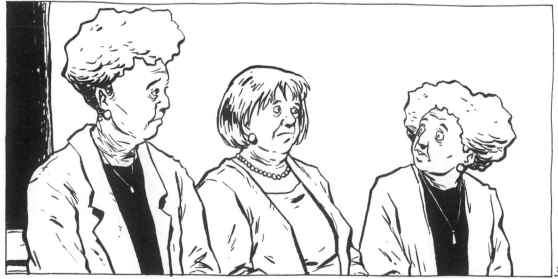

35

36

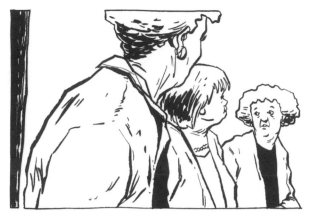

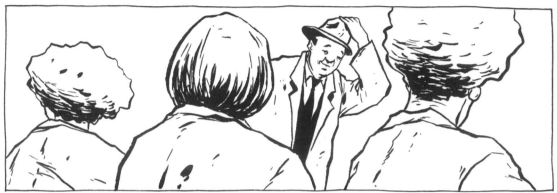
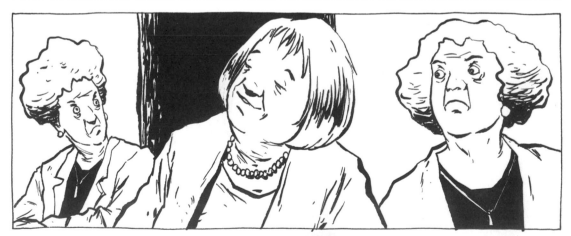

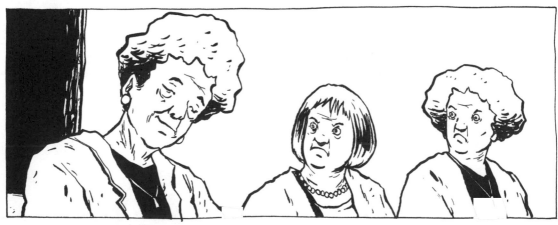

38

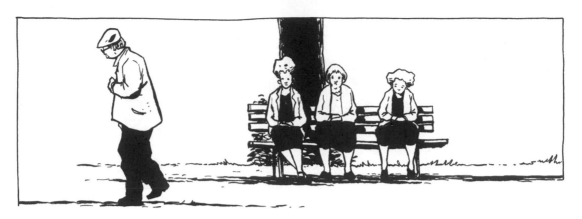

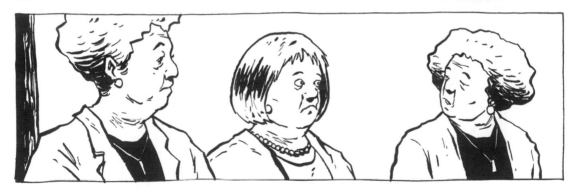

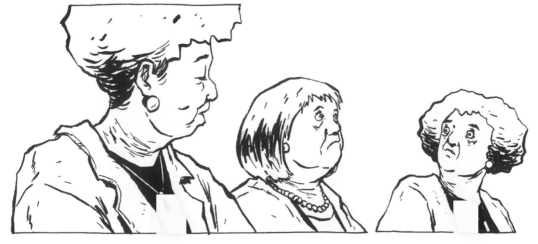

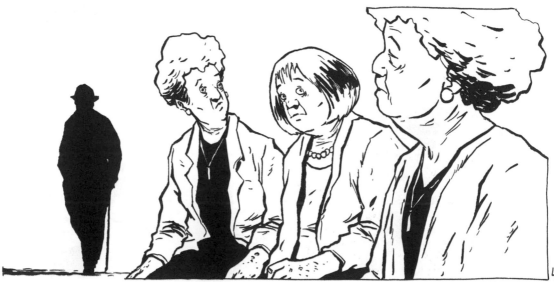

40.

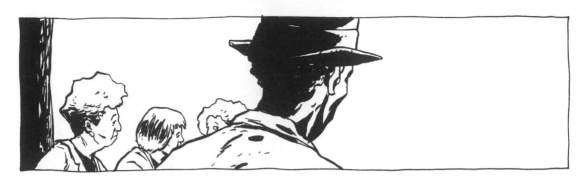

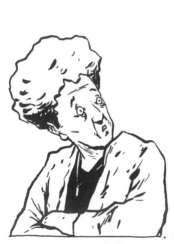

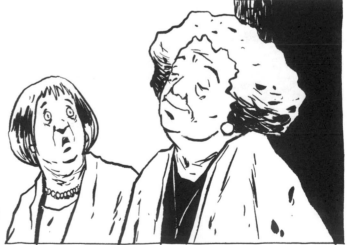

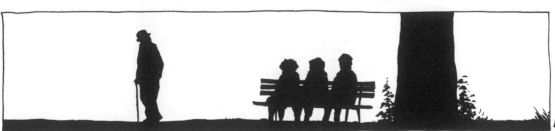

41.

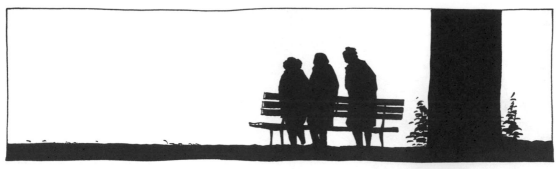

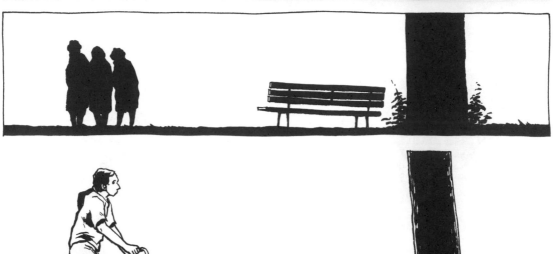

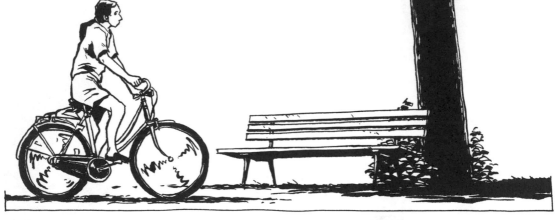

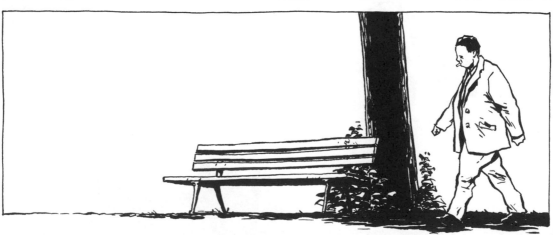

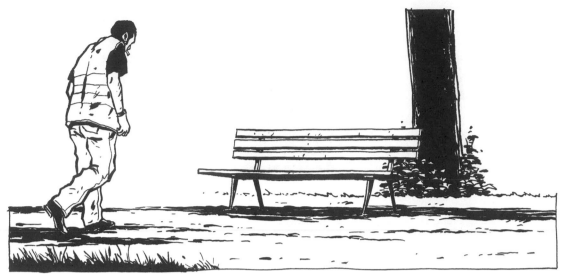

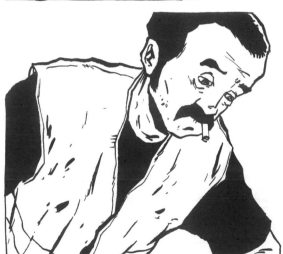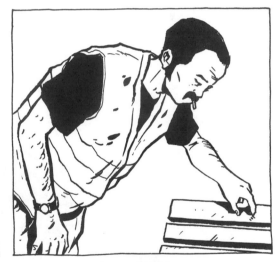

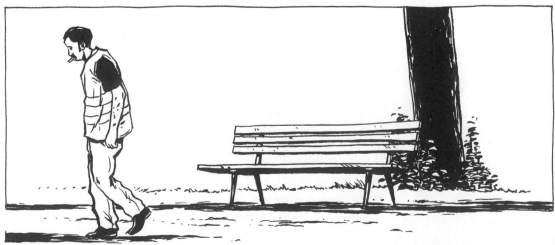

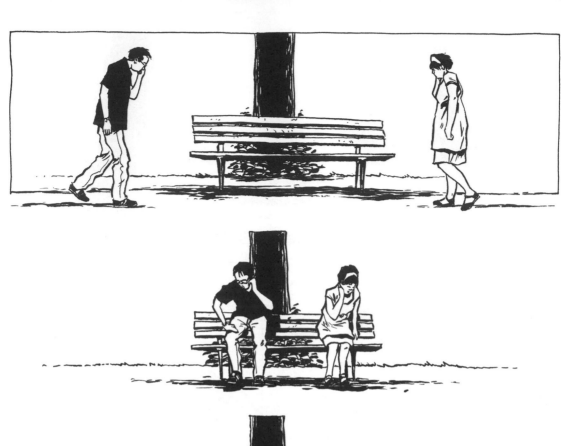

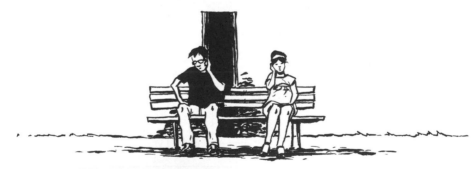

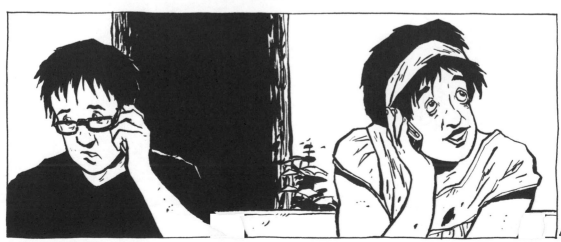

44.

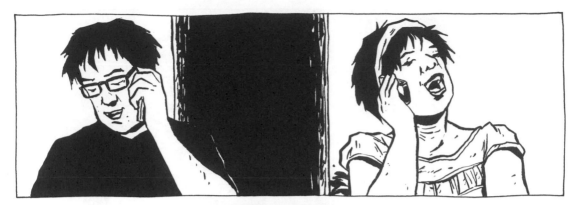

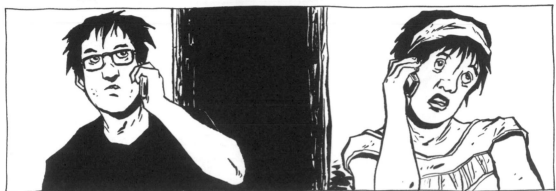

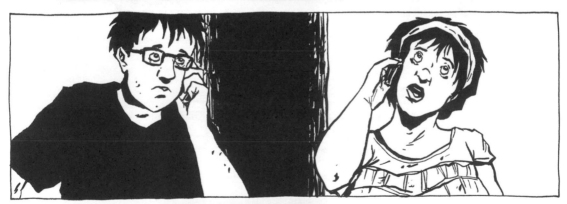

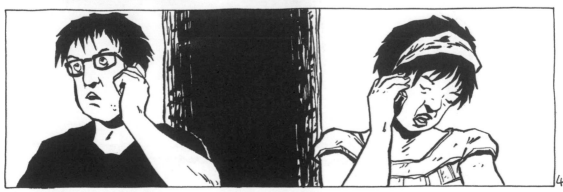

45.

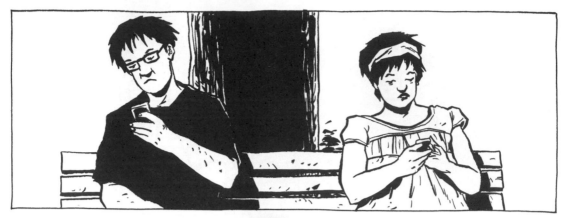

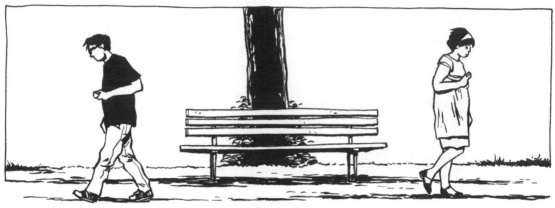

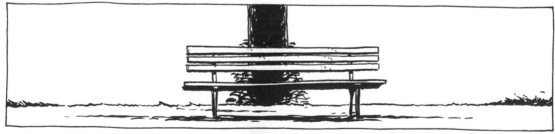

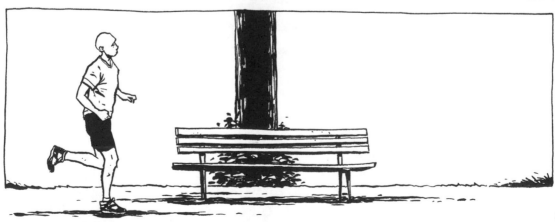

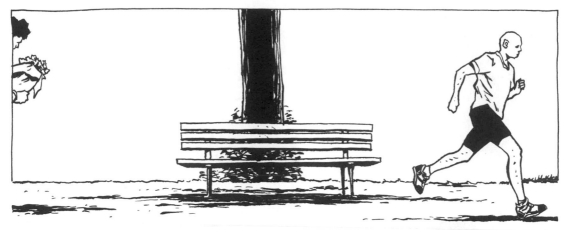

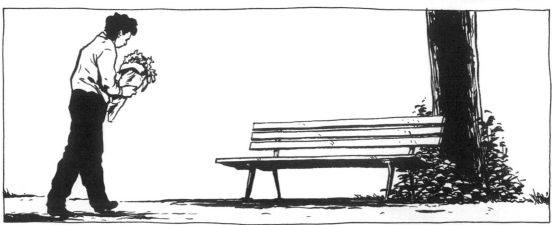

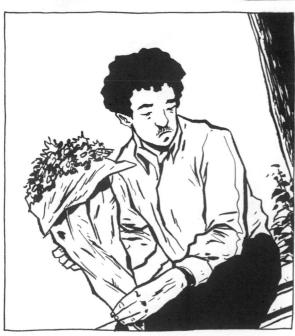
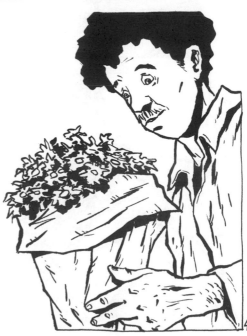

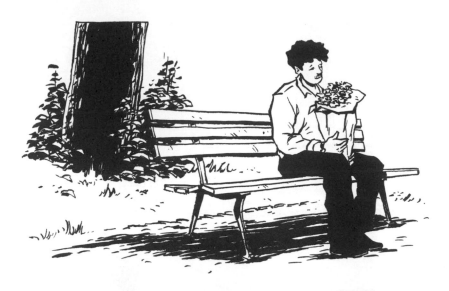

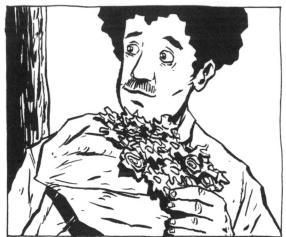

48

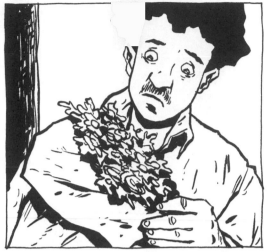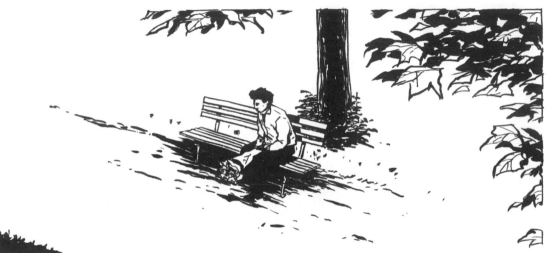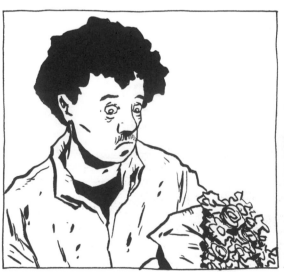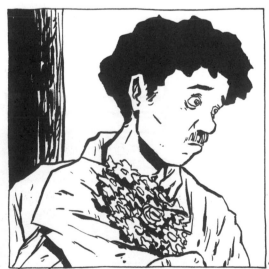

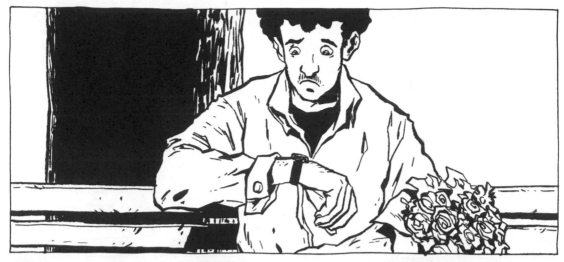

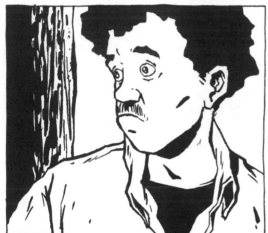

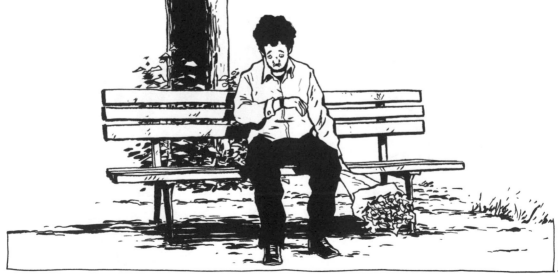

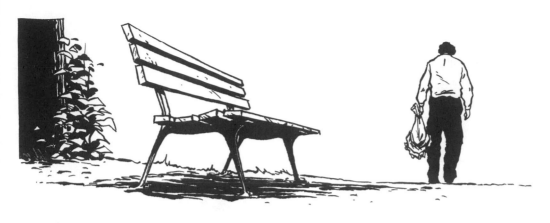

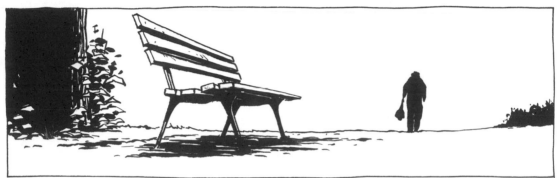

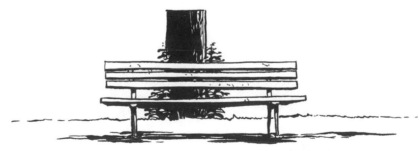

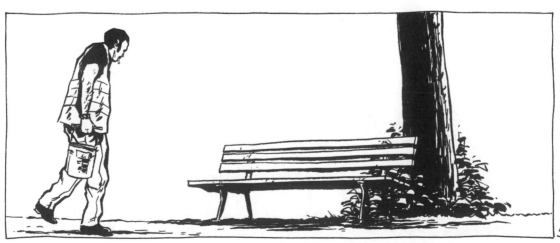

51

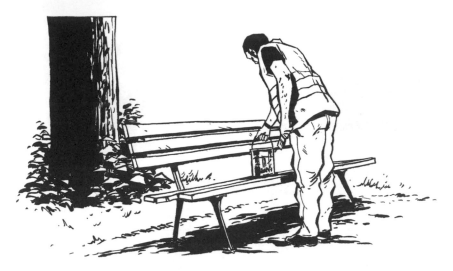

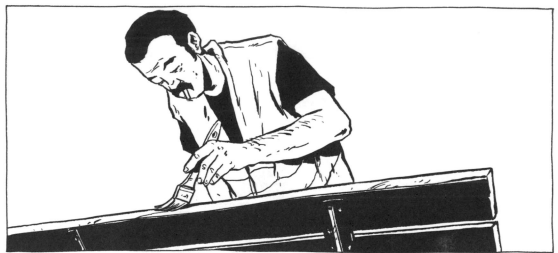

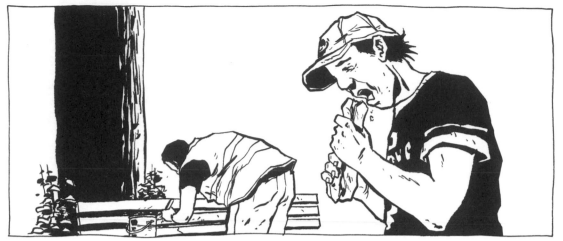

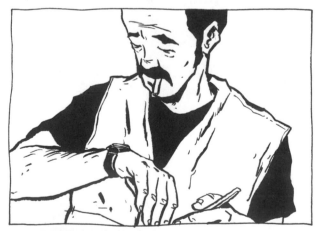

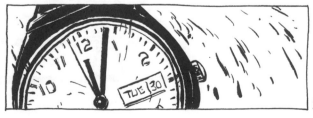

53.

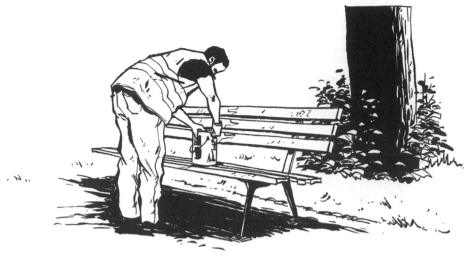

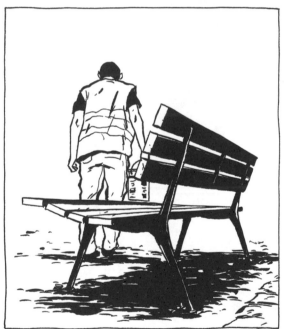

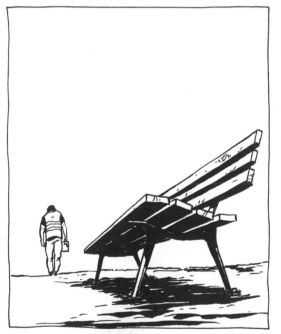

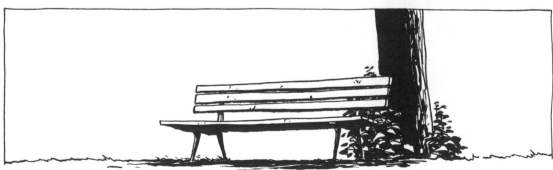

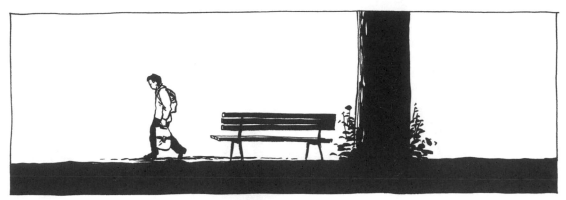

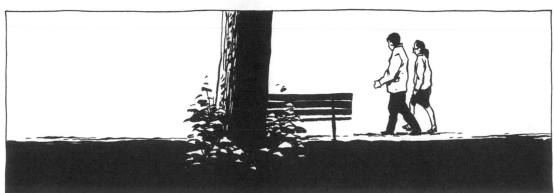

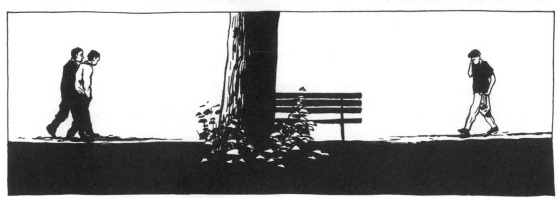

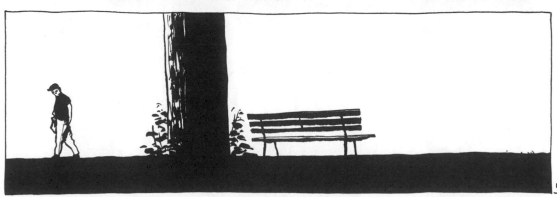

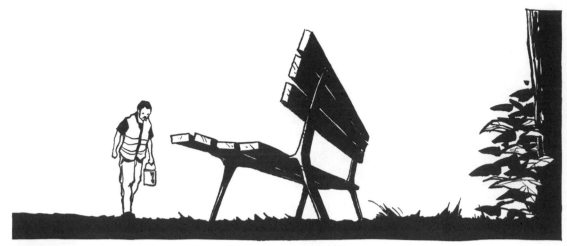

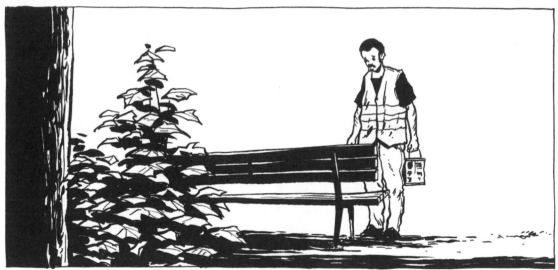

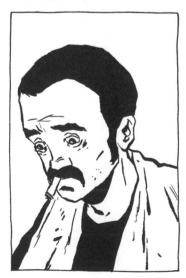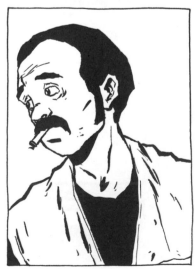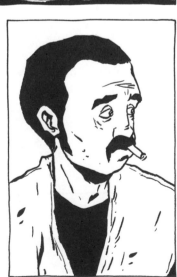

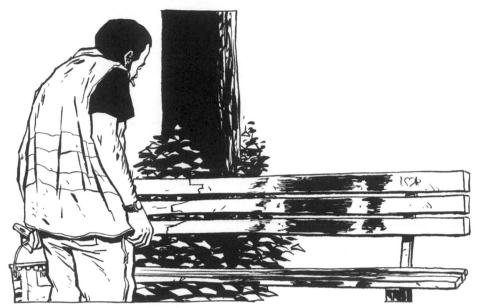

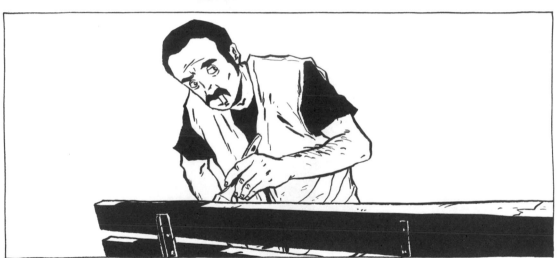

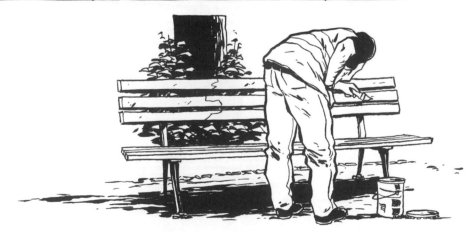

57.

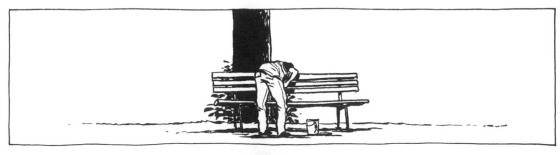

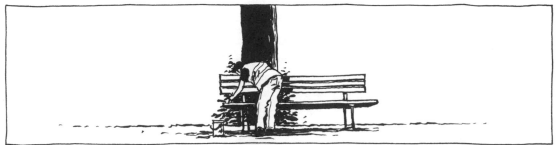

58

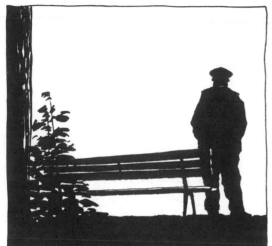
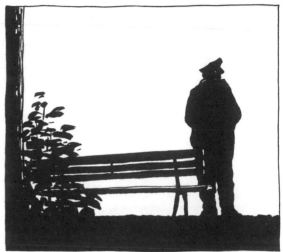

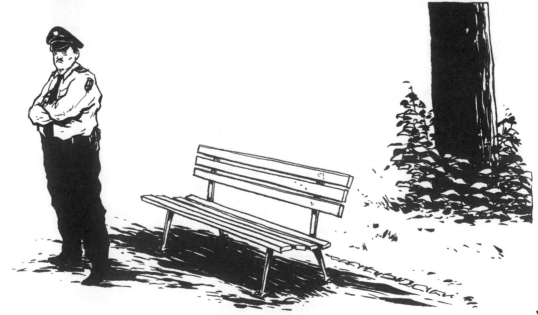

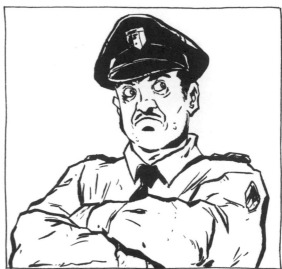
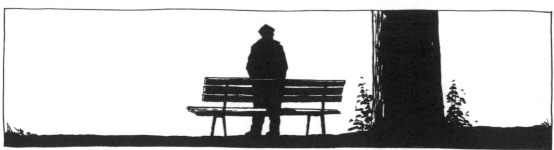
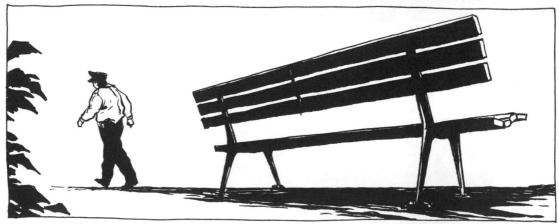
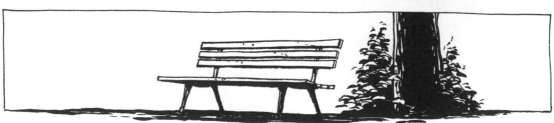

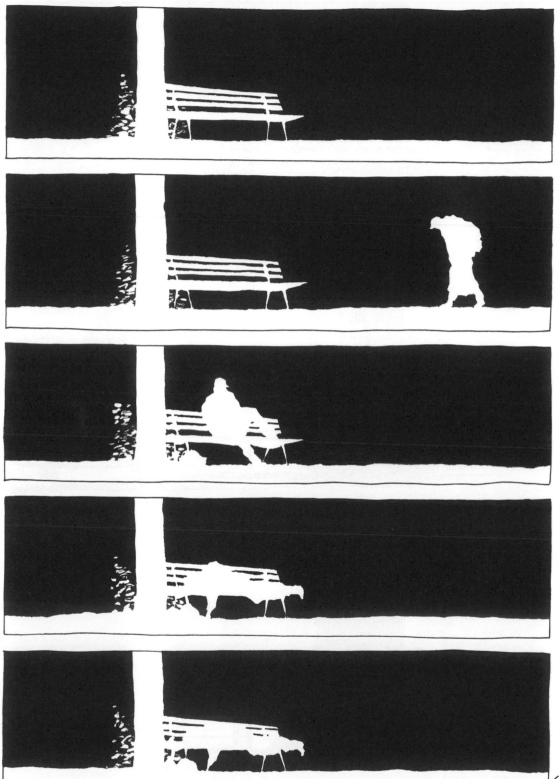

61.

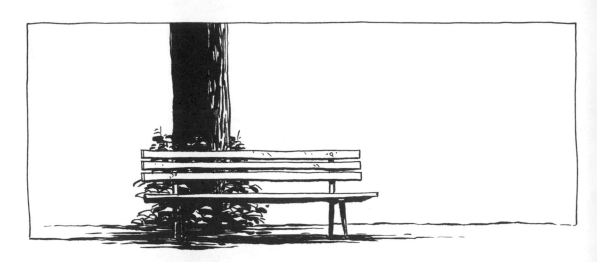

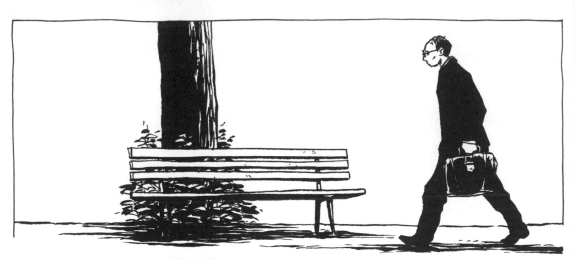

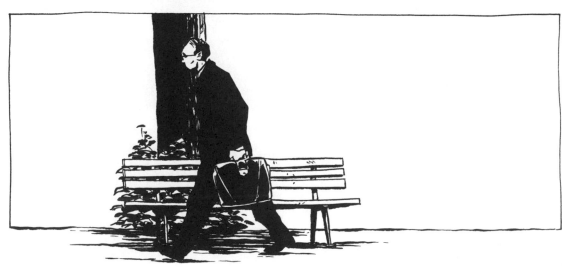

62

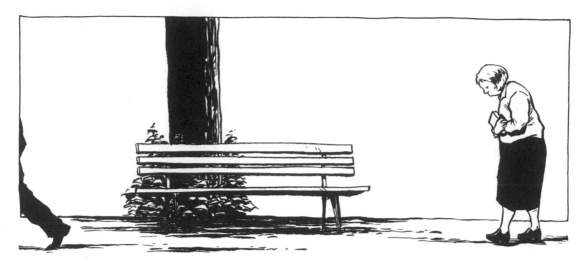

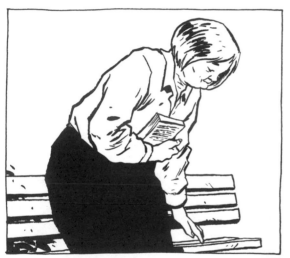

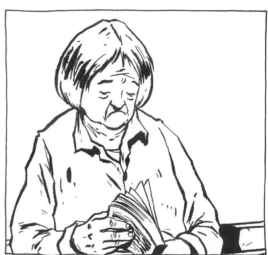

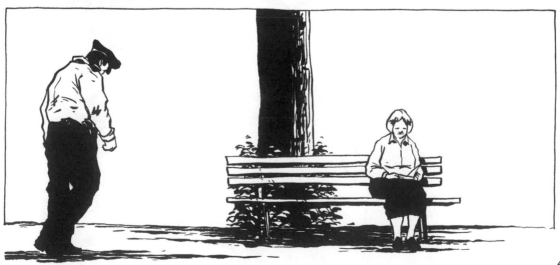

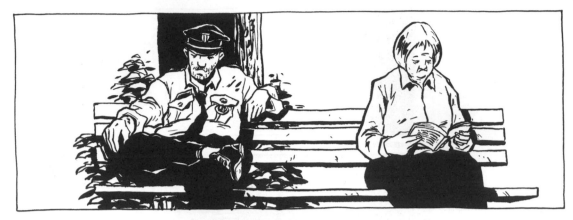

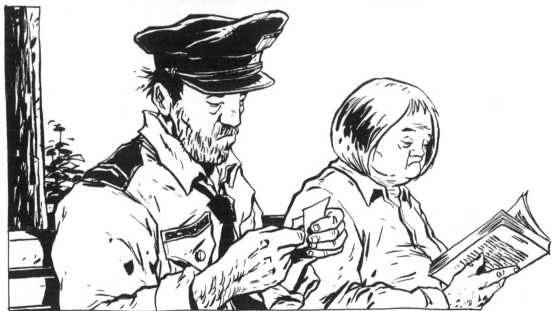

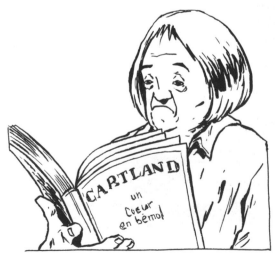

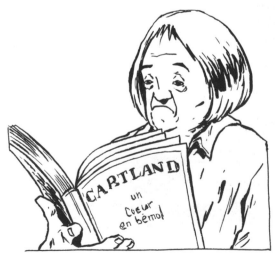

* 卡德蘭《來自天堂的心曲》（言情小說）

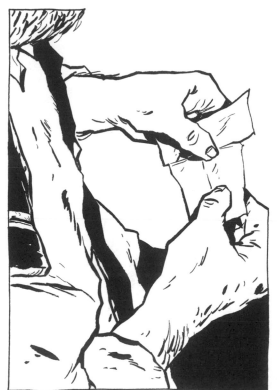
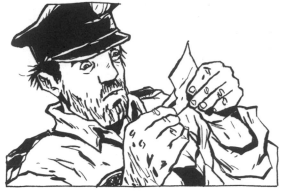
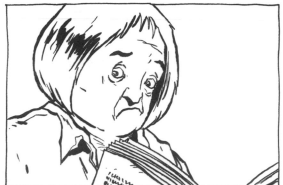
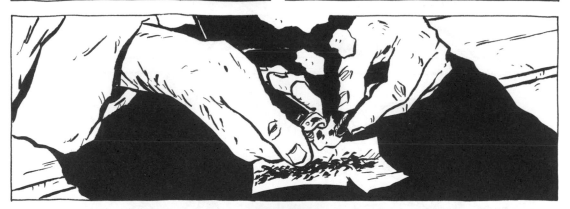
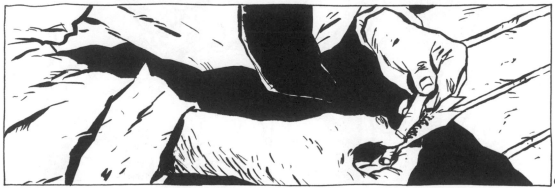

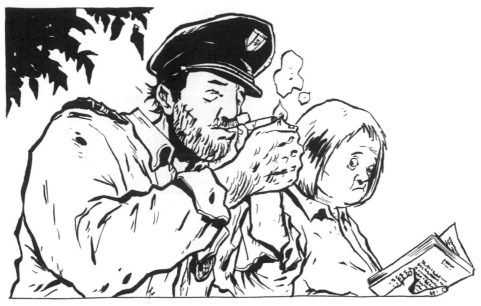

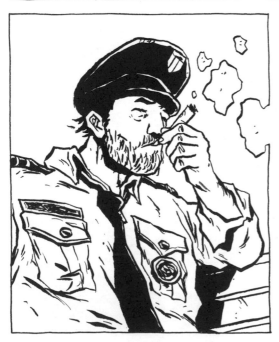

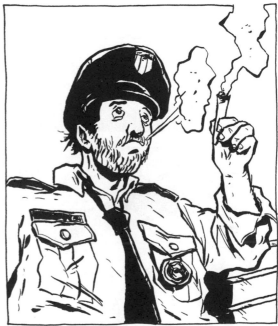

66

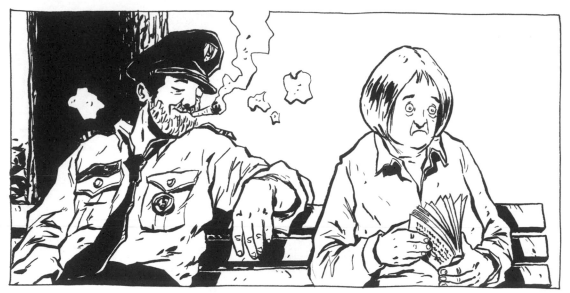

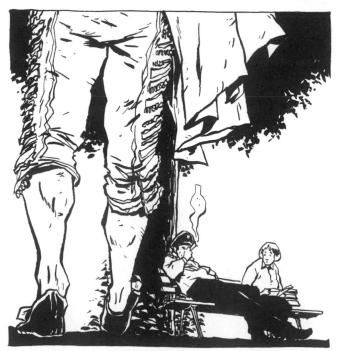

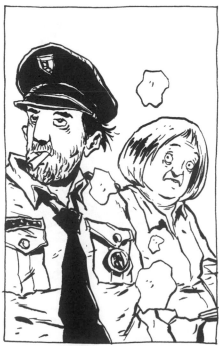

67.

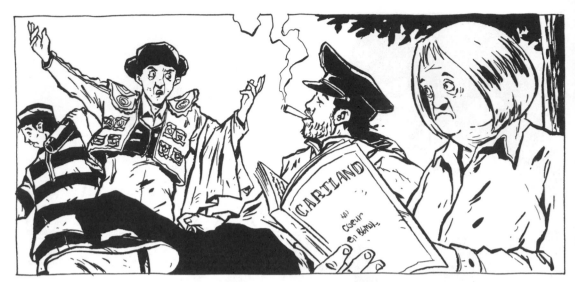

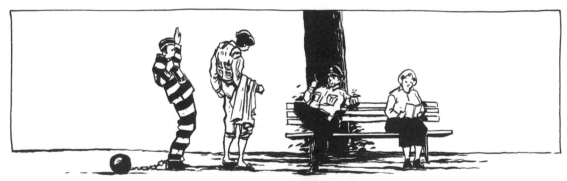

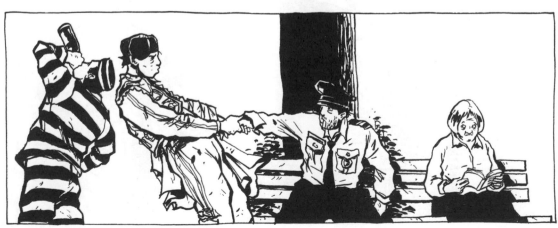

68

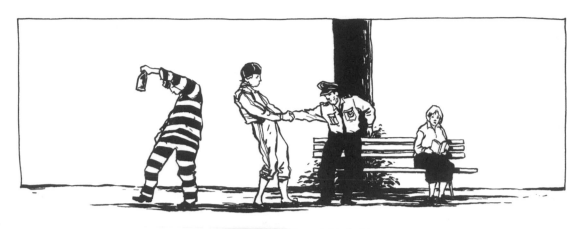

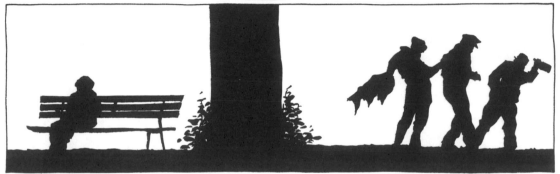

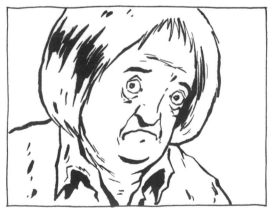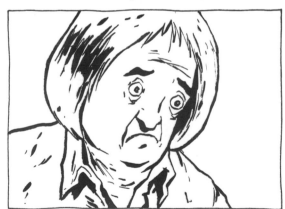

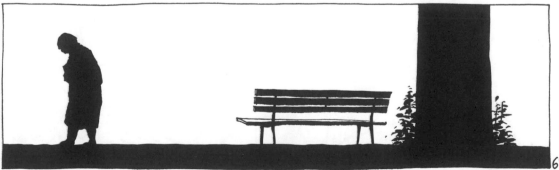

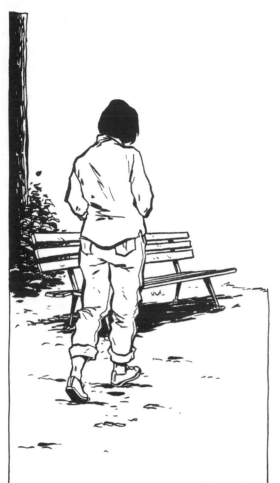
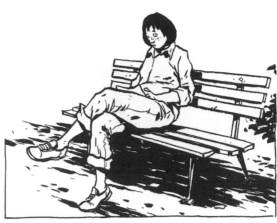

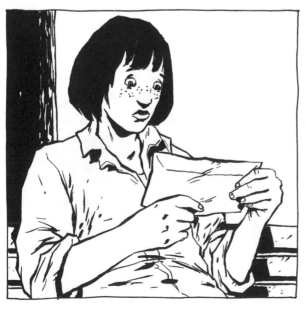
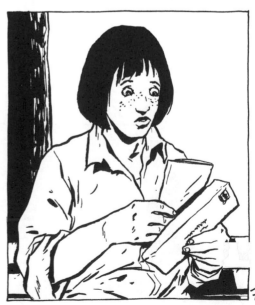

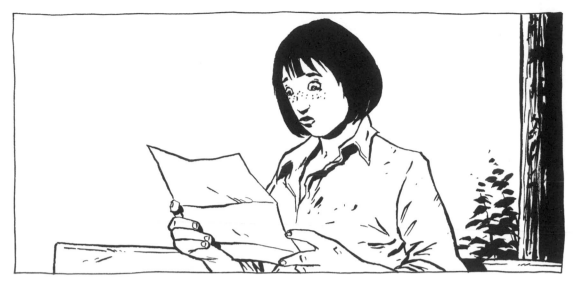

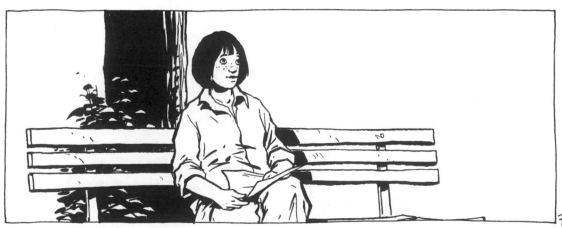

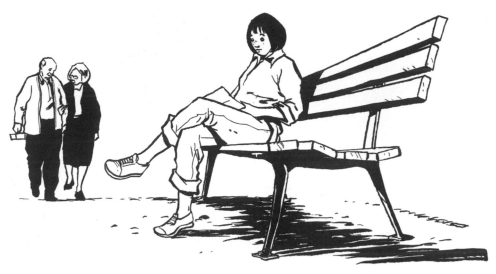

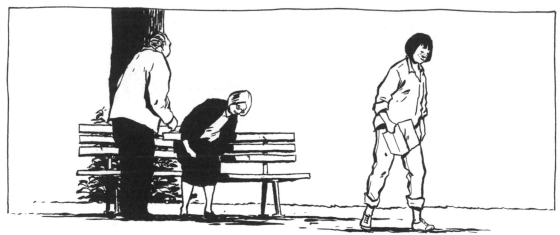

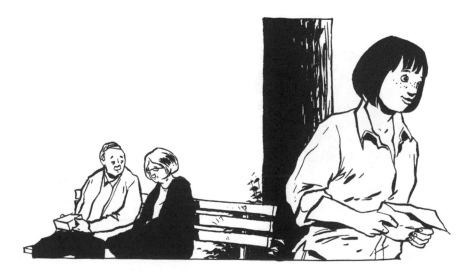

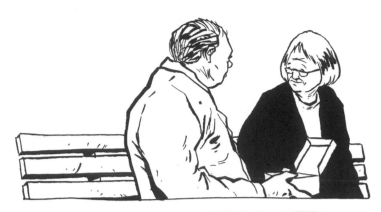

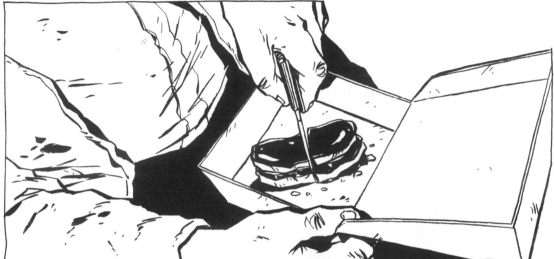

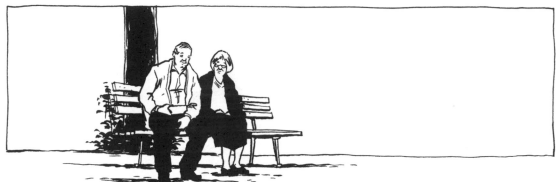

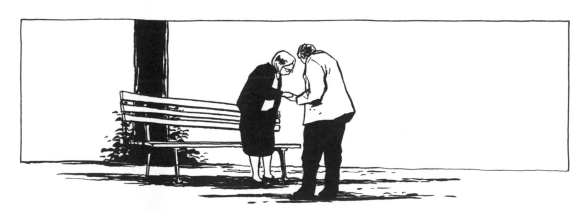

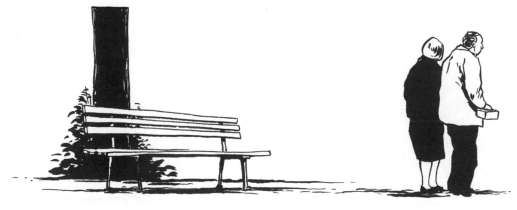

74,

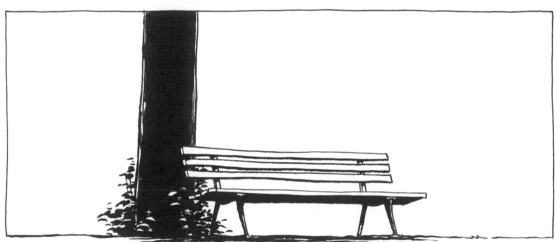

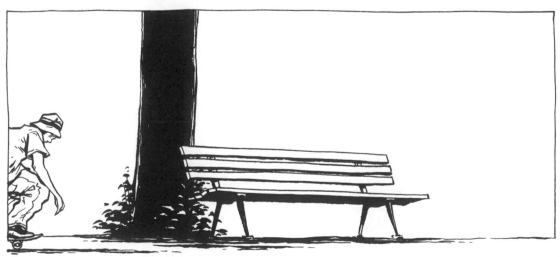

75.

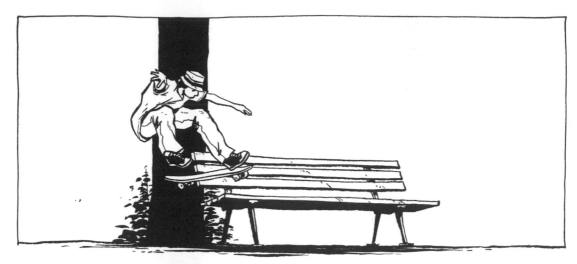

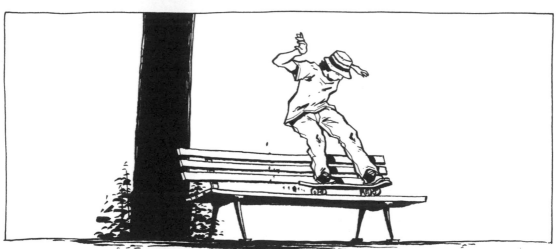

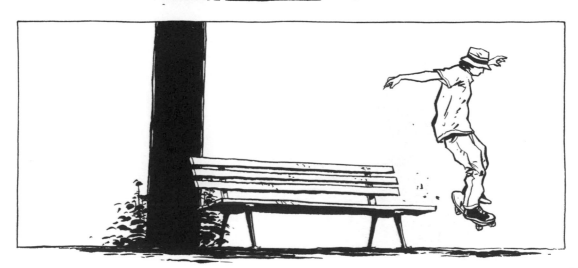

76.

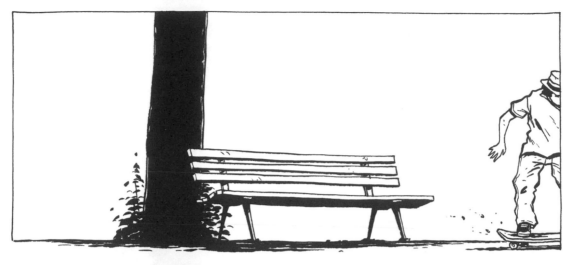

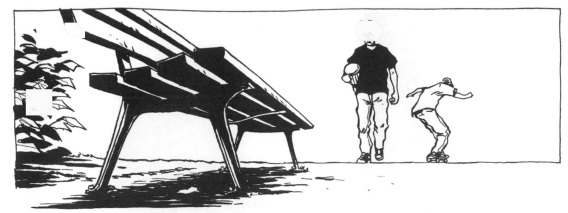

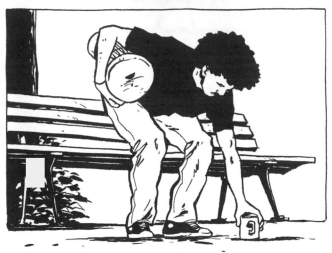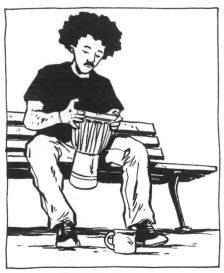

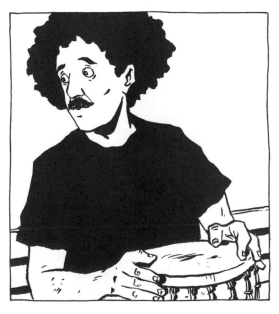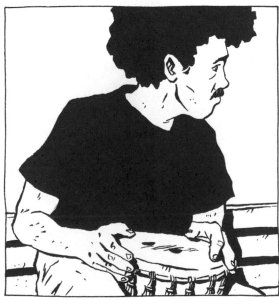

78

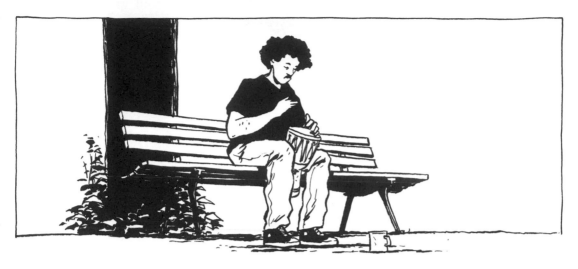

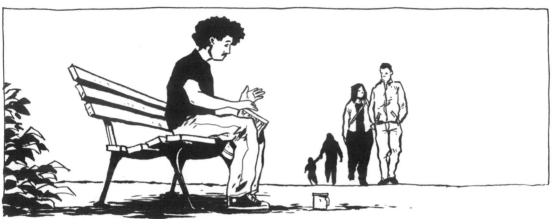

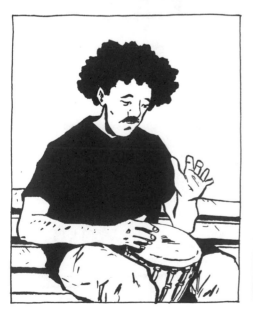

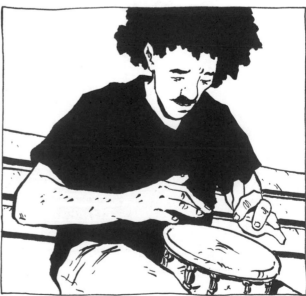

79,

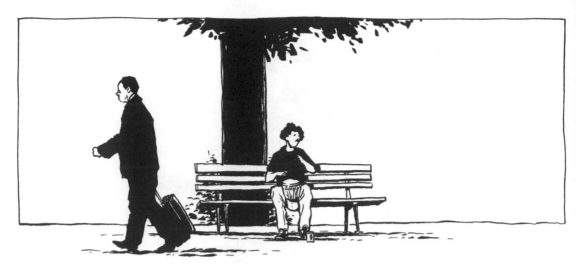

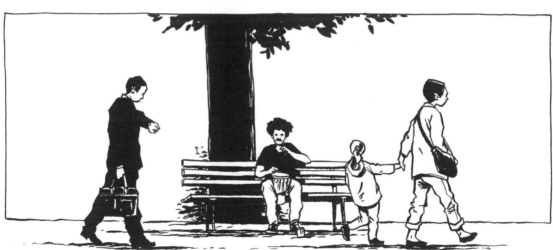

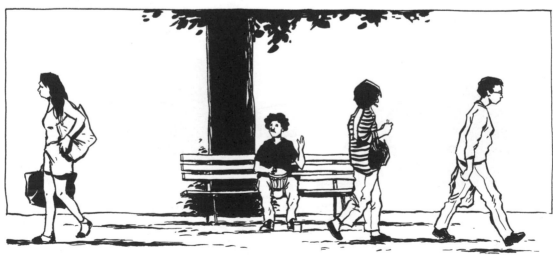

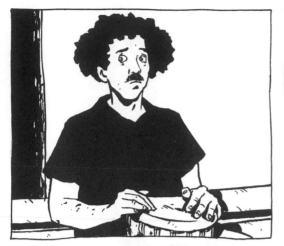
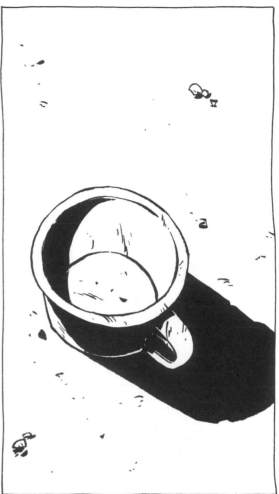
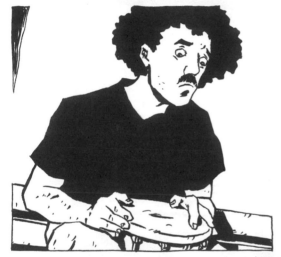
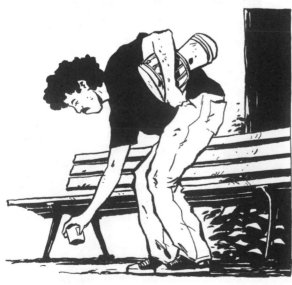
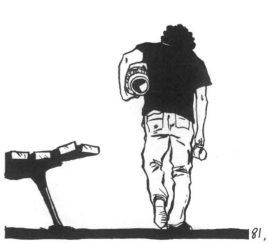

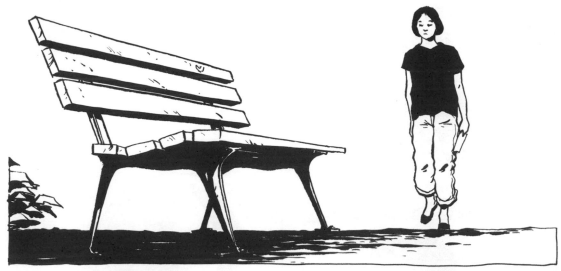

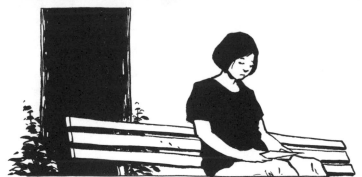

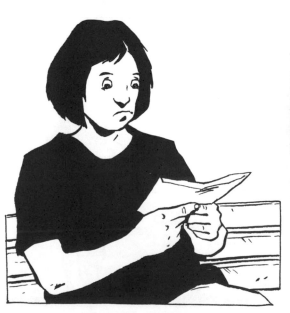

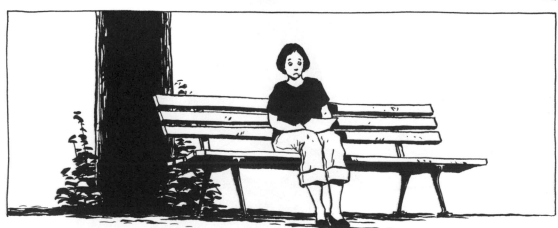

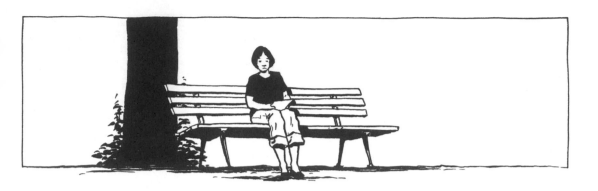
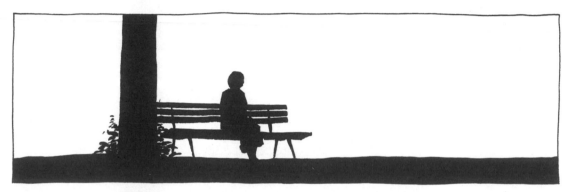
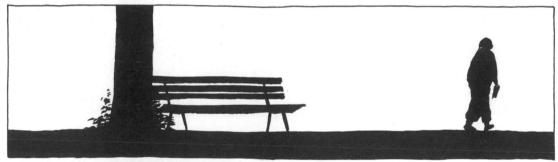
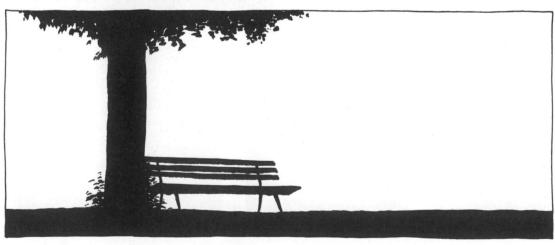

85.

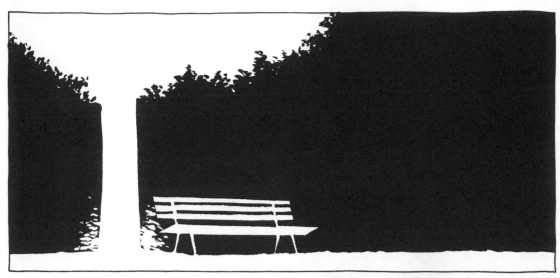

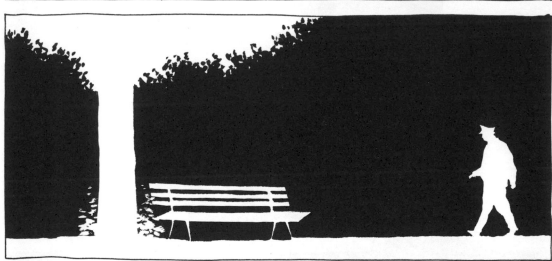

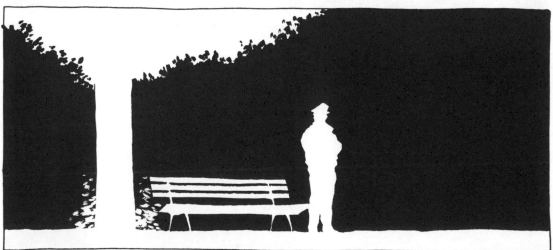

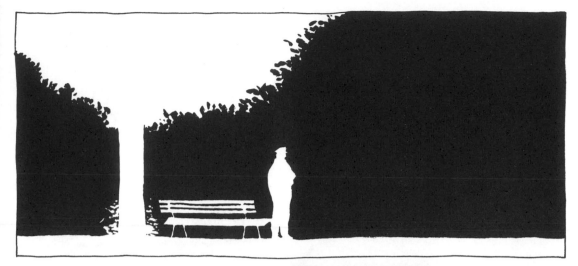

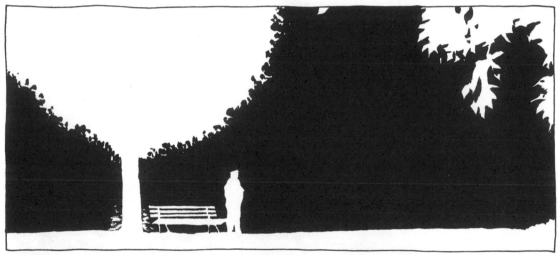

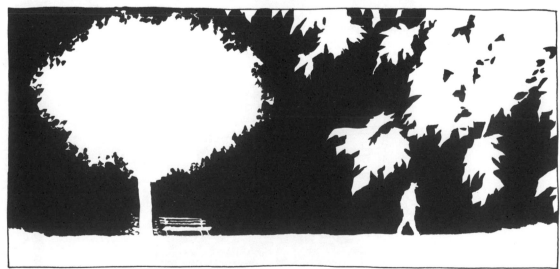

87.

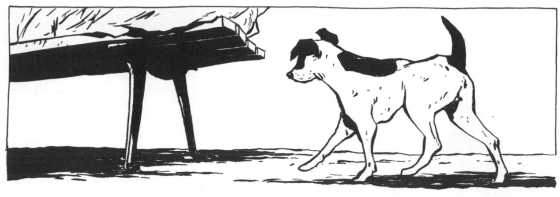

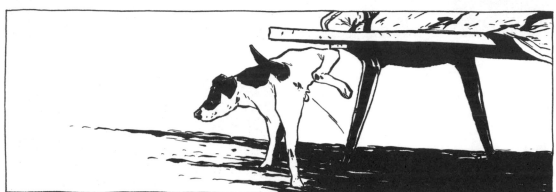

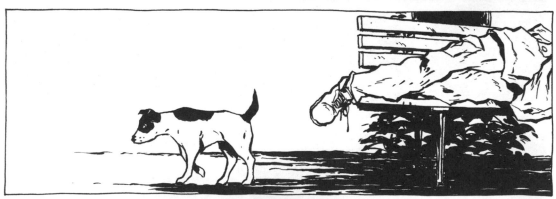

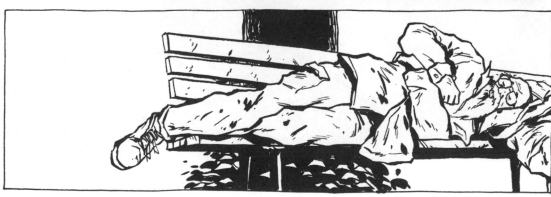

88

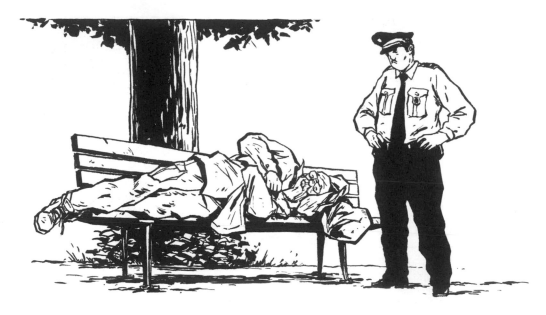

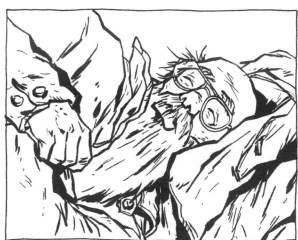
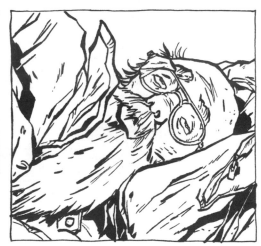

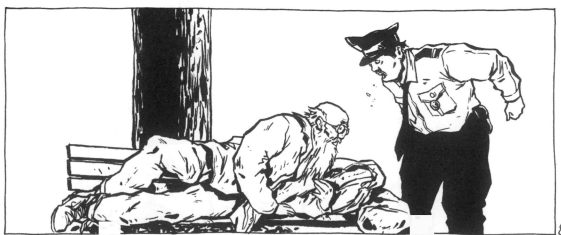

89.

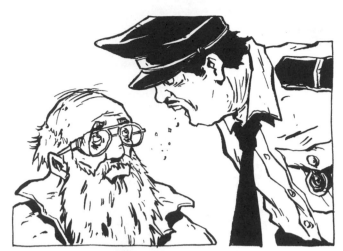
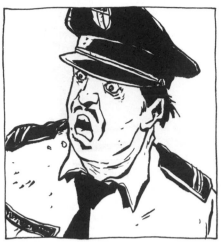
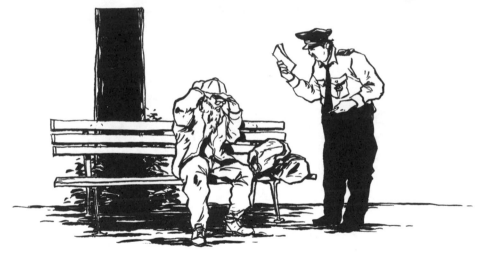
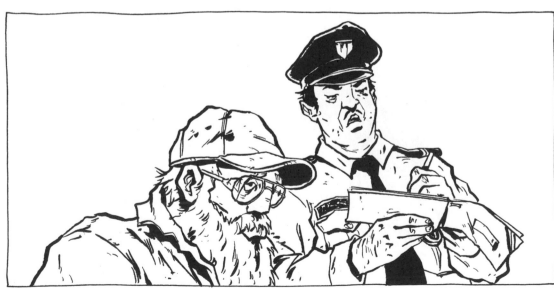

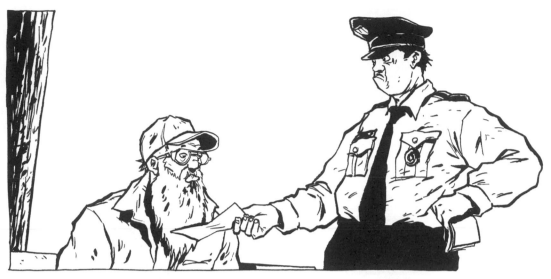

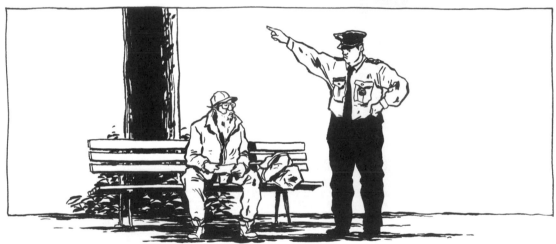

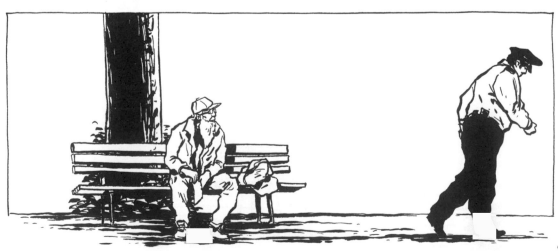

91.

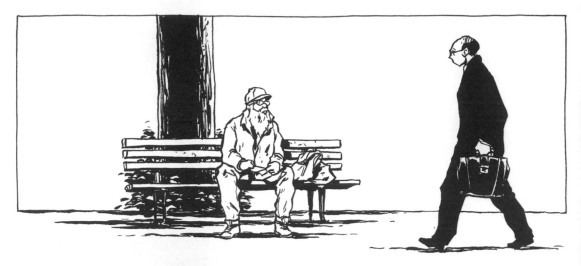

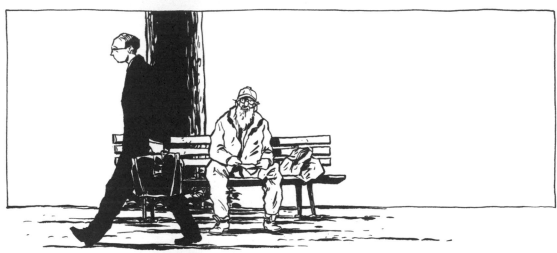

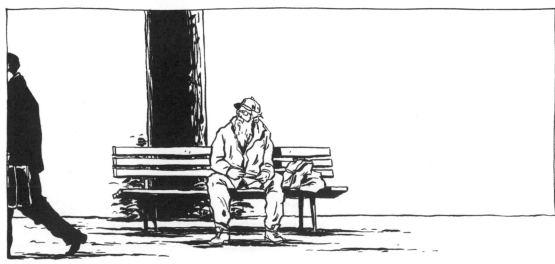

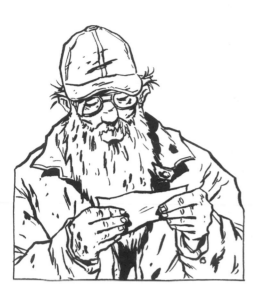
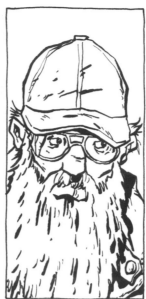
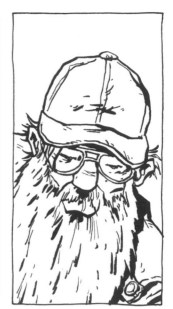
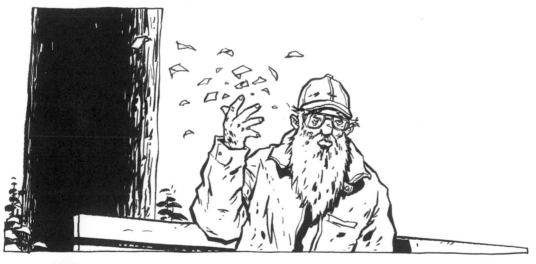
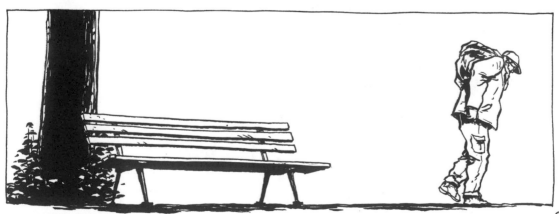

93.

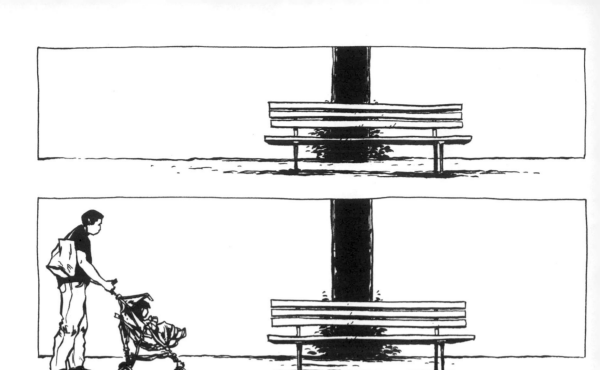

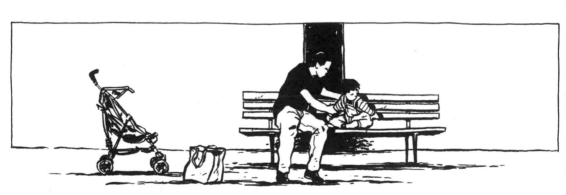

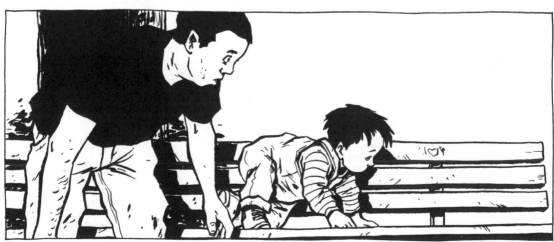

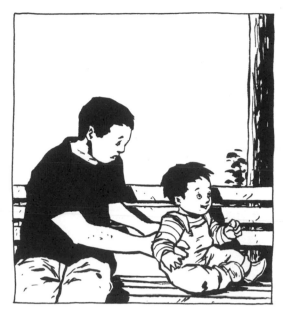
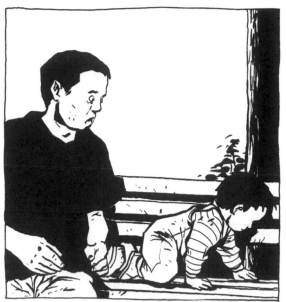
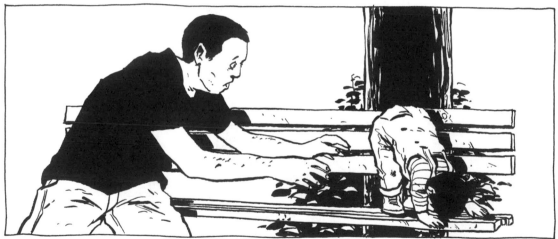
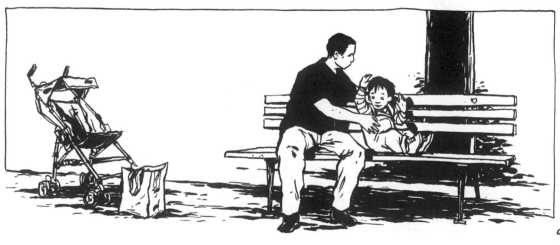

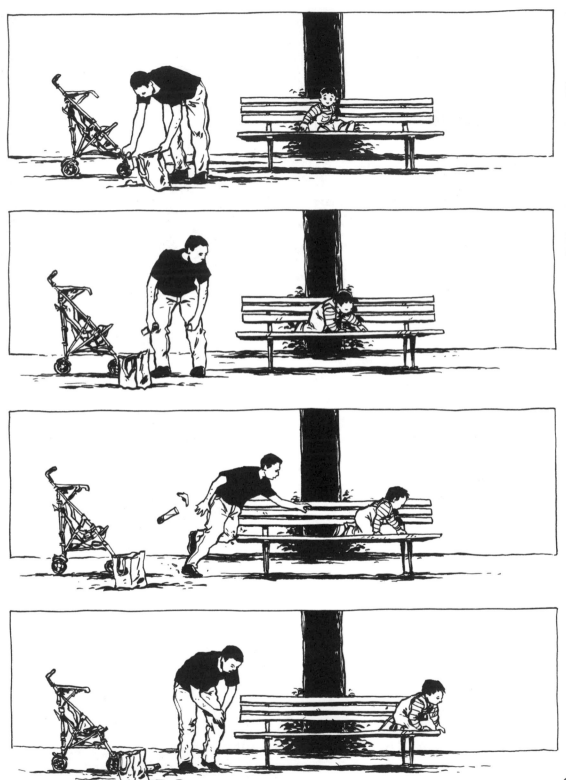

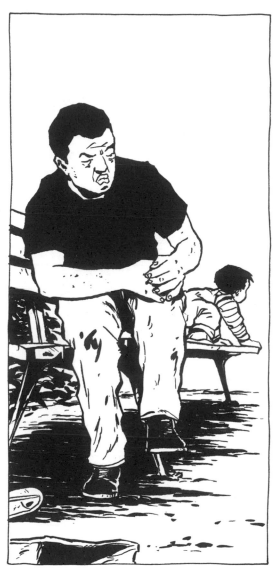

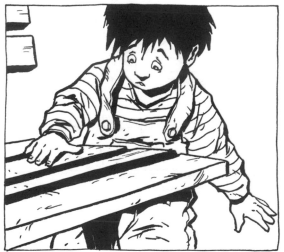

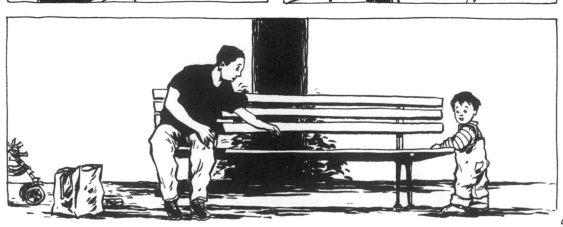

97.

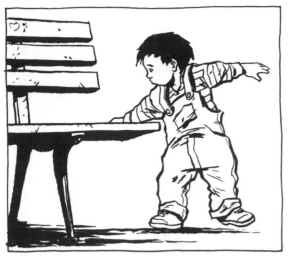
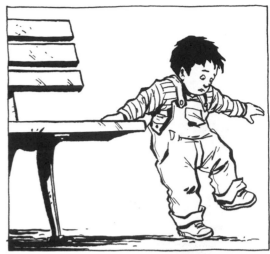
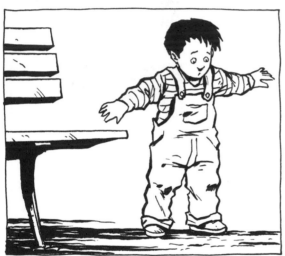
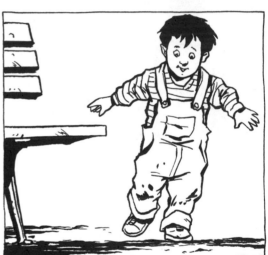
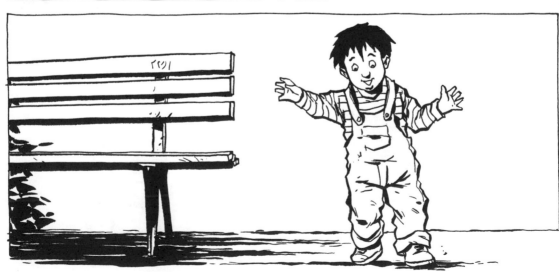

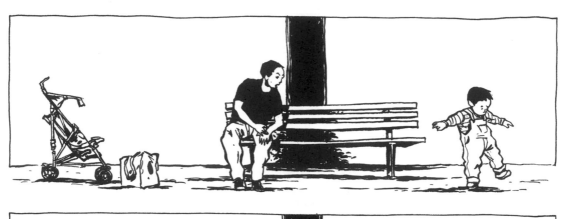

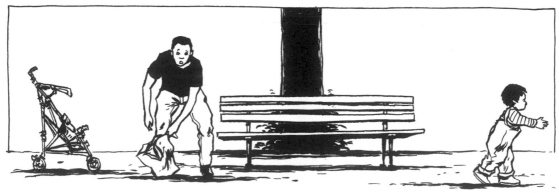

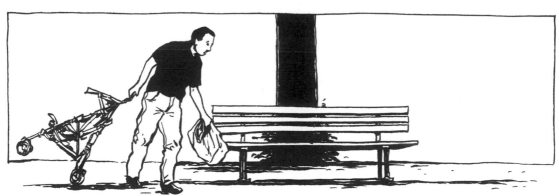

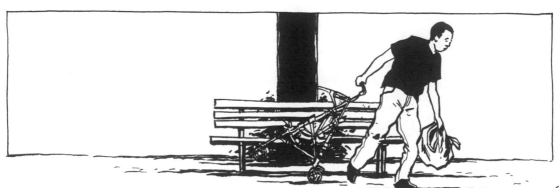

99,

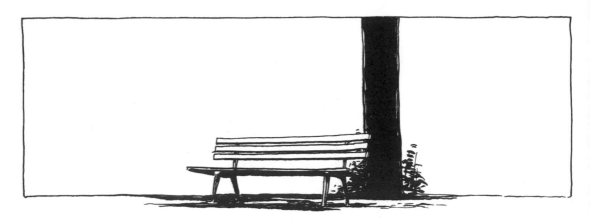

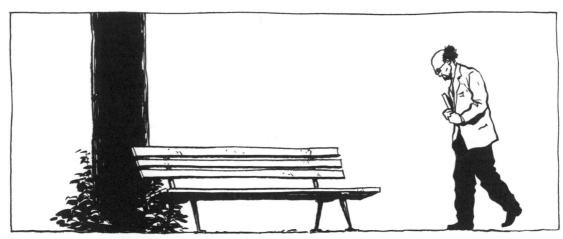

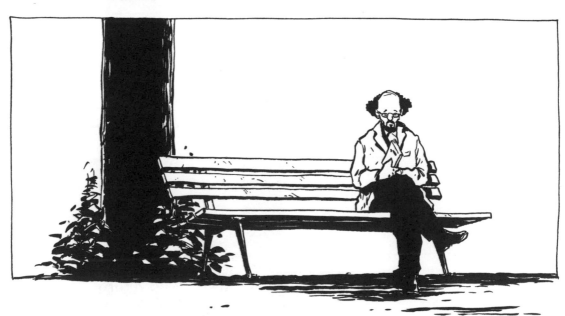

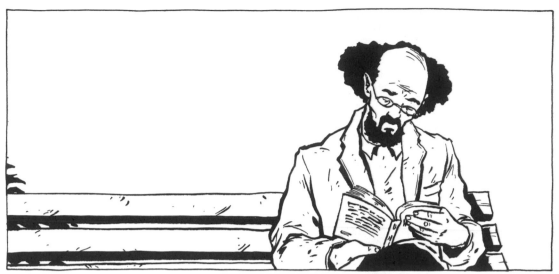

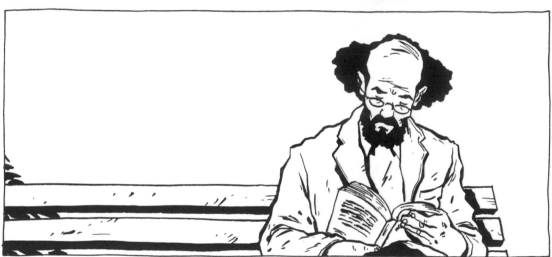

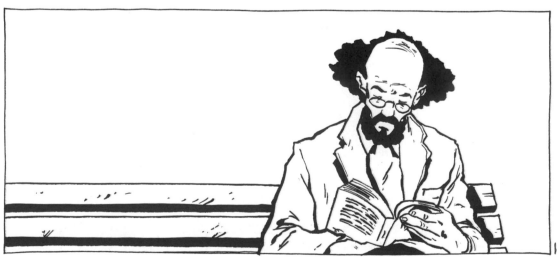

101.

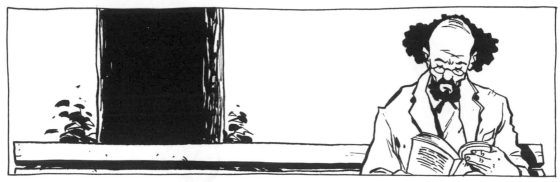

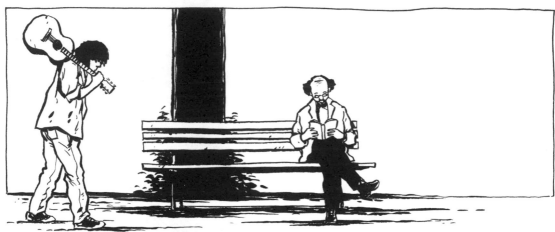

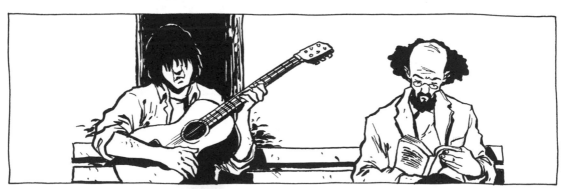

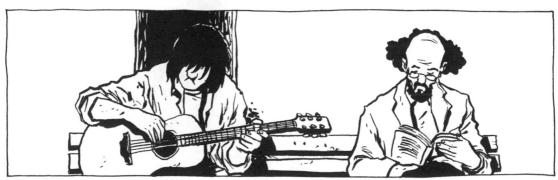

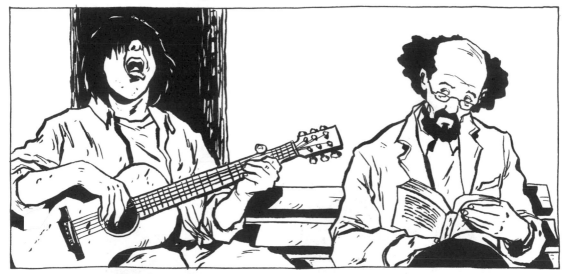
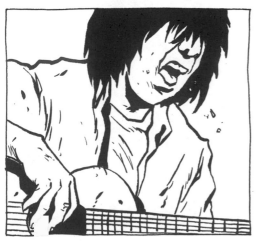
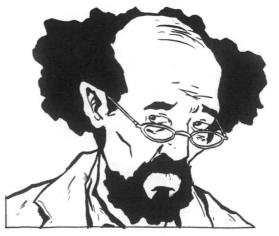

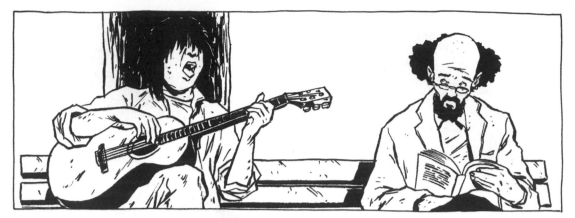

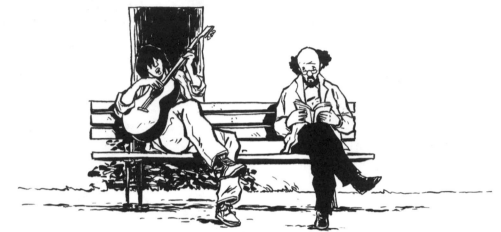

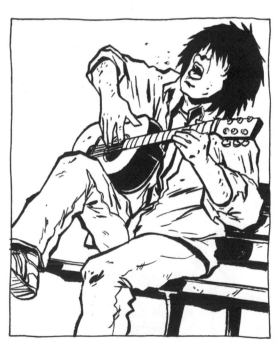

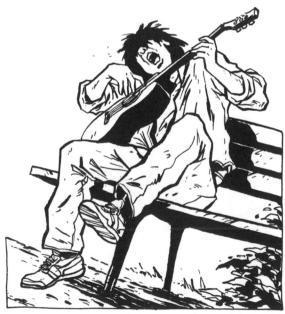

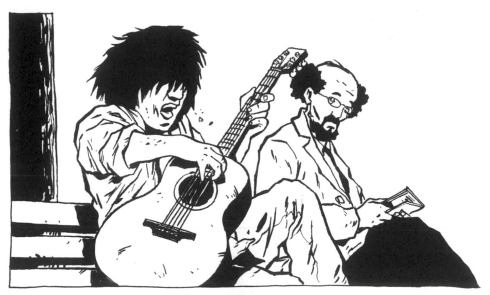

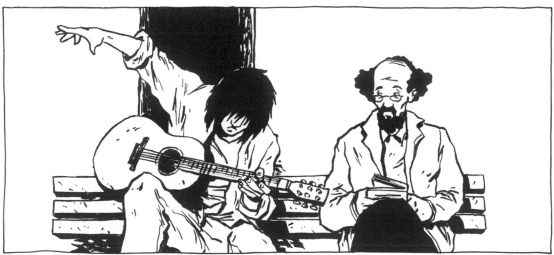

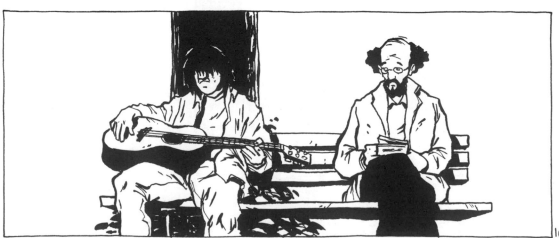

105.

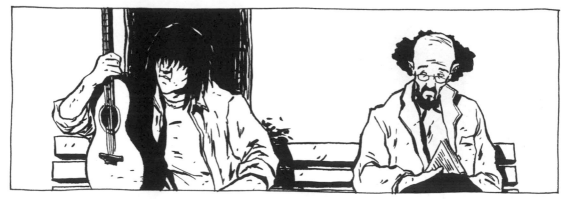

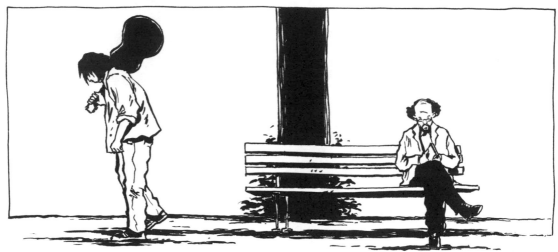

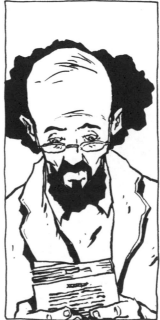

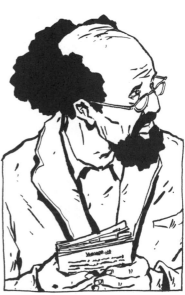

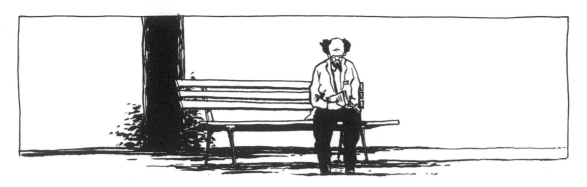

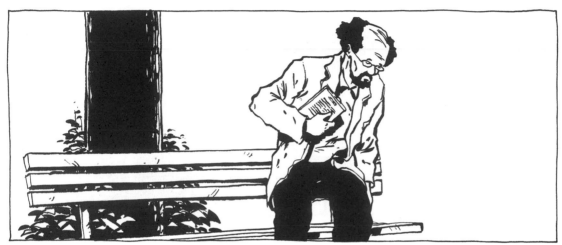

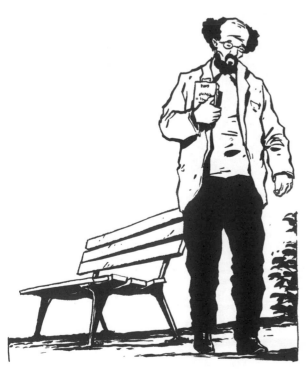

107.

*《比較音樂學專論》

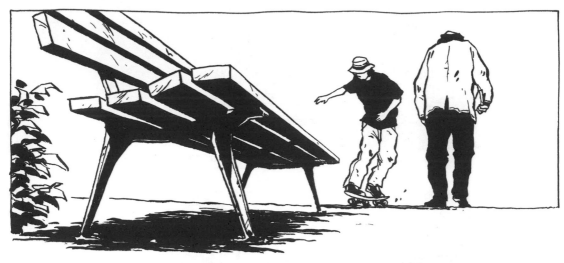

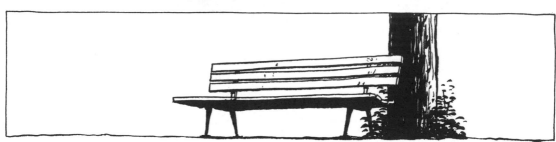

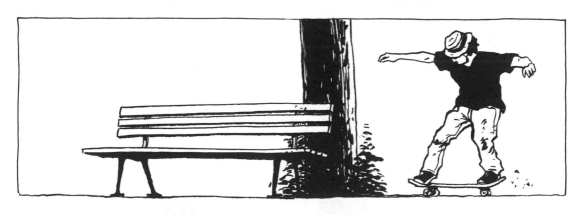

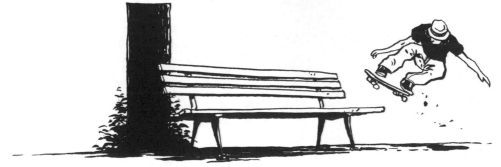

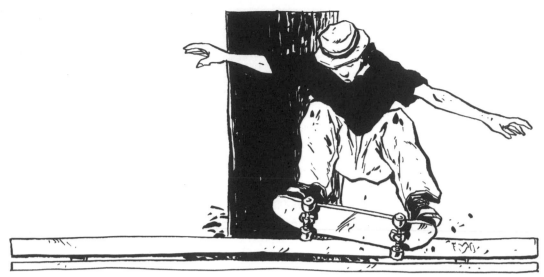

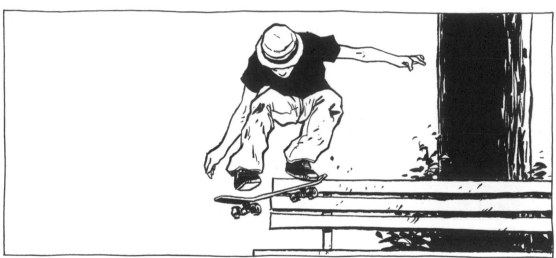

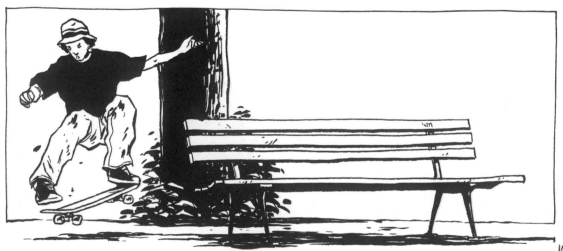

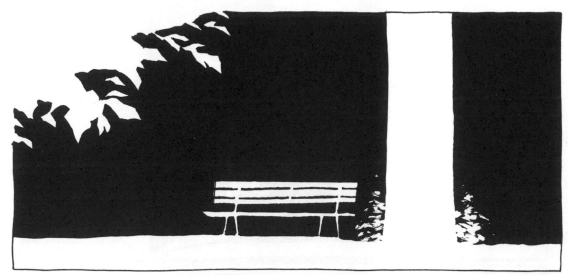

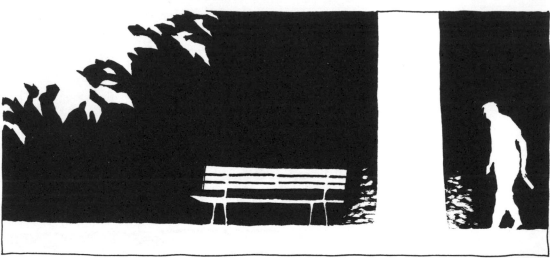

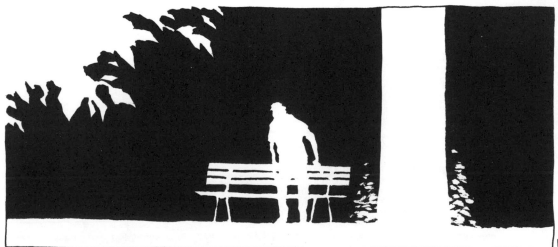

110.

《V怪客 30週年豪華典藏版》

V FOR VENDETTA THE 30TH ANNIVERSARY

影響全世界，對抗獨裁、極權，追求自由的永恆經典
「人民不應該懼怕政府，政府應該懼怕人民」

故事發生在極權主義統治的未來英國，一個沒有自由和信仰的國家。一個
戴著白面具被稱爲 V 的神祕男子。他代表所有無權無勢的弱勢者，起身反抗
壓迫所有人的獨裁統治者。他所擁有的武器僅刀以及智慧，爲這個可怕的
新世界帶來改變。他唯一的盟友是一位名叫伊維・哈蒙德的年輕女子，而
她的遭遇將遠遠超乎預期……

這是一部充滿遠見、敘事複雜的圖像小說，這個強大的故事詳細描述了爲
失去個人的自由與認同而戰。本書發表之後已成爲文化試金石以及歷久
不衰的現實寓言。在這幅抵抗可怕的極權主義圖像中，說故事大師艾倫・摩爾
與繪圖的大衛・洛伊德展現了他們技藝的巔峰。

《V 怪客30週年豪華典藏版》
共收錄 DC 原版漫畫系列十期封面圖

作者｜Alan Moore & David Lloyd

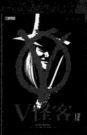

2021年10月上市

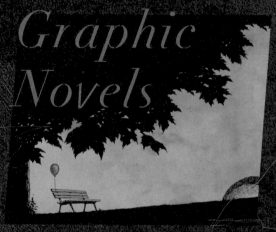

A Series of
Graphic
Novels

圖 像 小 說　書系

木馬文化

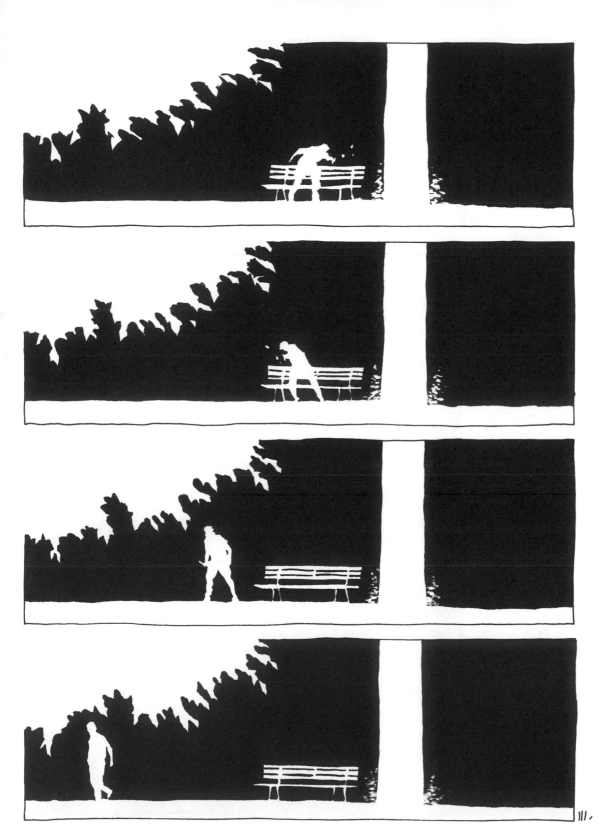

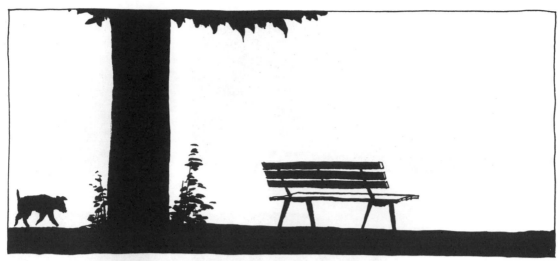
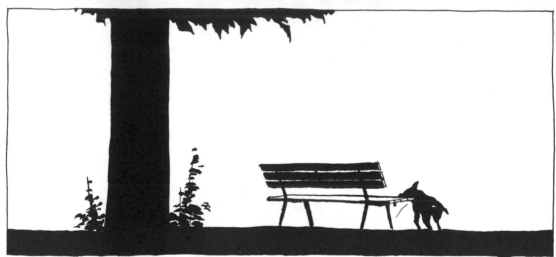
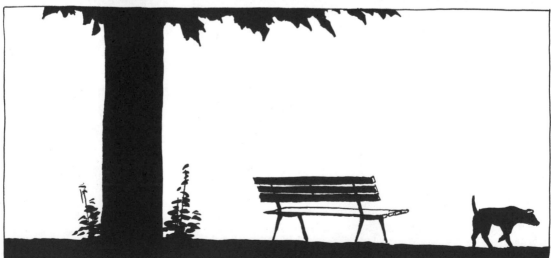

112

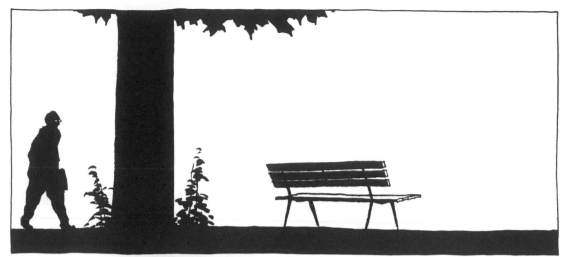

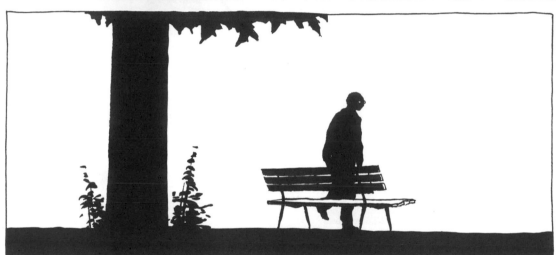

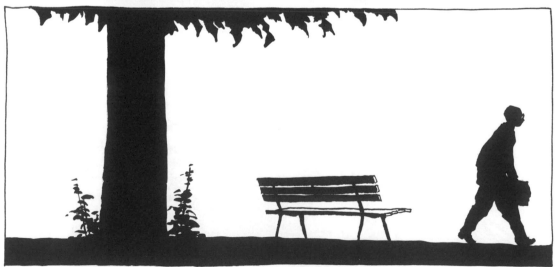

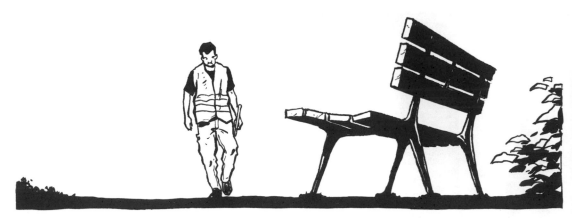

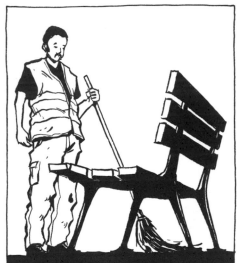

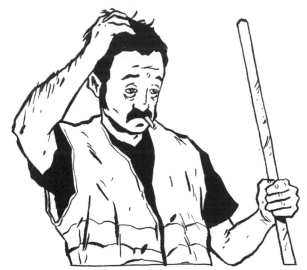

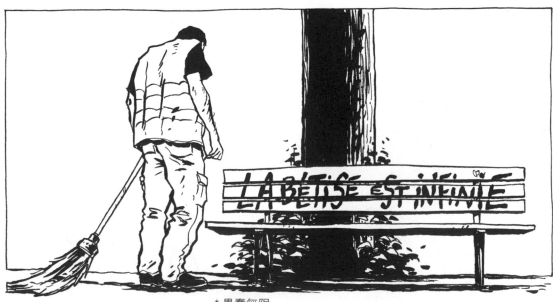

*愚蠢無限

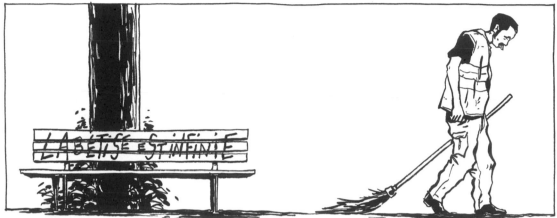

* 愚蠢無限

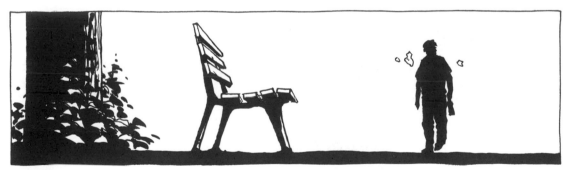

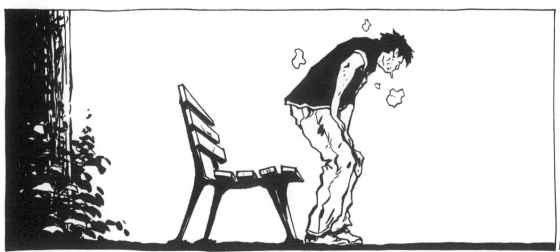

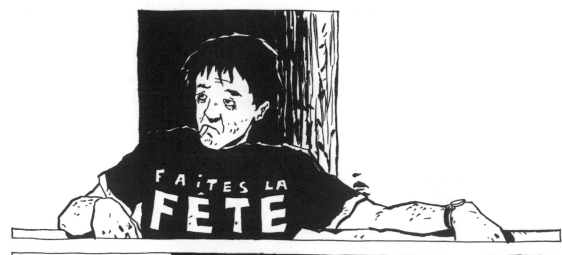

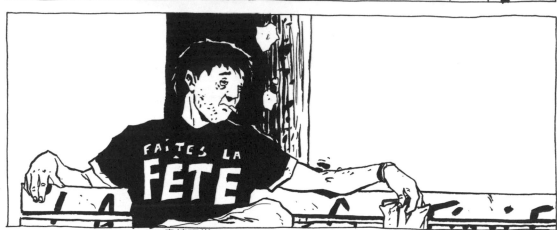

*盡情玩樂

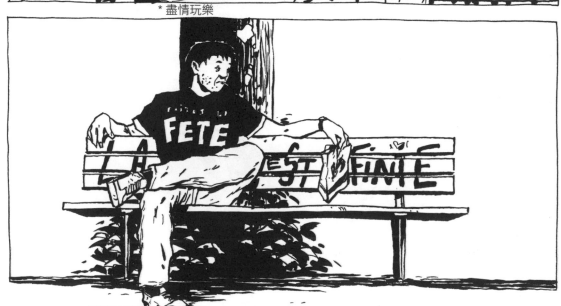

*盡情玩樂　　　　　*愚蠢無限

116

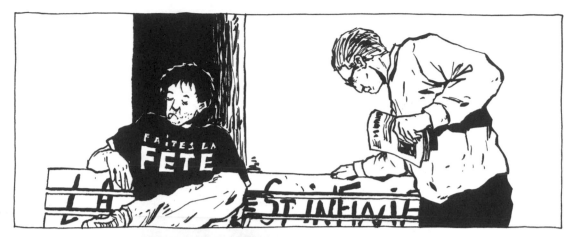

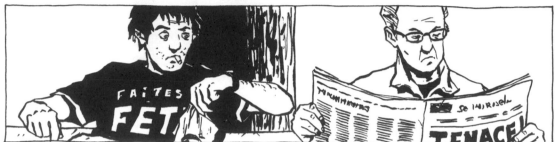

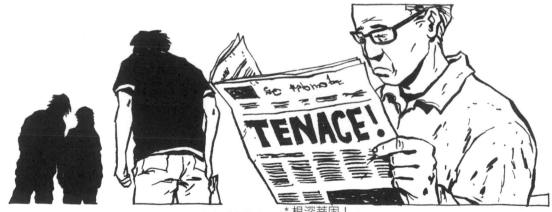

* 根深蒂固！

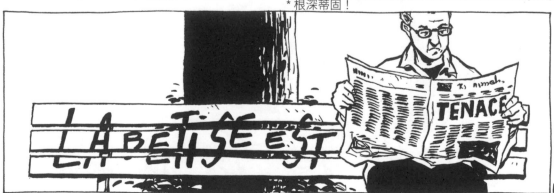

117.

* 愚蠢無限　　　　　　　　　　　　　　　　　　　　　　　* 根深蒂固！

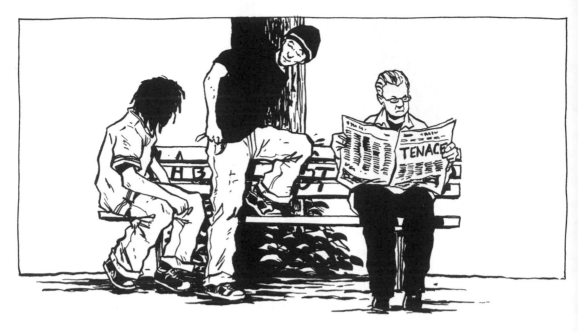

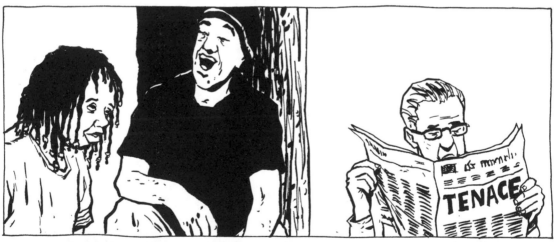

* 根深蒂固！

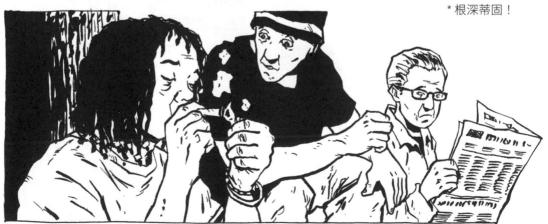

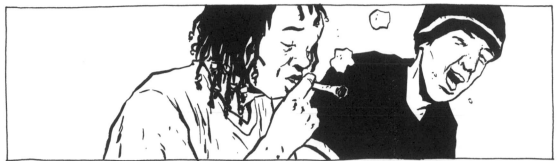

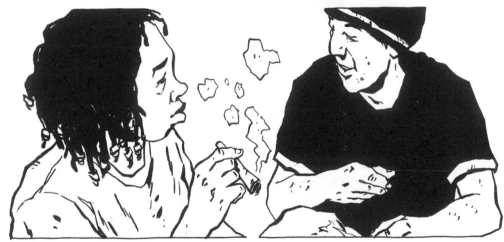

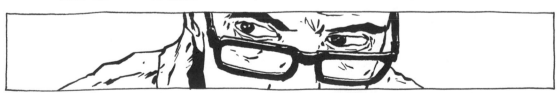

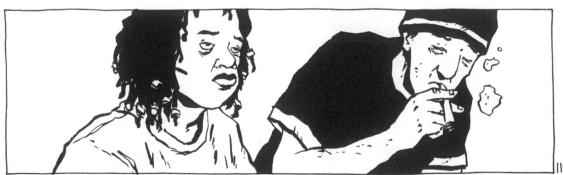

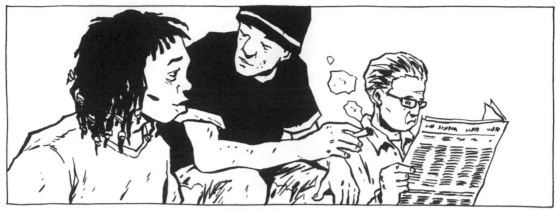

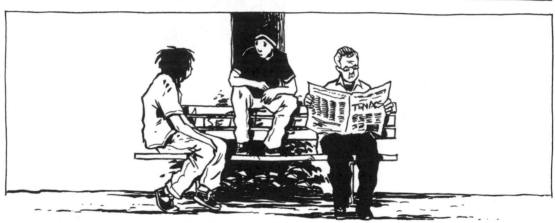

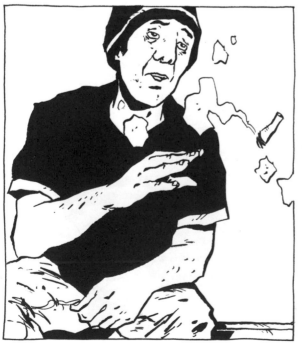

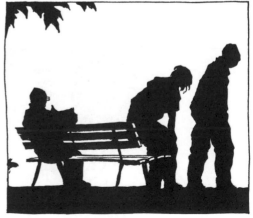

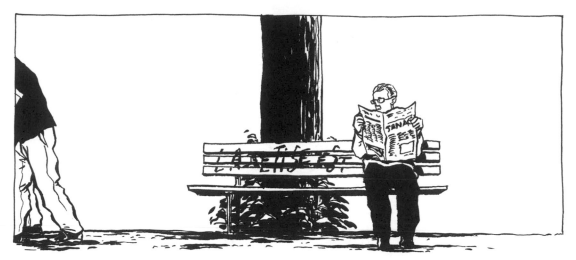

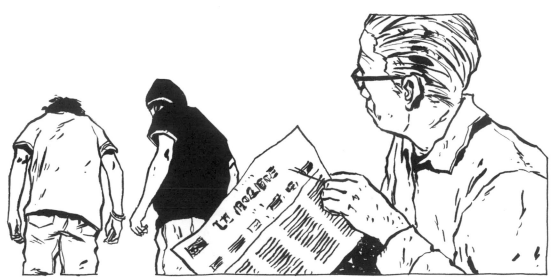

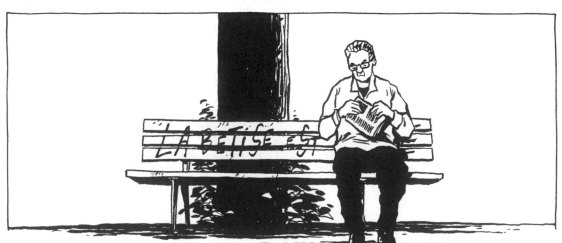

* 愚蠢無限

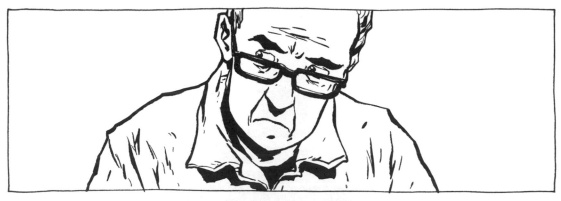

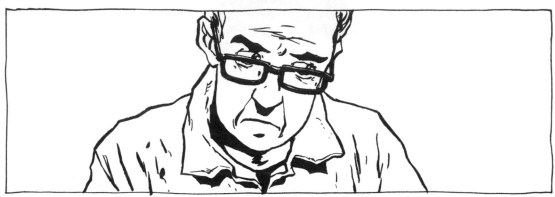

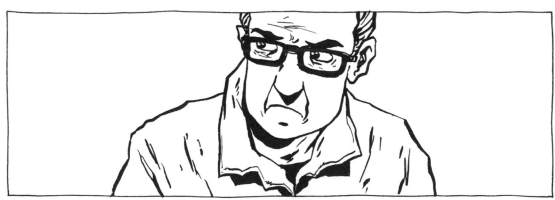

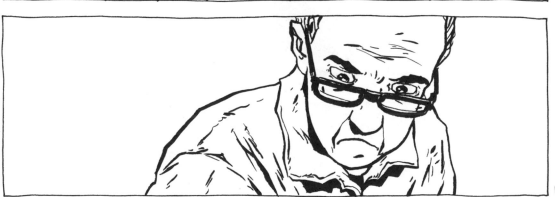

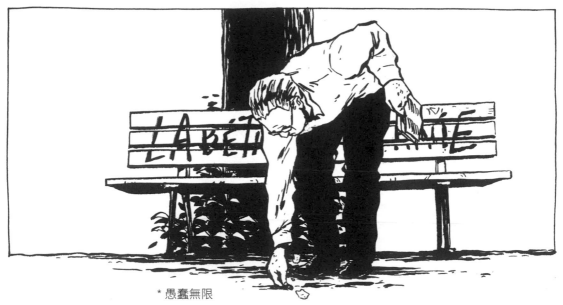

* 愚蠢無限

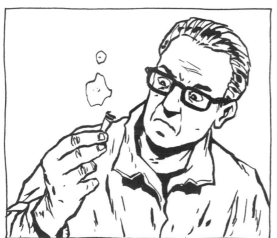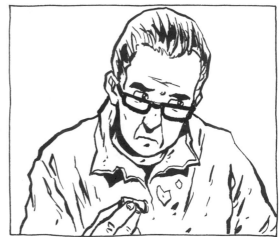

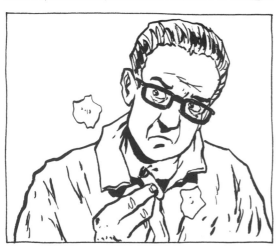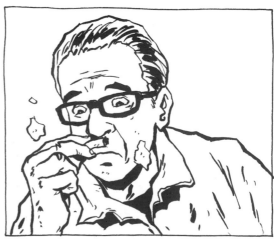

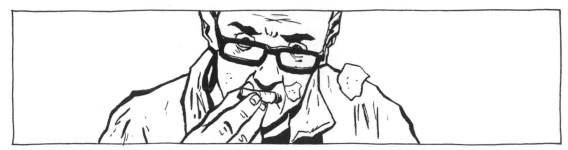

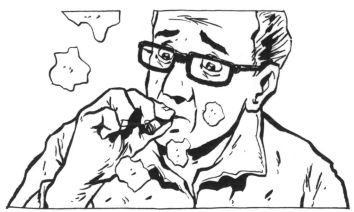

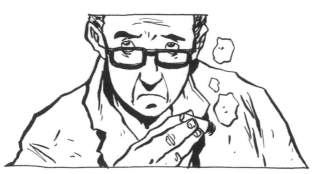
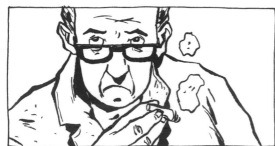
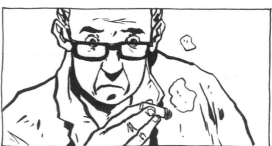
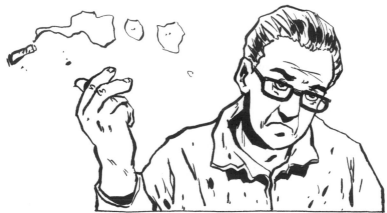
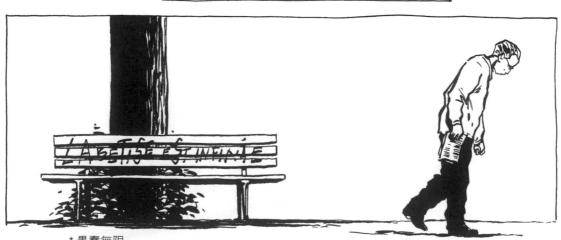

* 愚蠢無限

125.

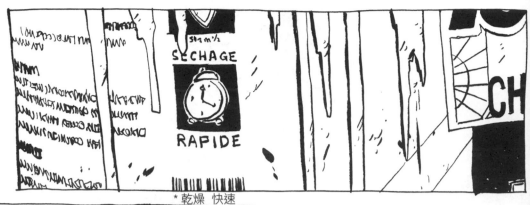

* 乾燥 快速

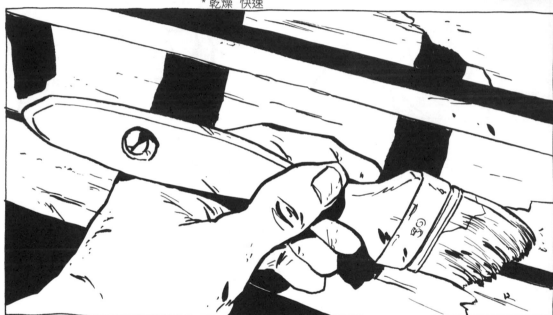

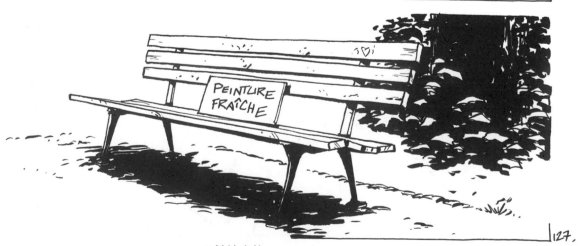

* 油漆未乾

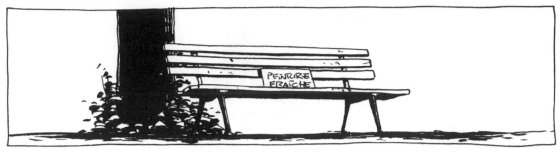

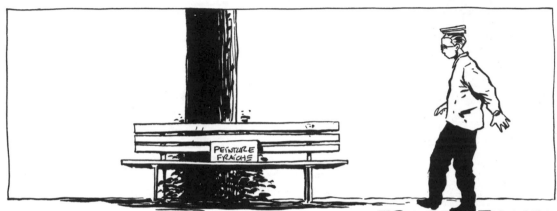

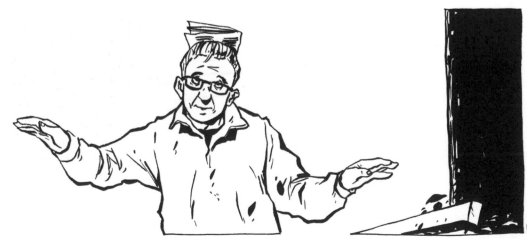

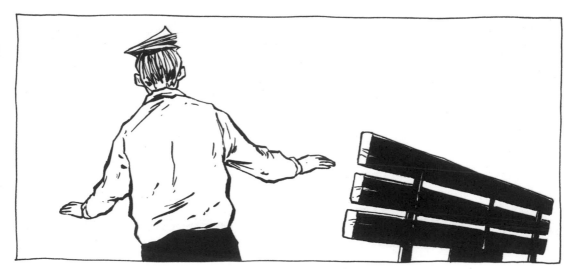

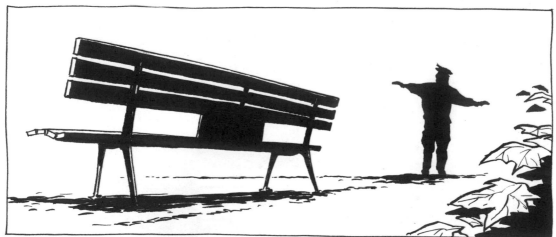

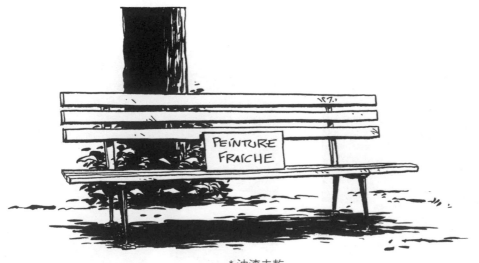

* 油漆未乾

129.

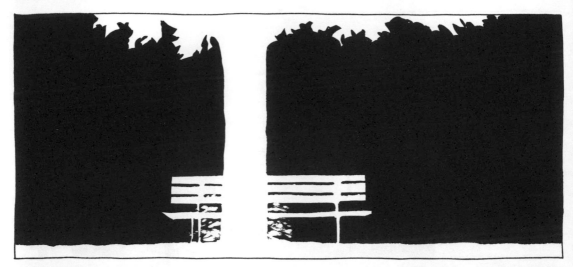

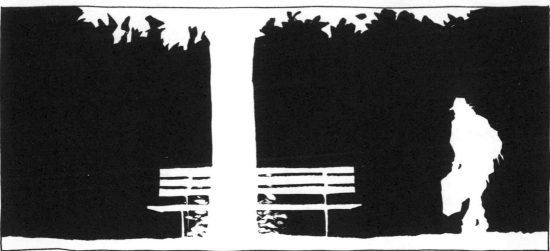

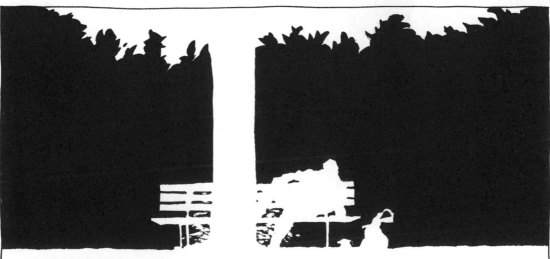

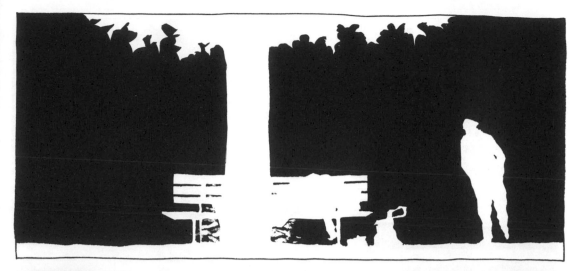

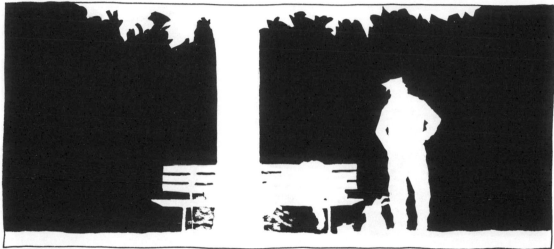

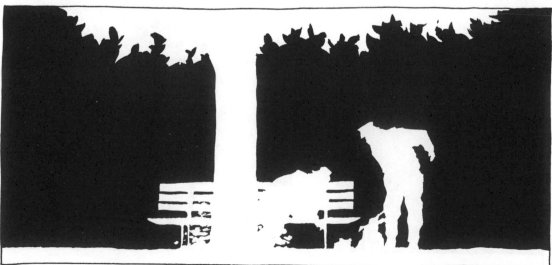

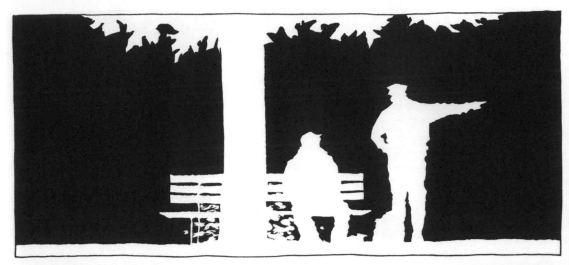

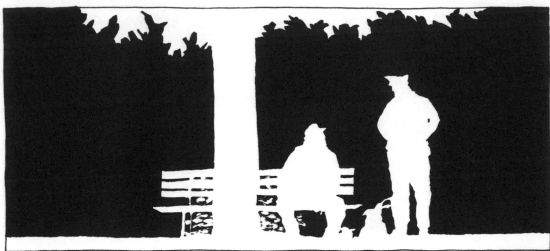

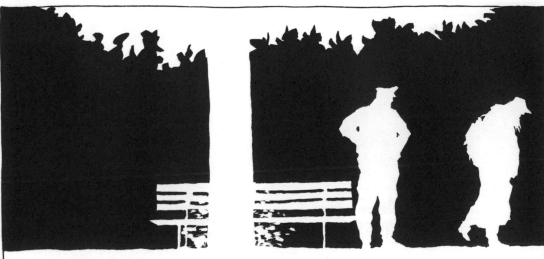

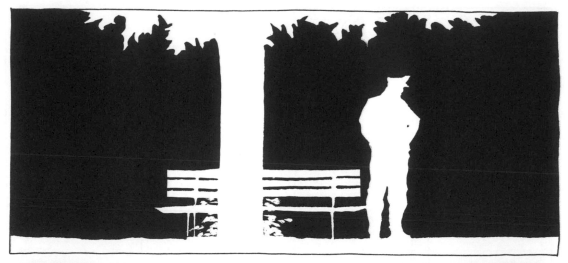

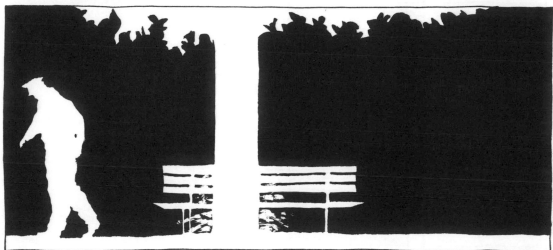

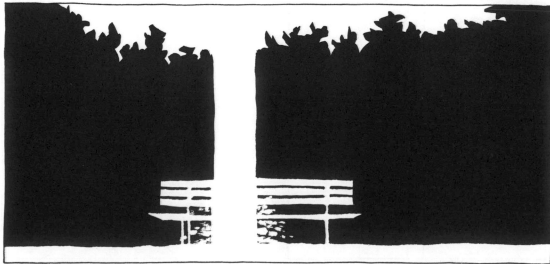

133.

13

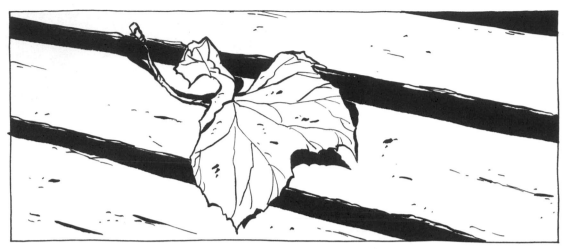

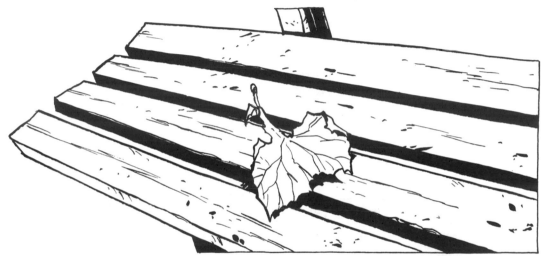

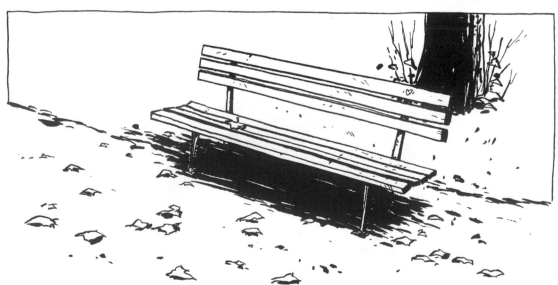

135.

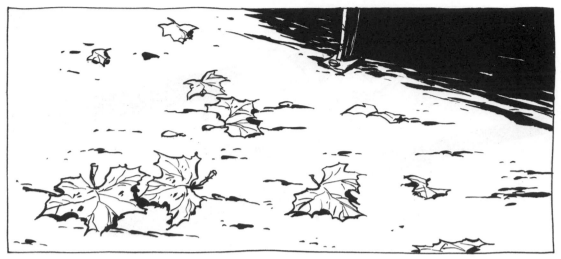

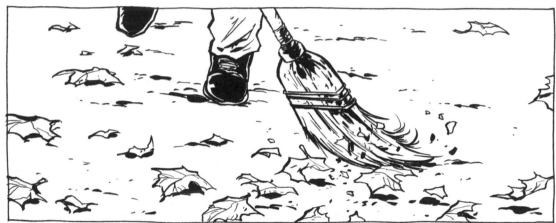

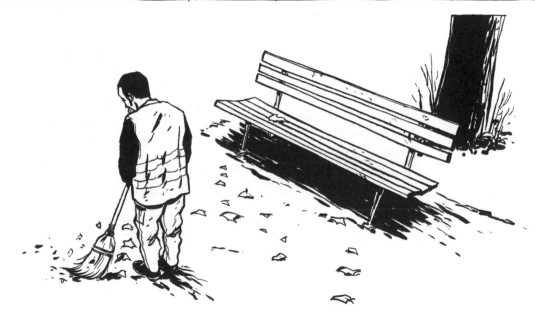

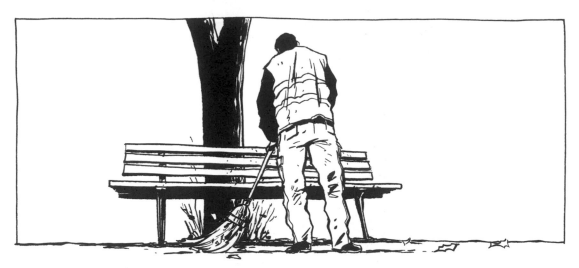

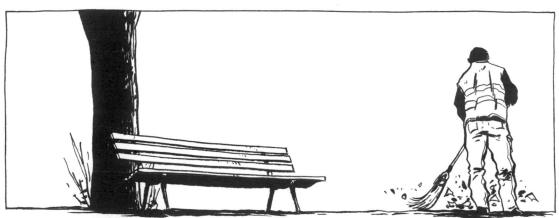

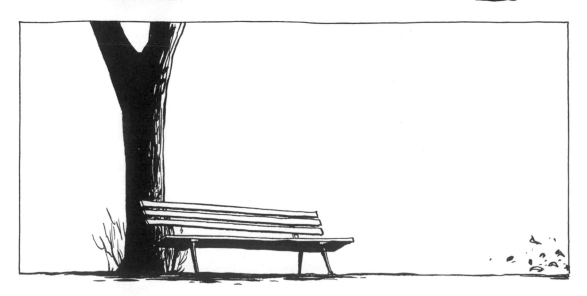

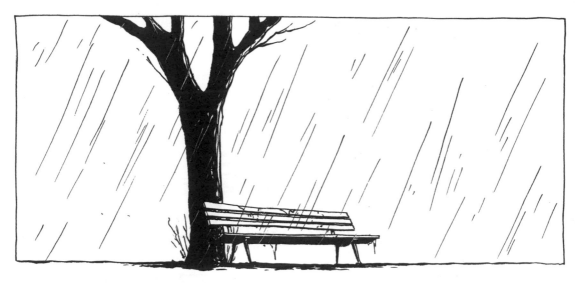

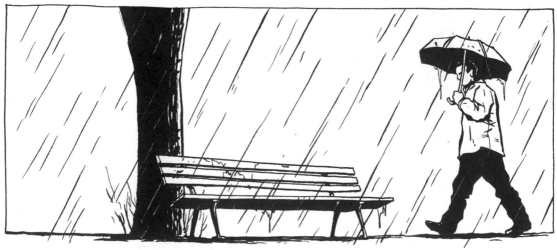

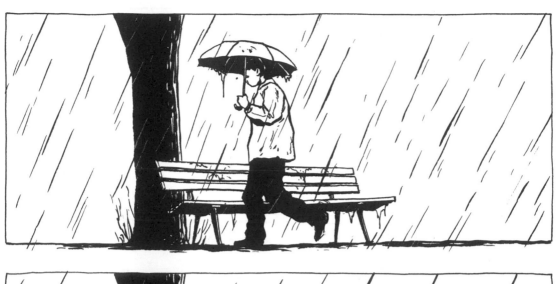

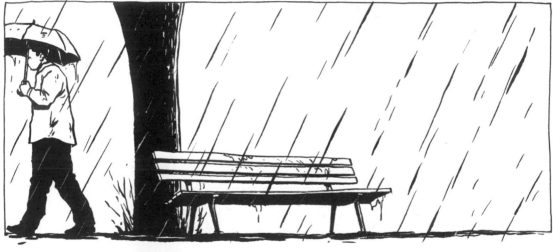

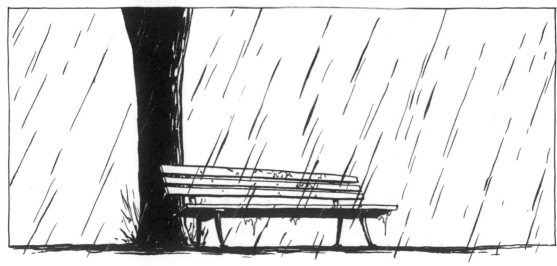

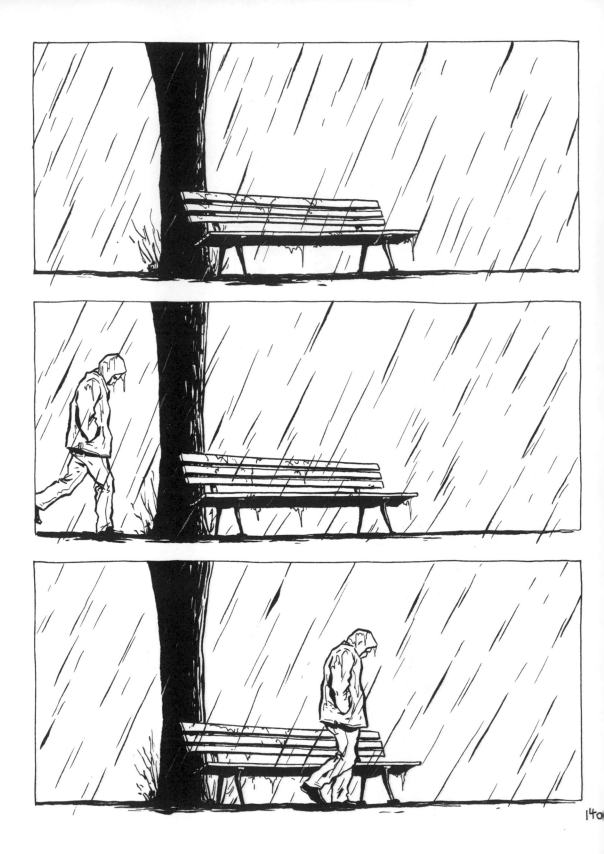

146

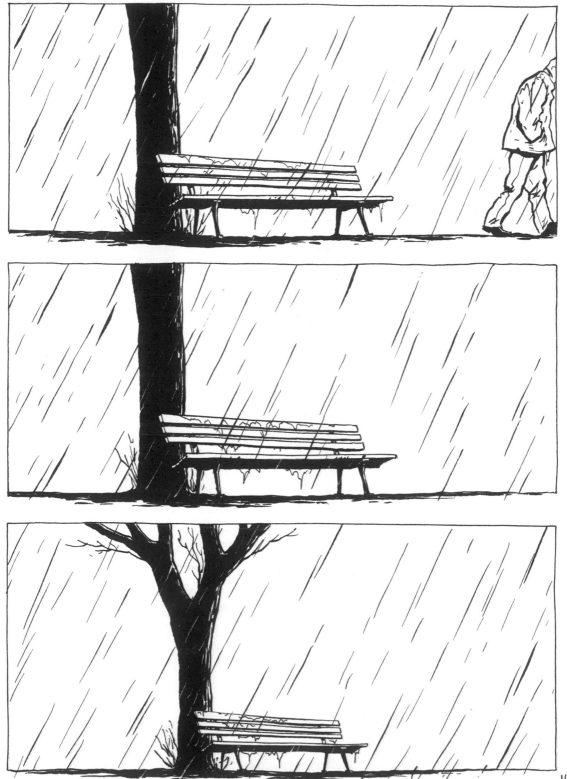

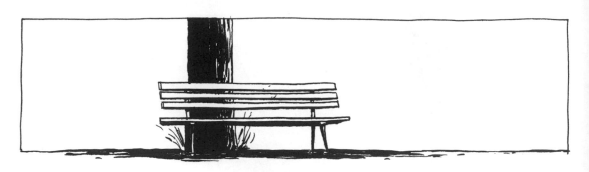

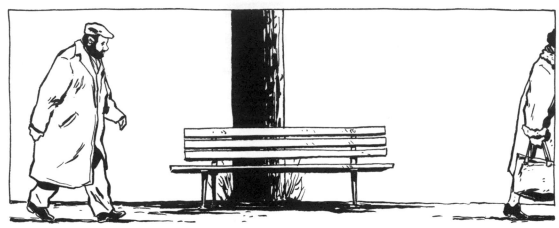

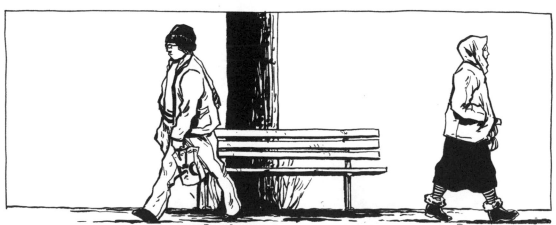

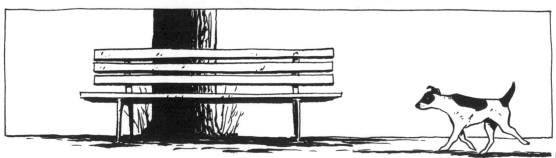

142

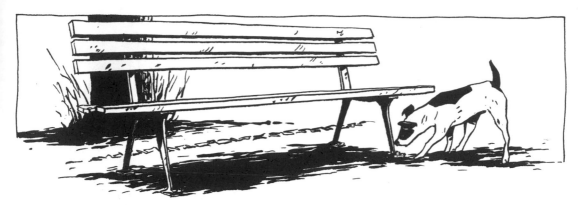

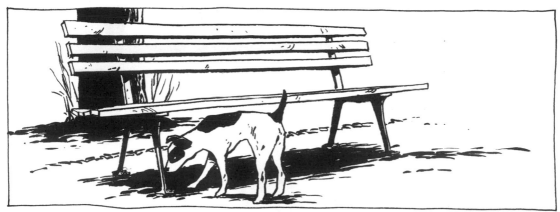

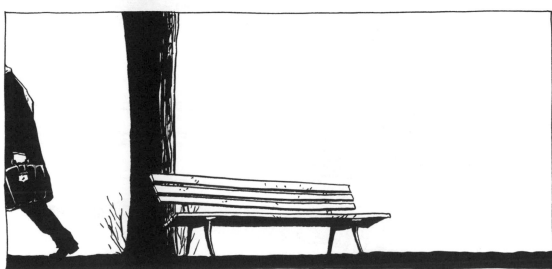

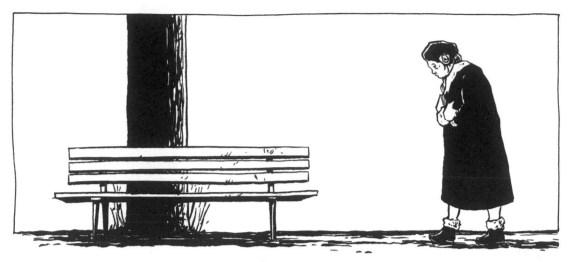

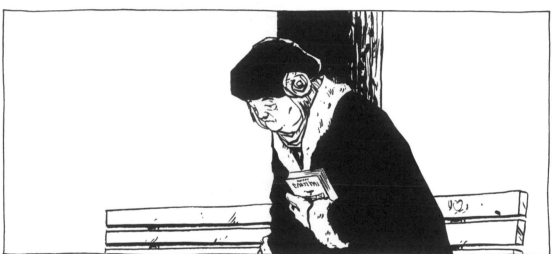

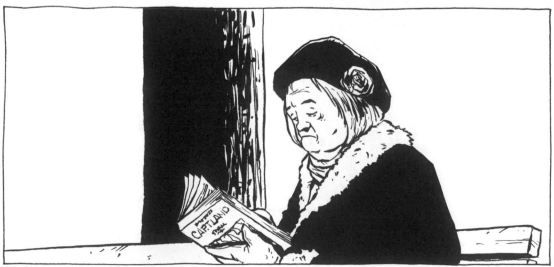

145.

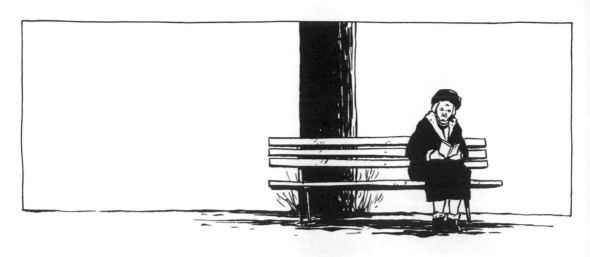

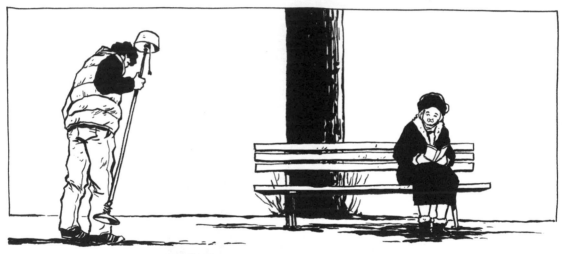

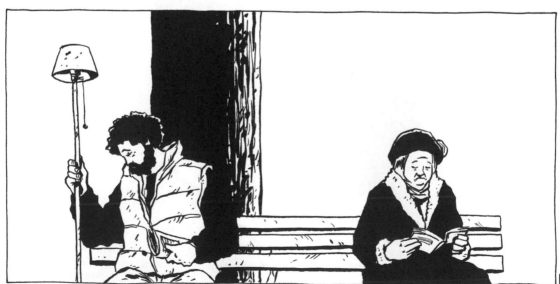

146.

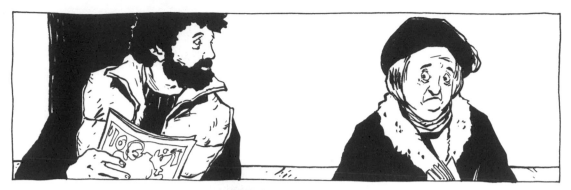

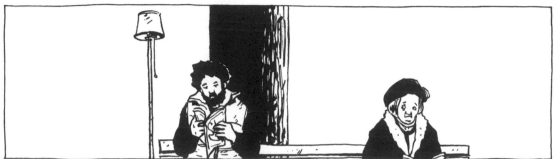

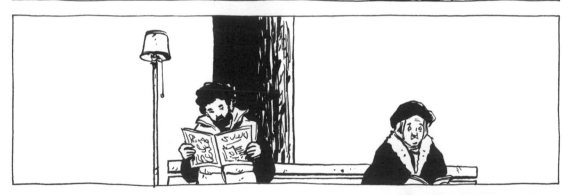

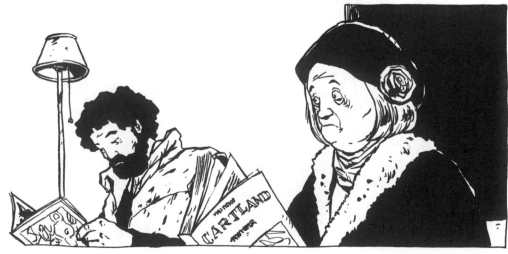

147

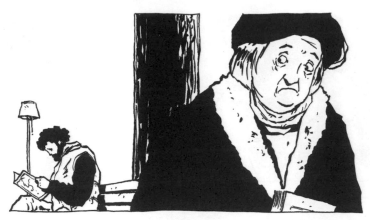

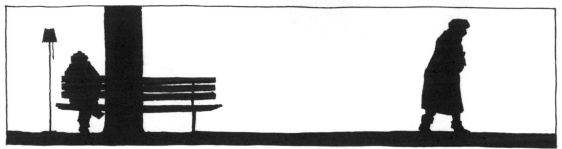

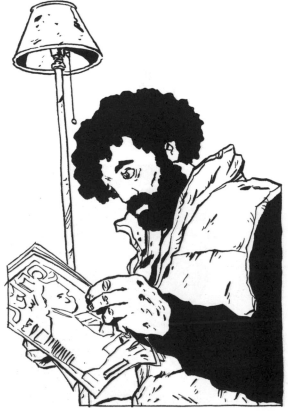

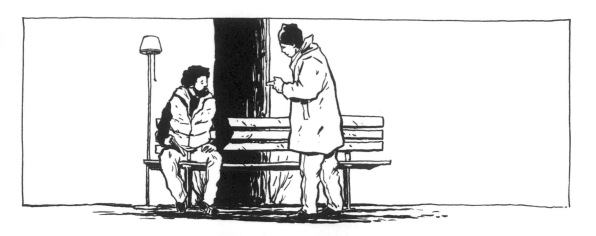

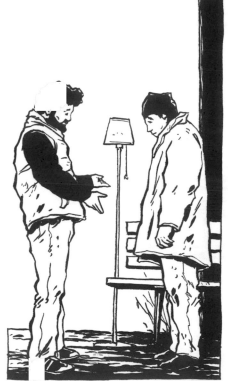

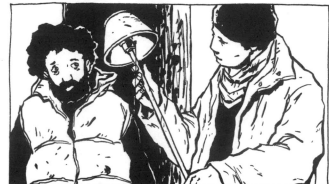

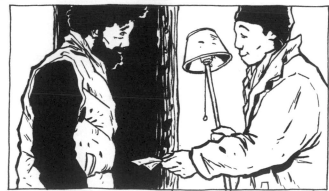

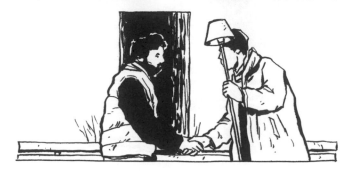

149.

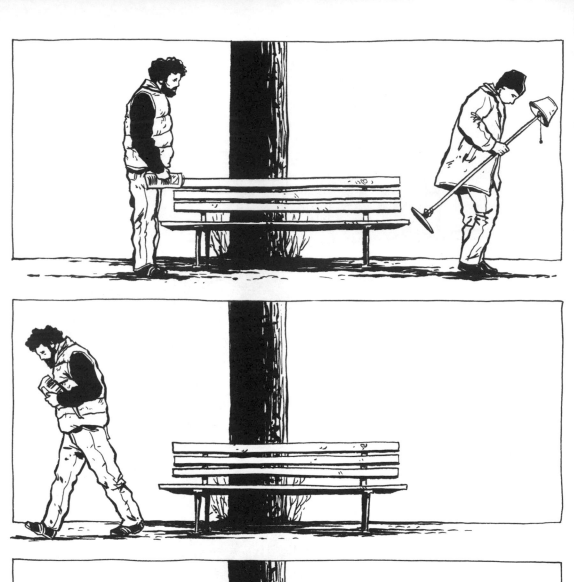

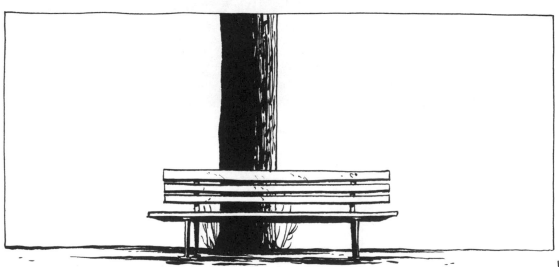

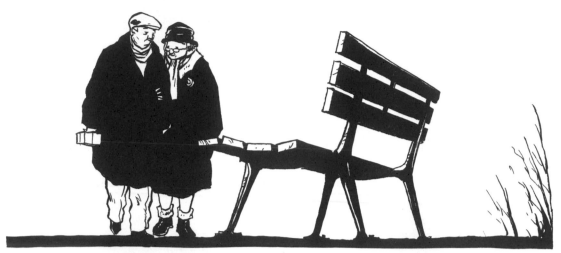

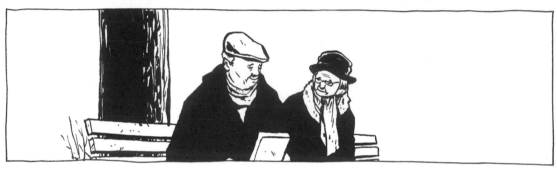

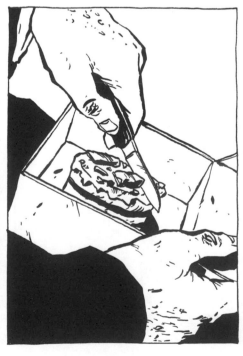

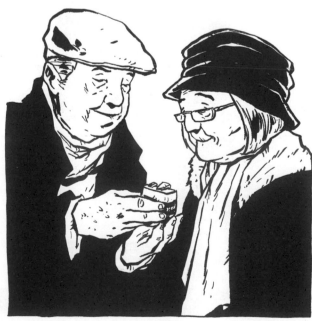

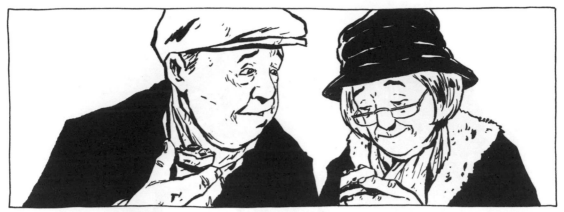

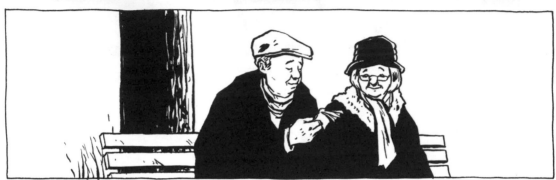

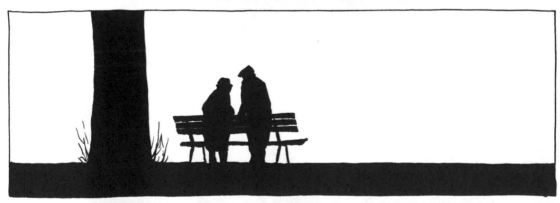

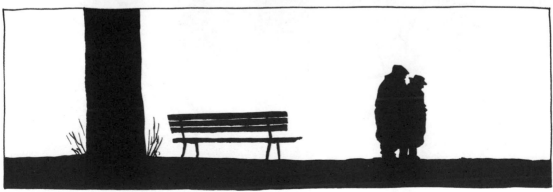

152

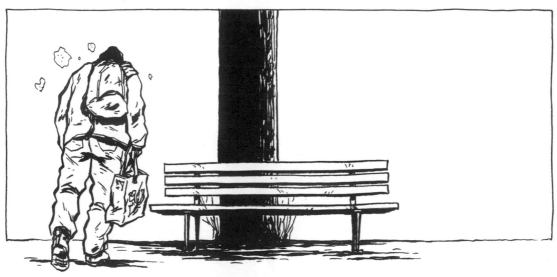

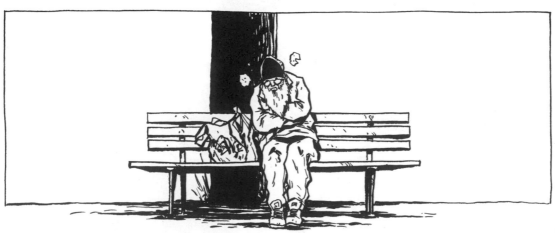

153.

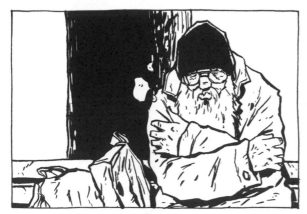
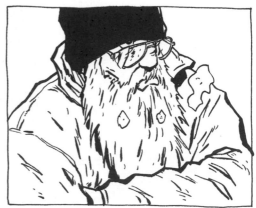
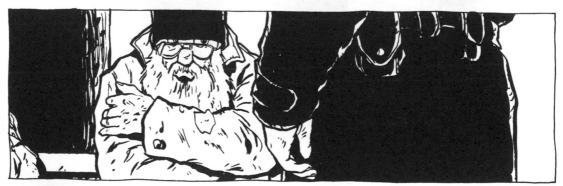
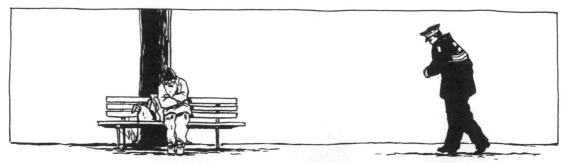
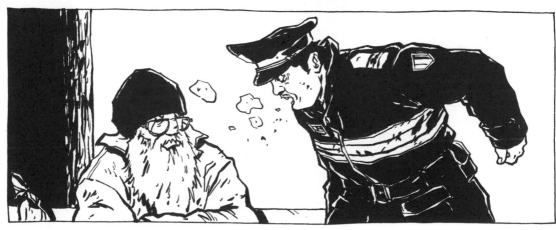

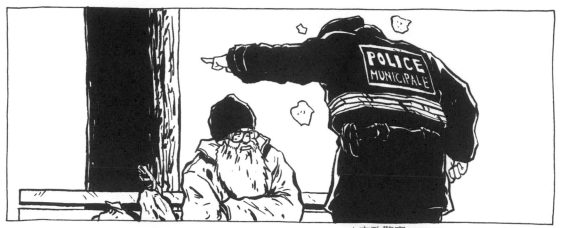

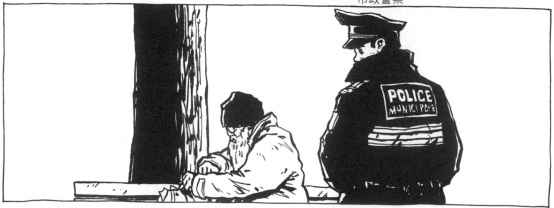

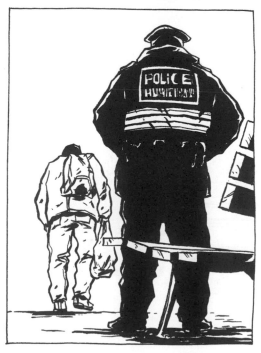

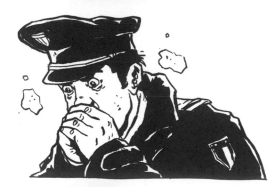

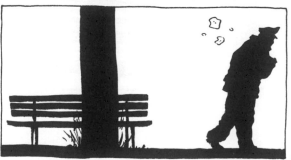

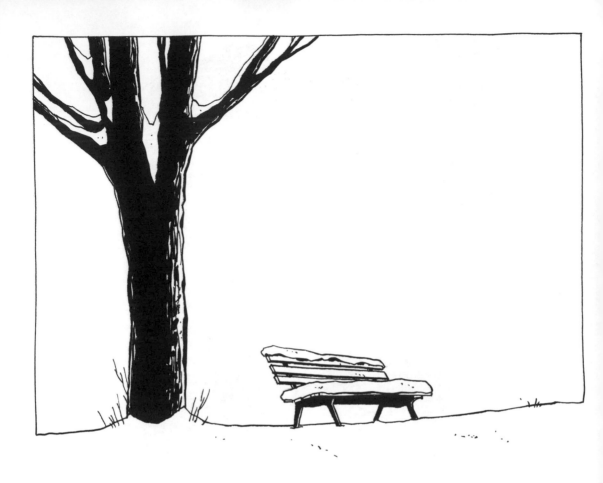

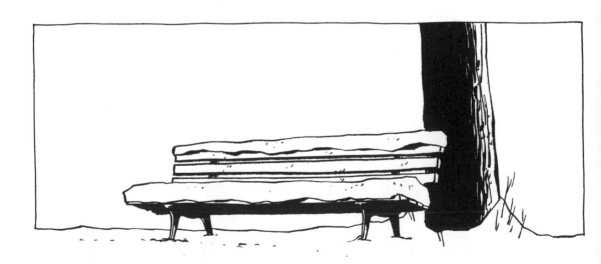

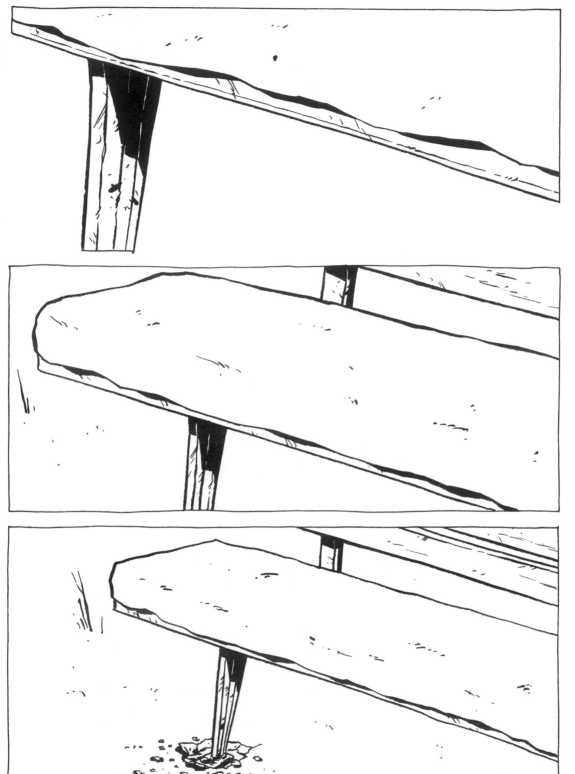

157.

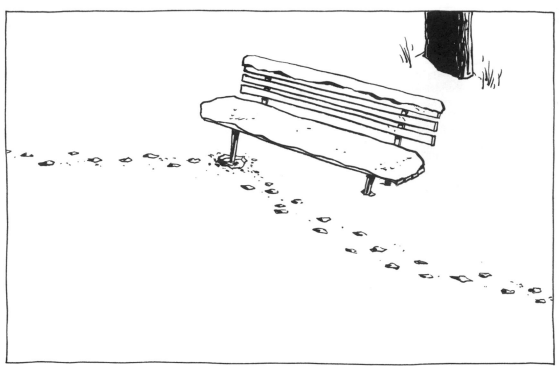

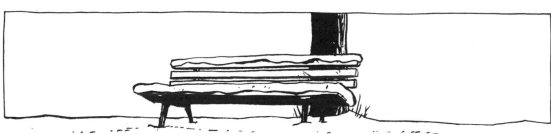

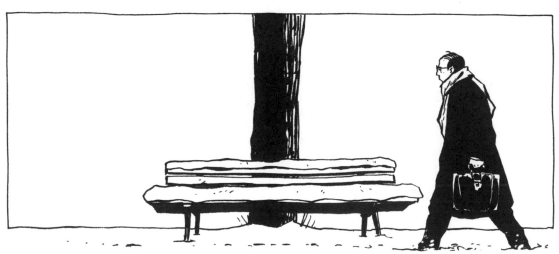

158

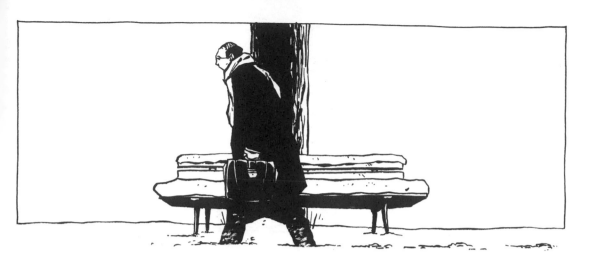

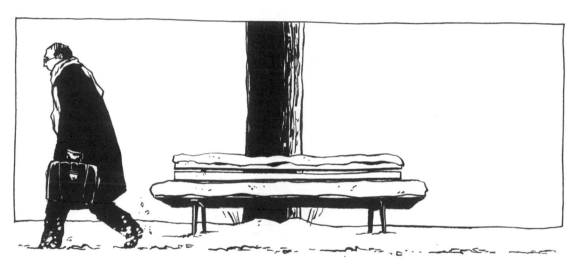

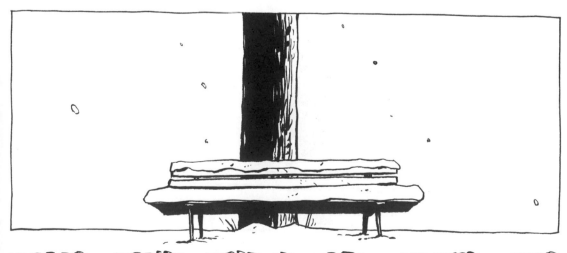

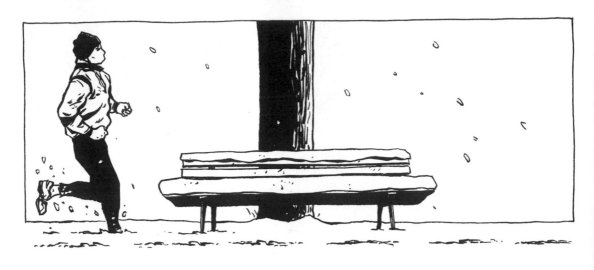

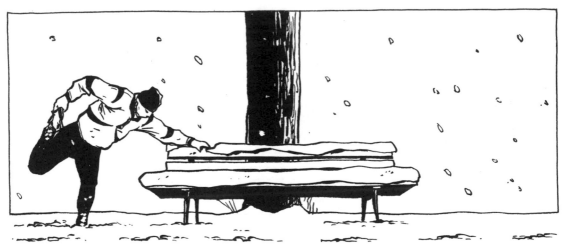

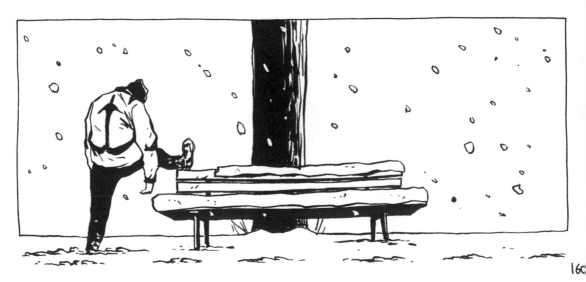

160

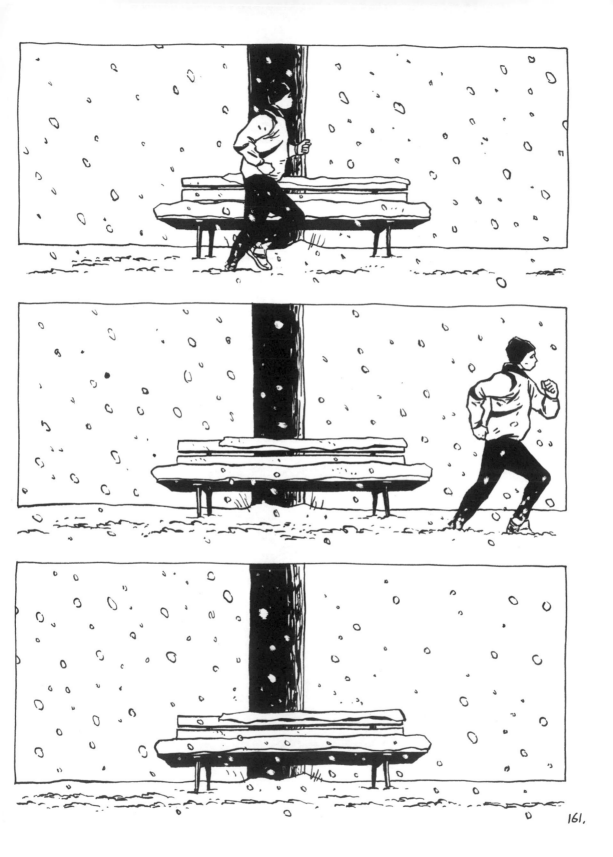

161.

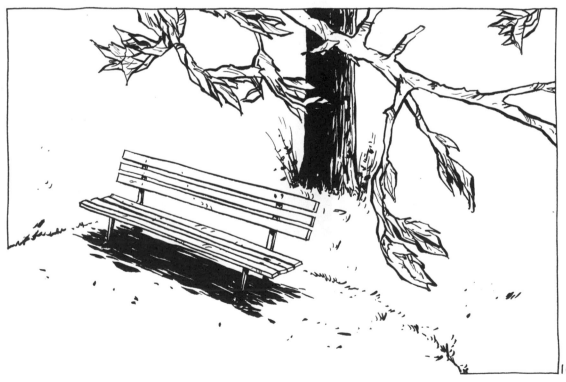

162

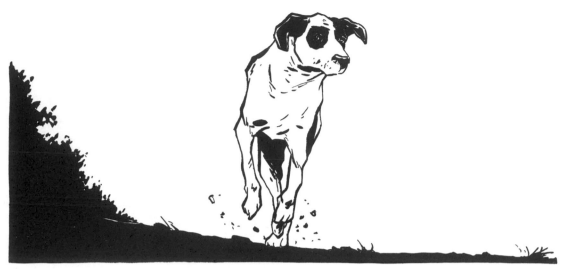

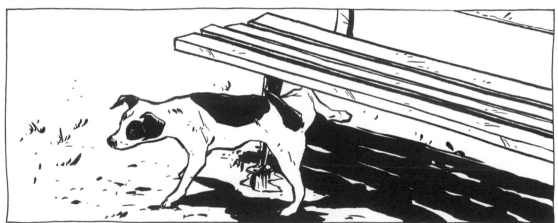

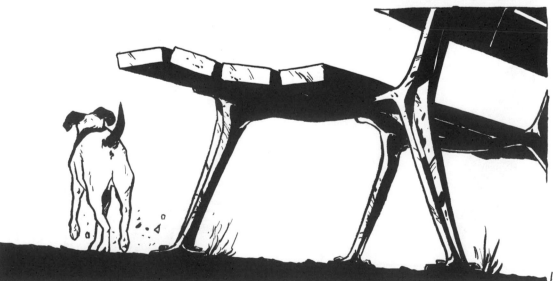

163.

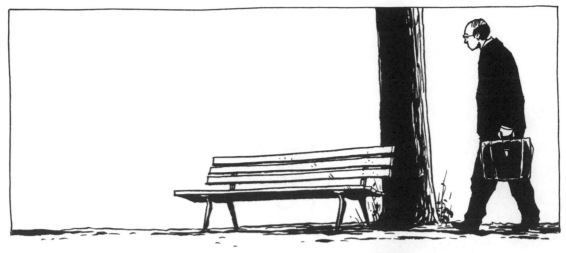

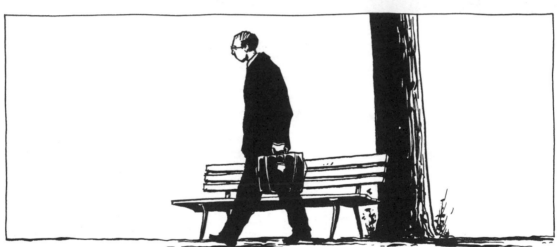

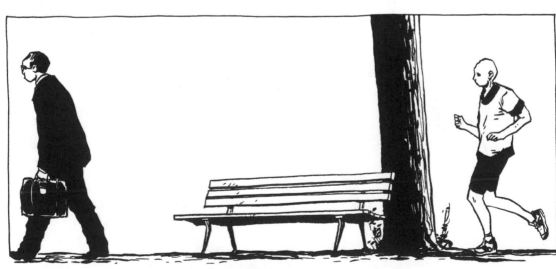

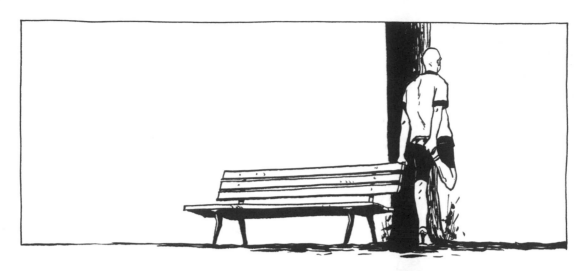

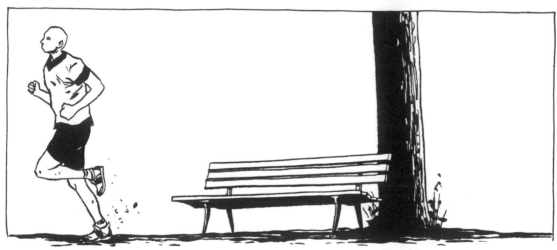

165.

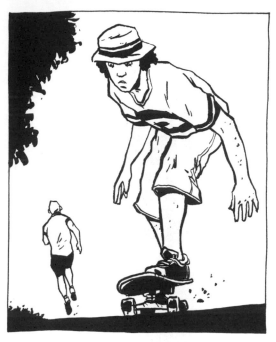
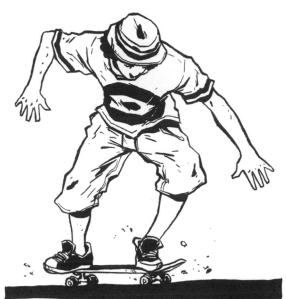

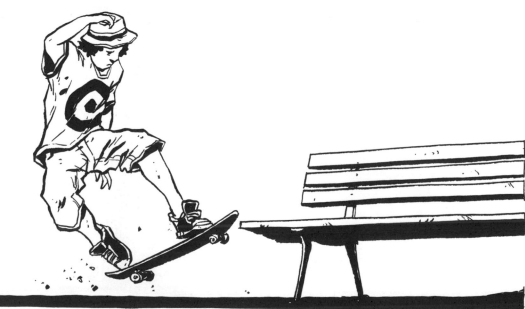

166.

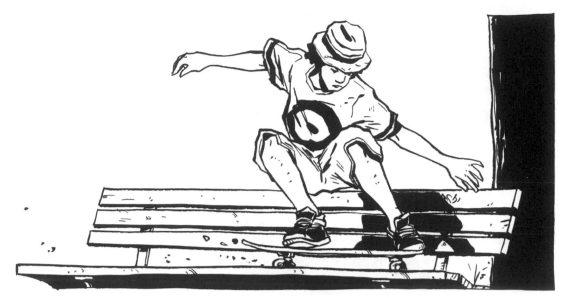

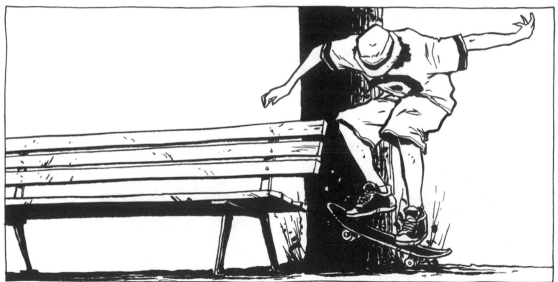

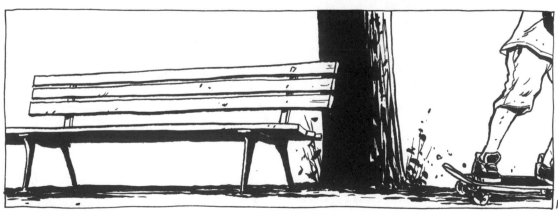

167.

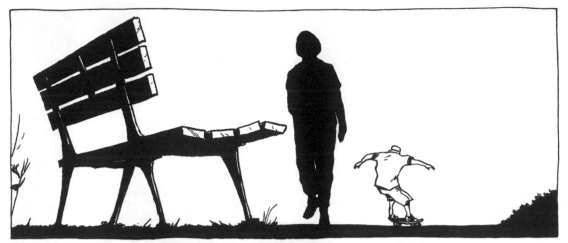

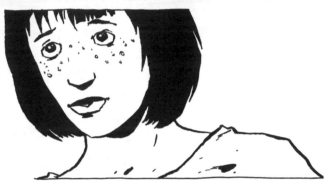

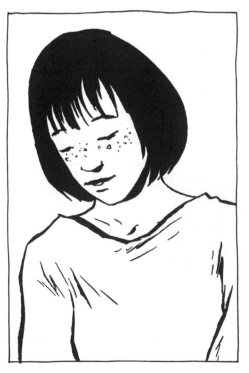

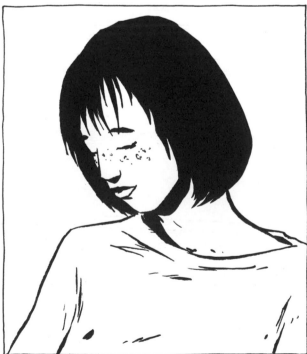

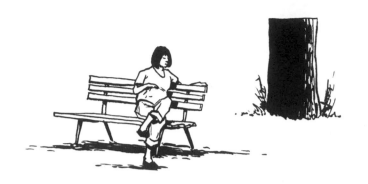

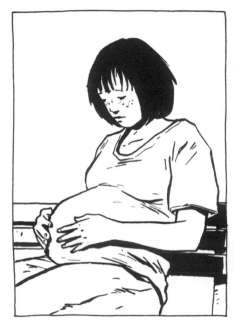
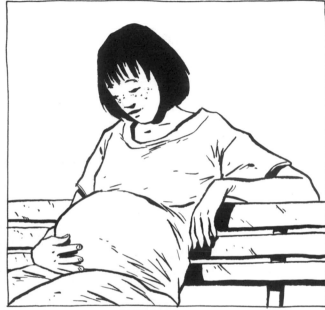

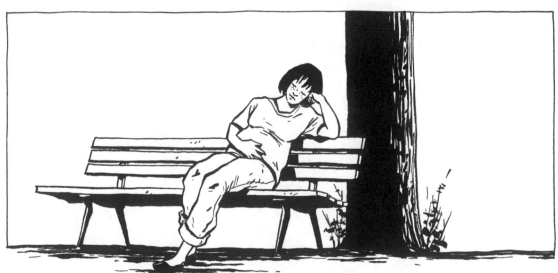

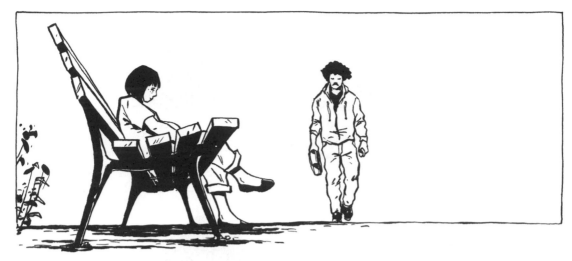

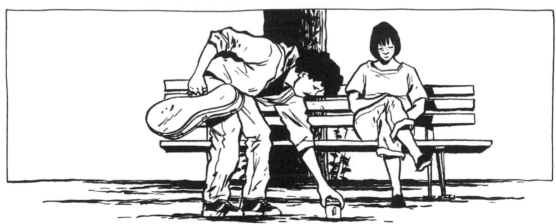

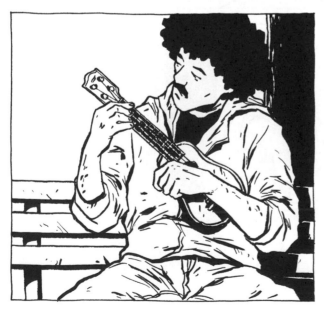

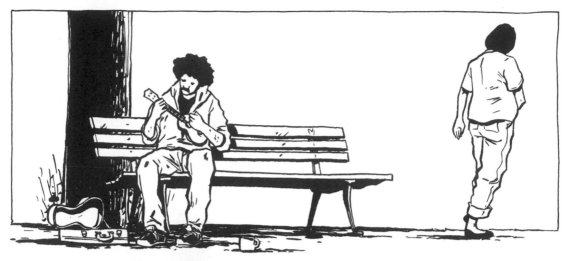

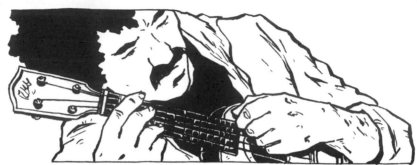

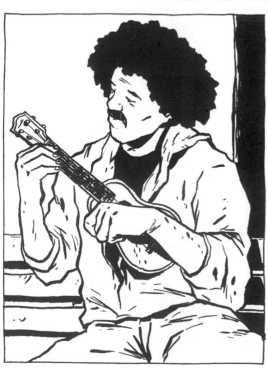

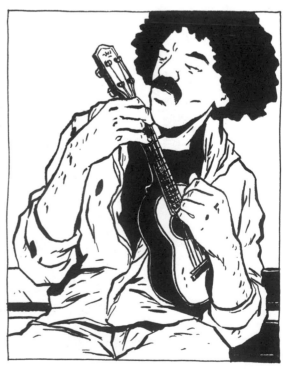

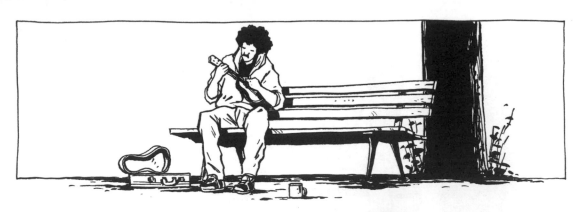

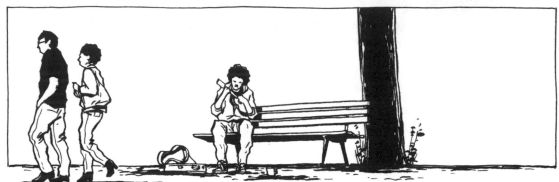

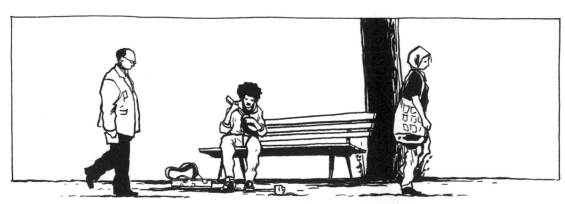

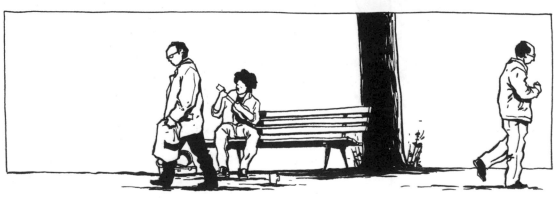

172

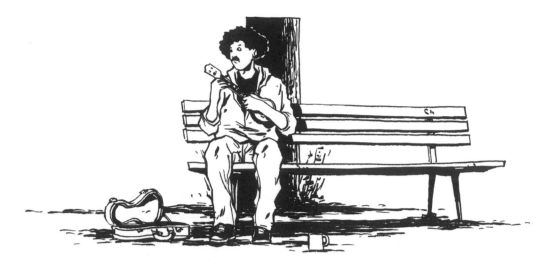

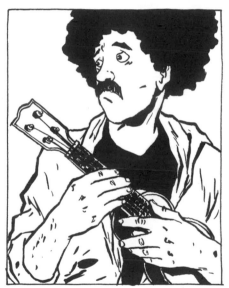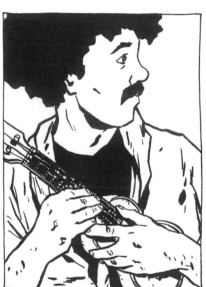

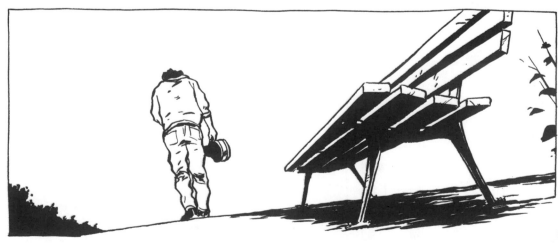

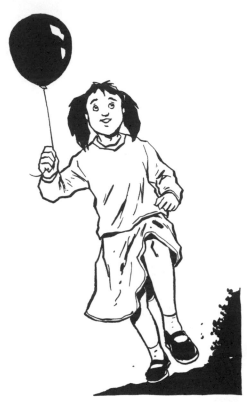
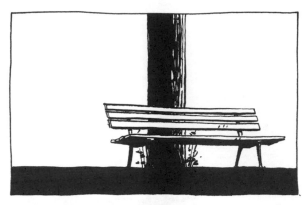
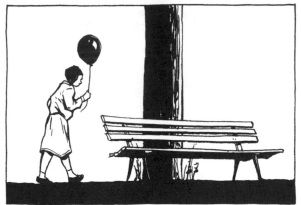
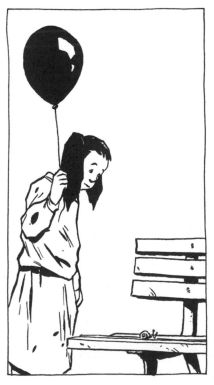
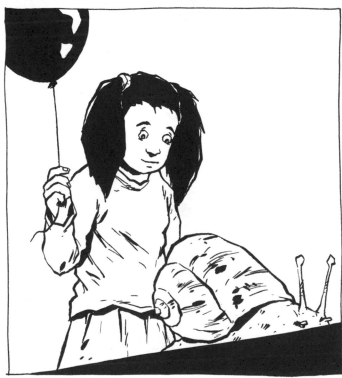

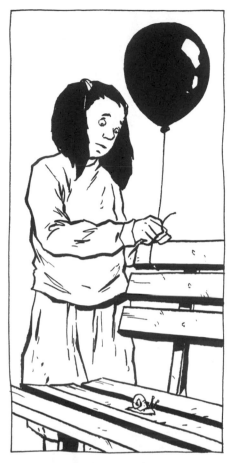
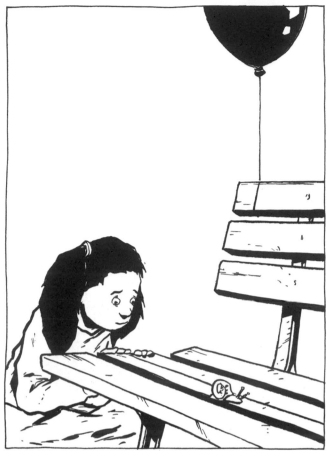
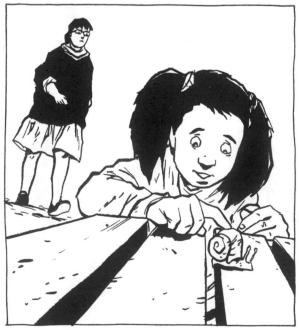
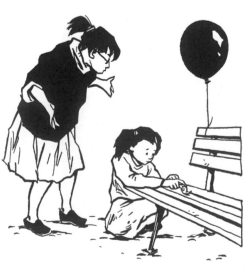

175.

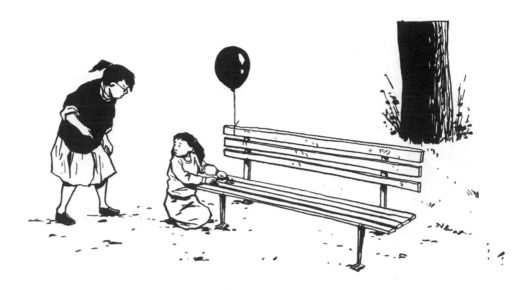

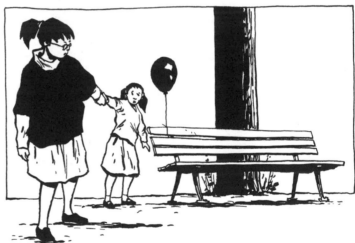

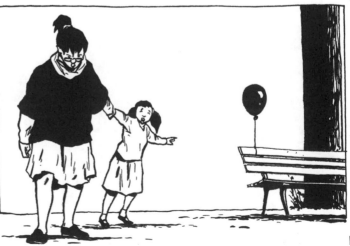

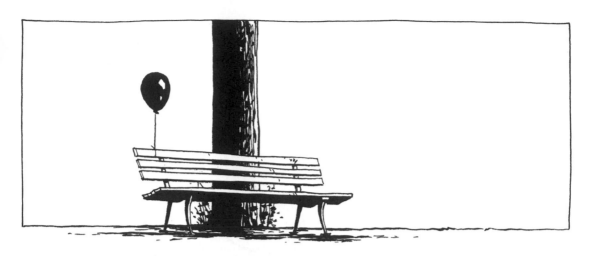

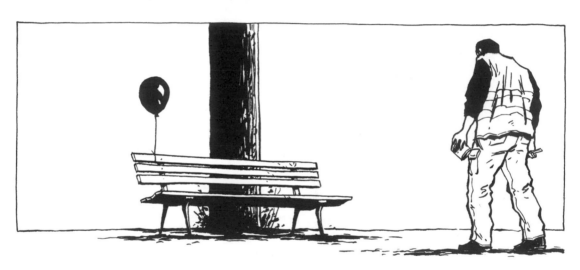

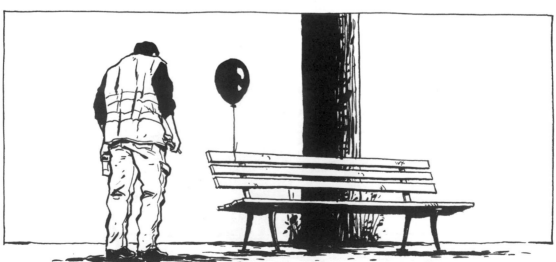

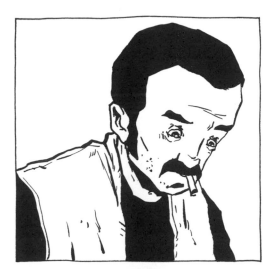
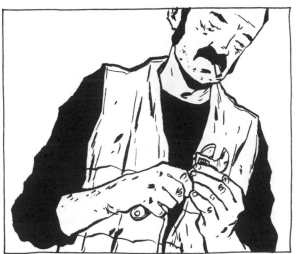
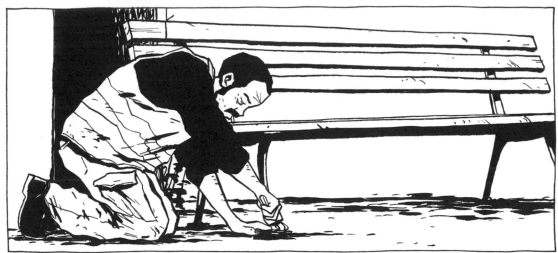
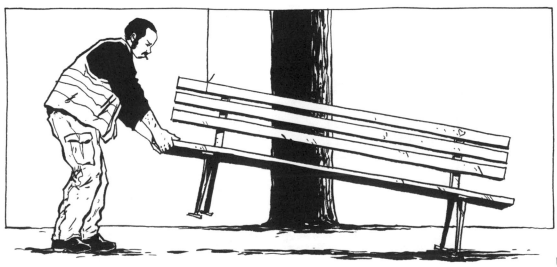

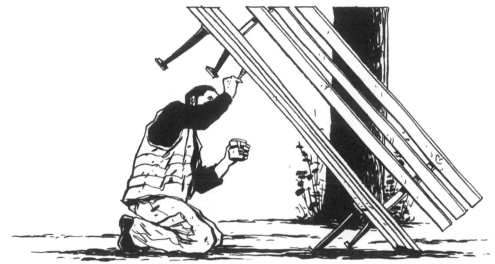

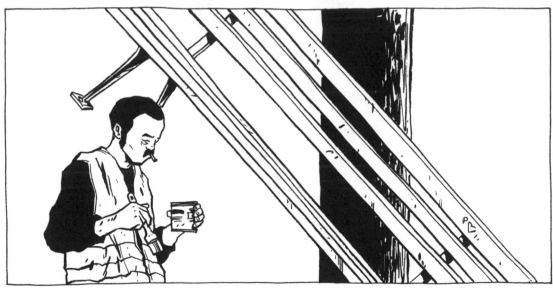

180.

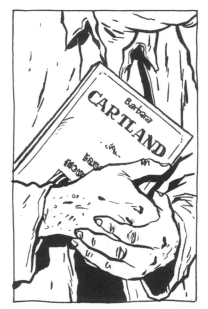

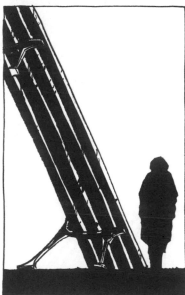

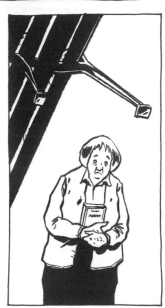

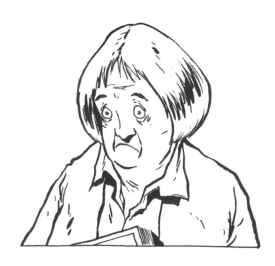

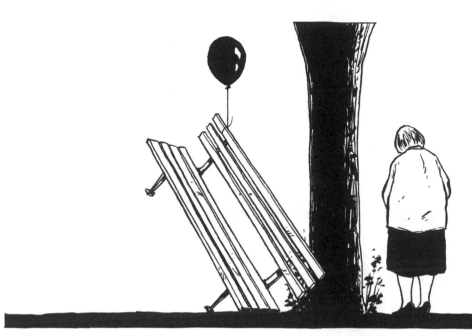

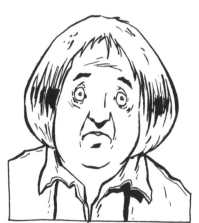

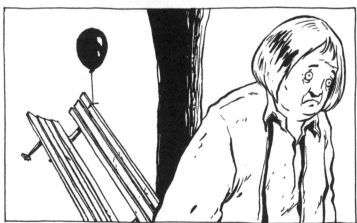

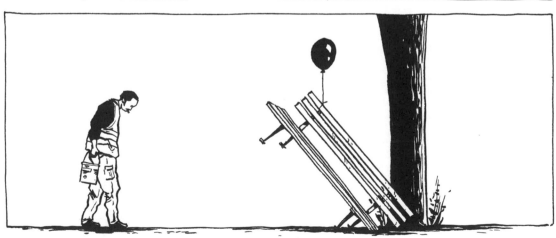

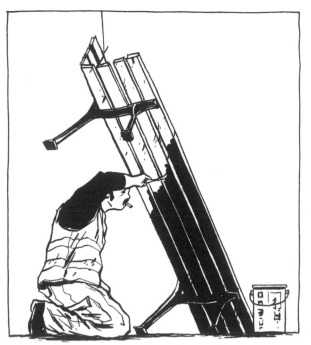
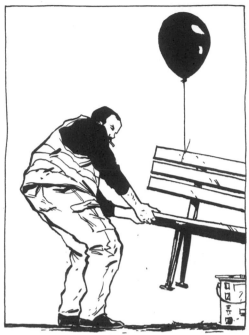
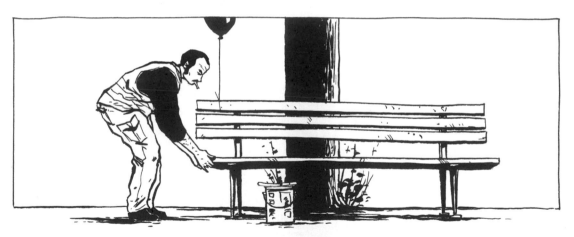
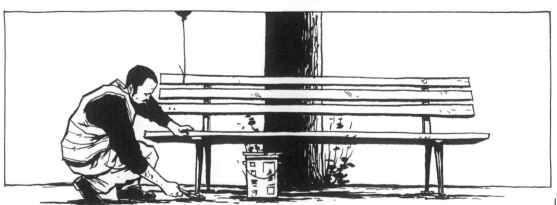

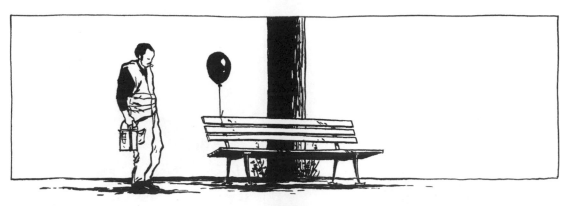

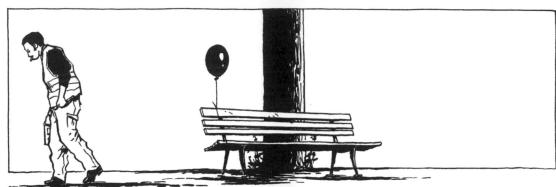

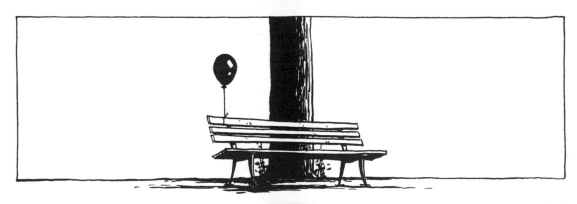

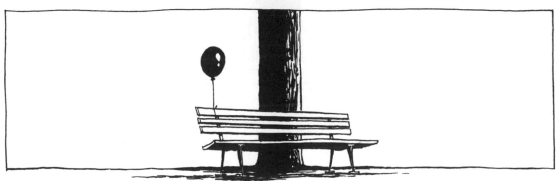

184.

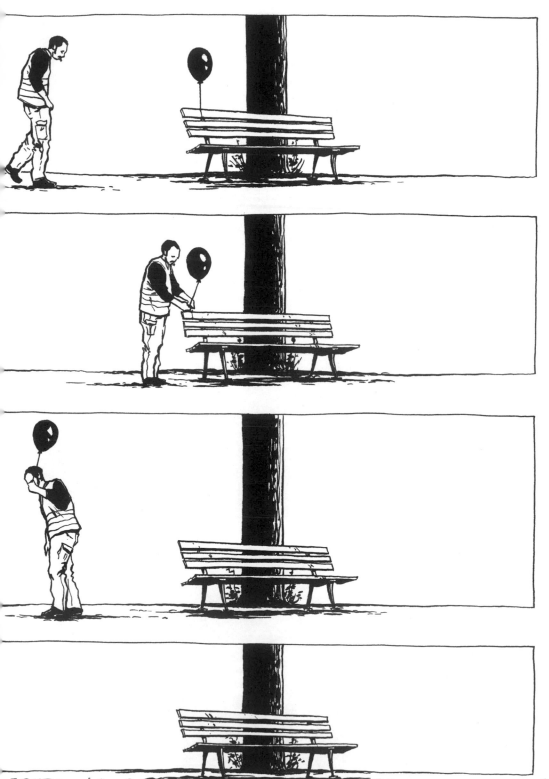

185.

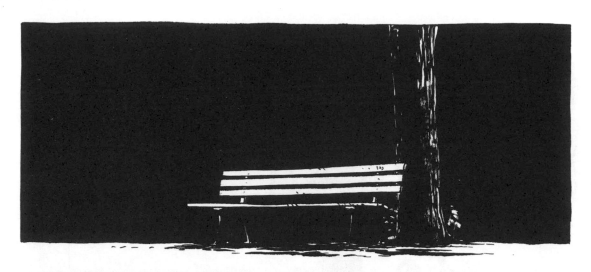

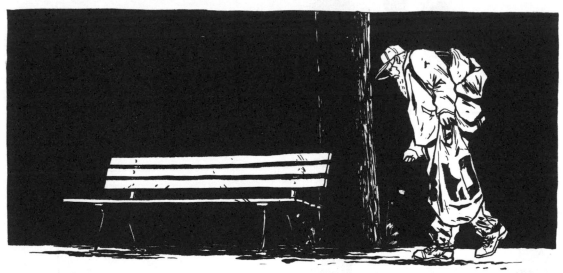

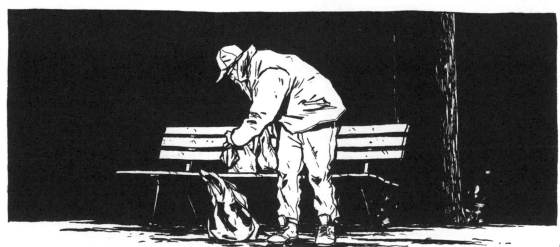

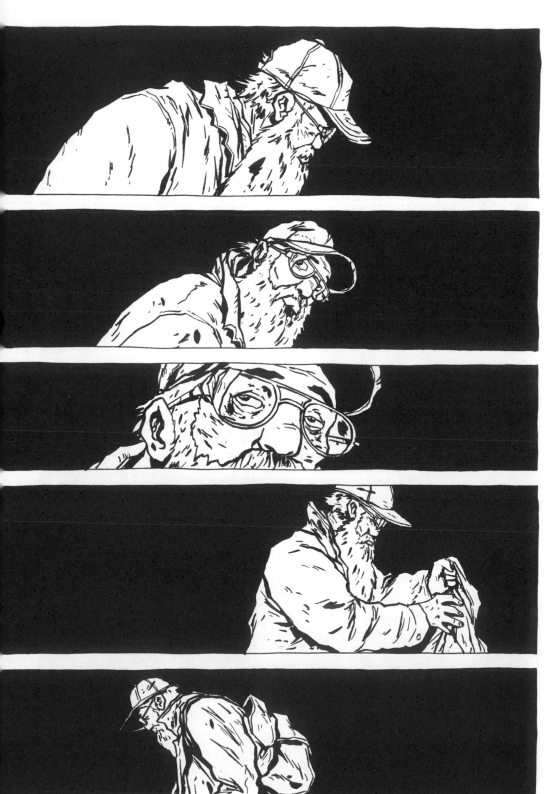

187.

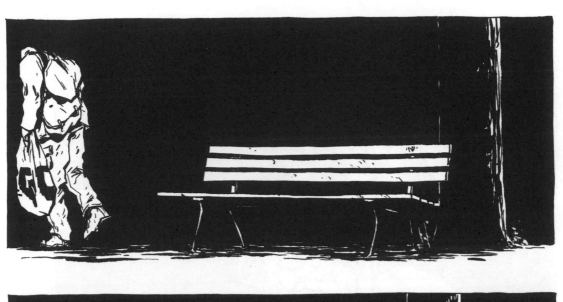

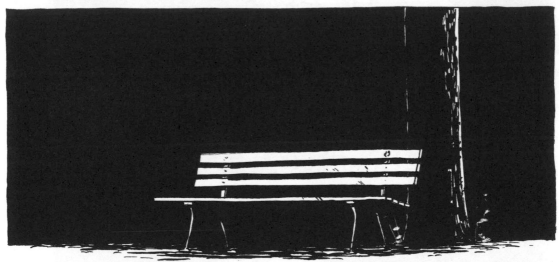

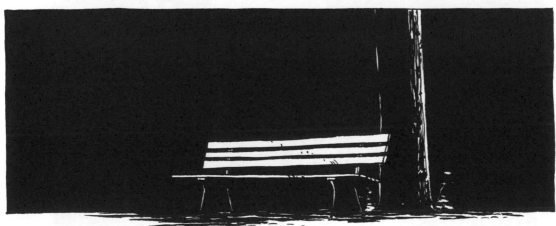

188.

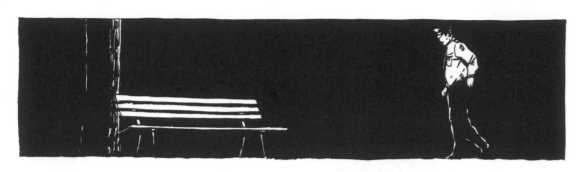

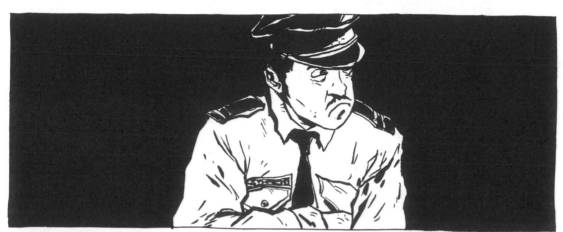

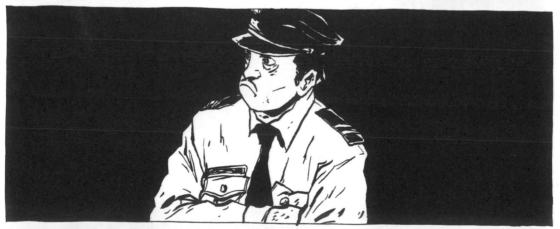

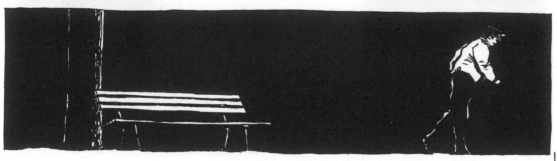

189.

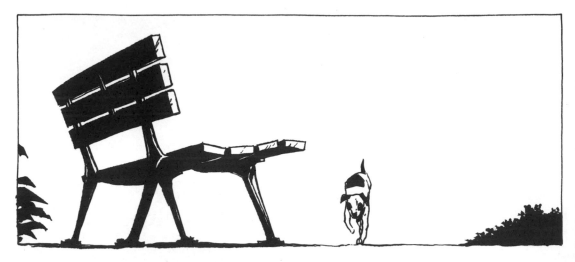

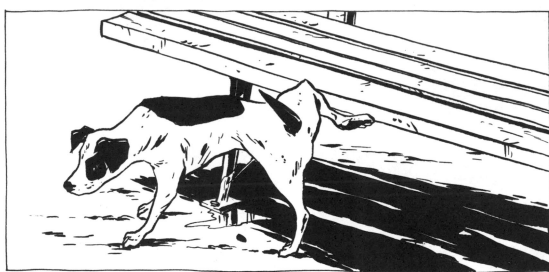

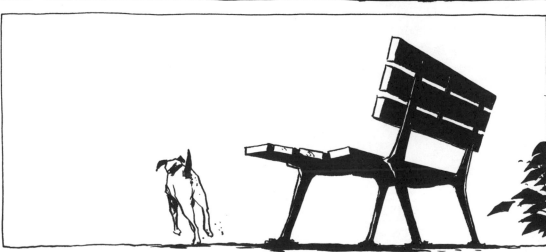

196

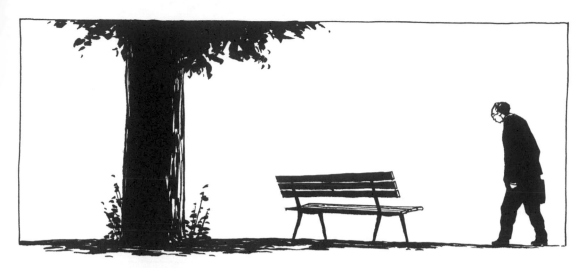

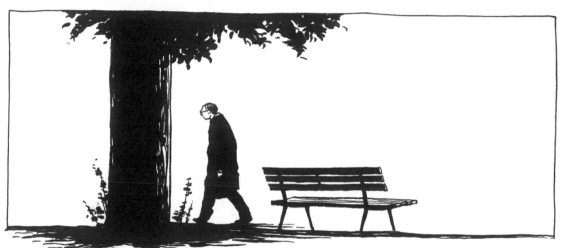

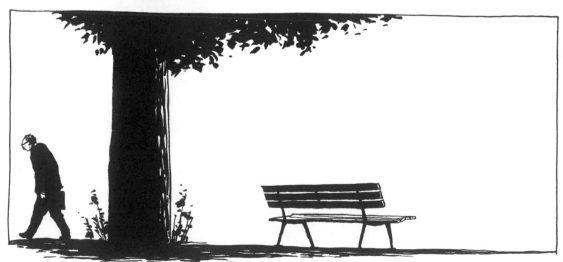

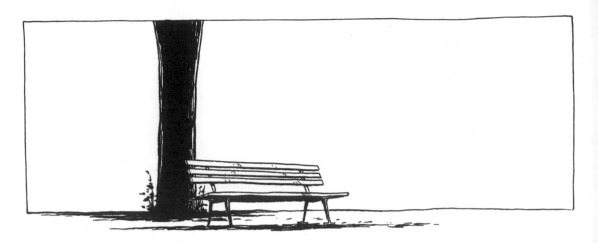

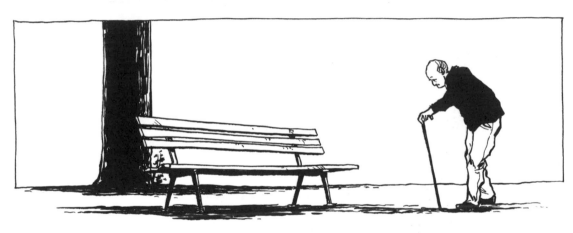

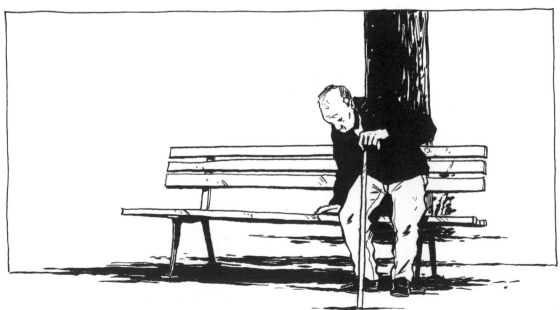

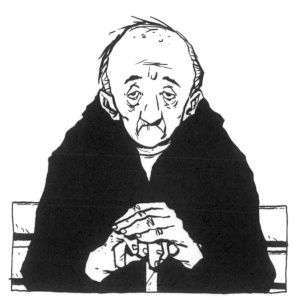
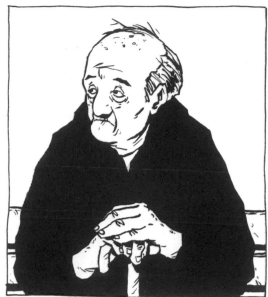
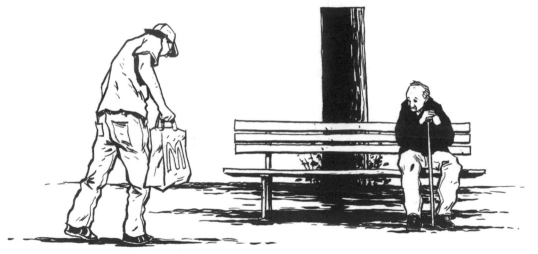
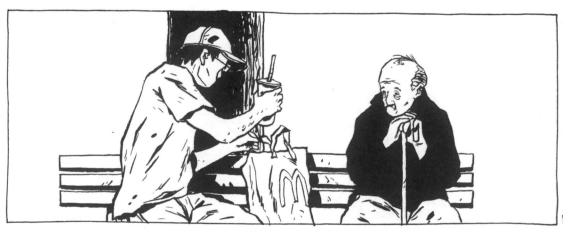

193.

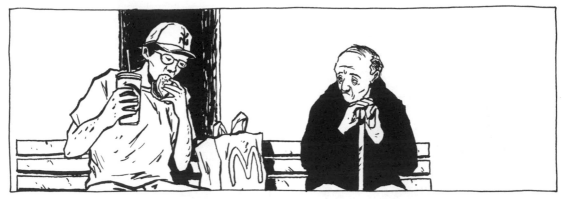

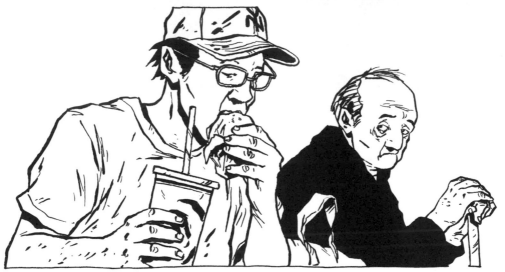

190

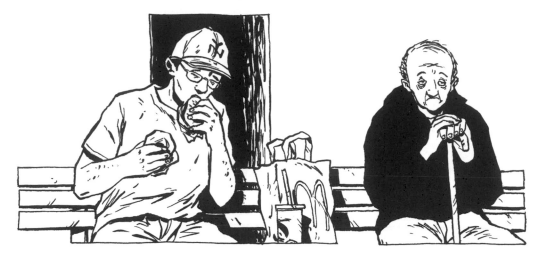

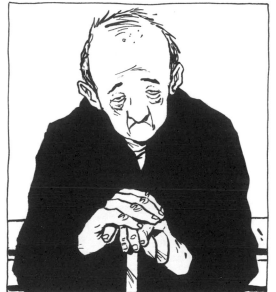

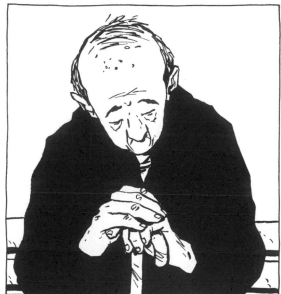

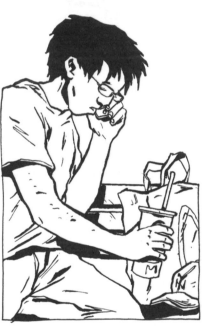

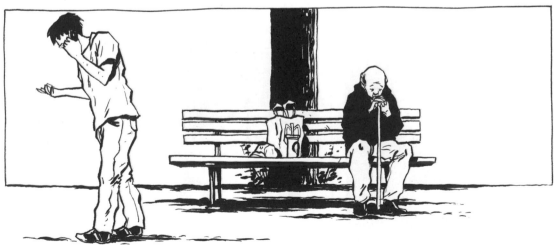

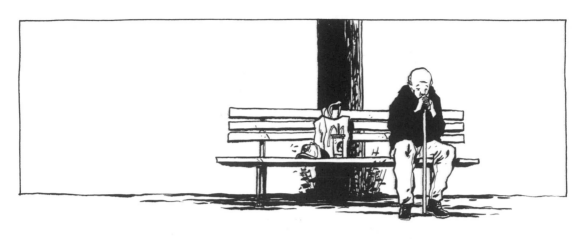

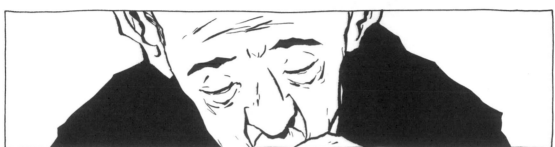

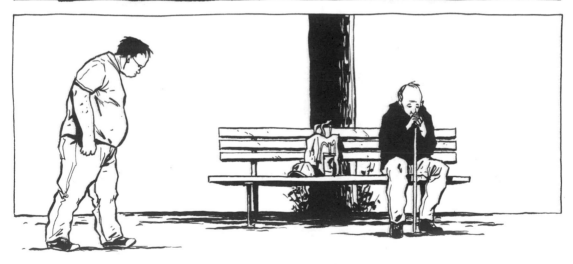

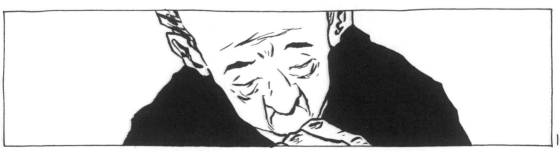

197,

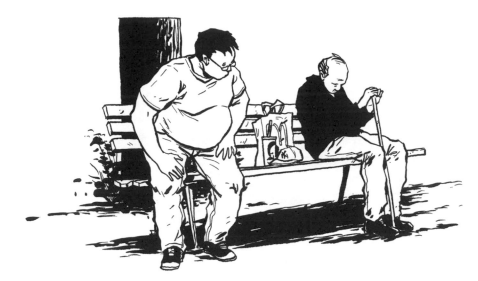

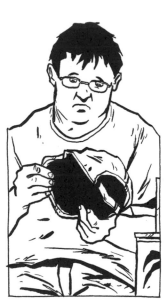
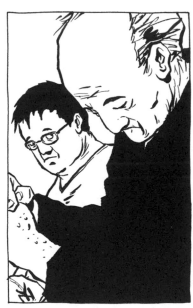

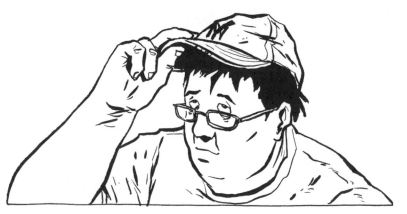

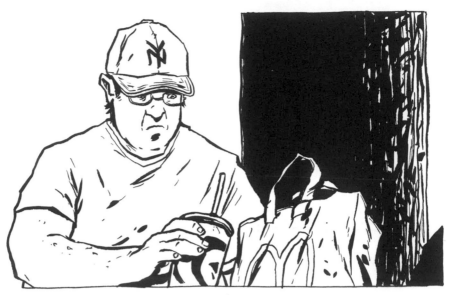

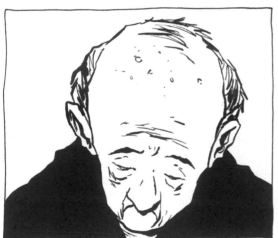
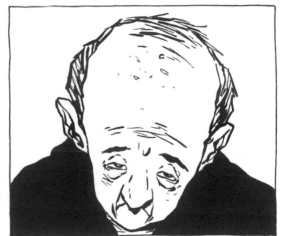

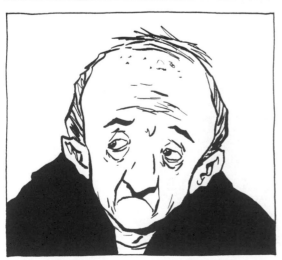
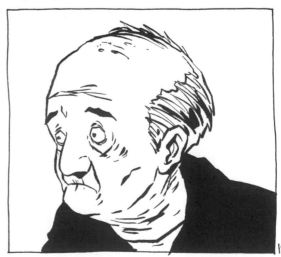

199.

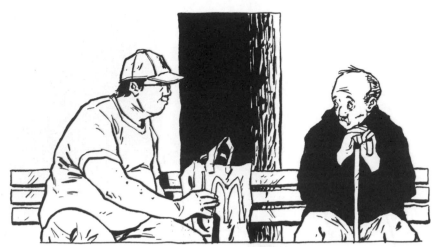

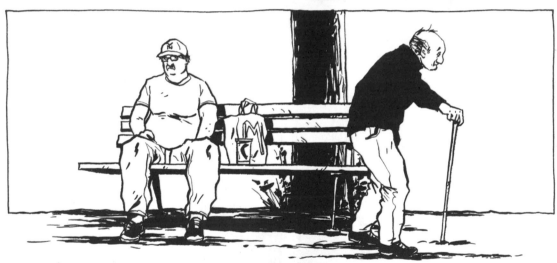

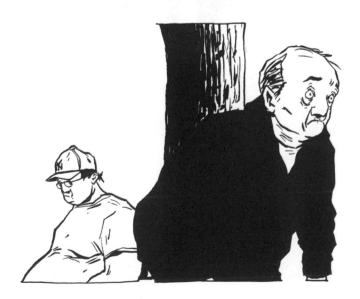

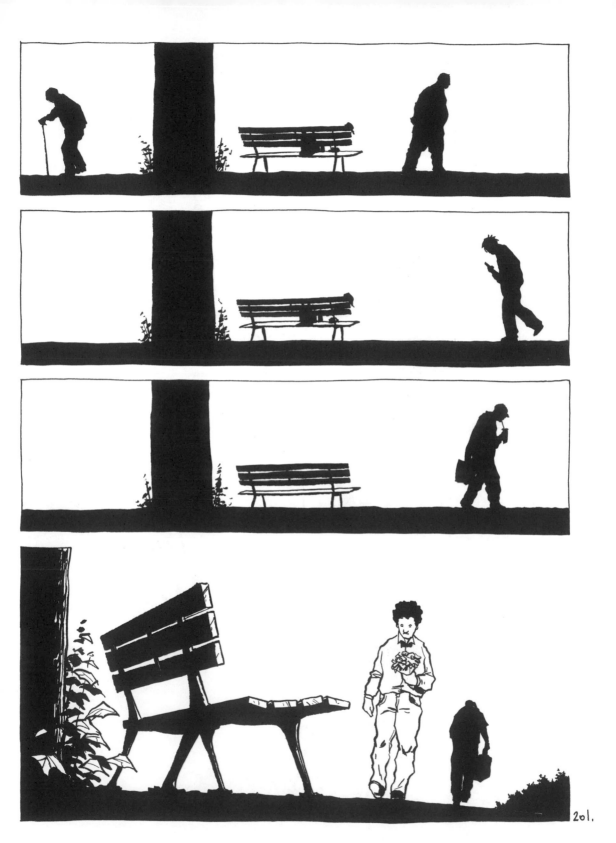

201.

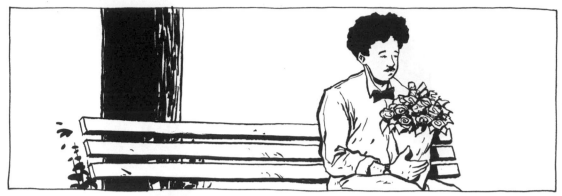

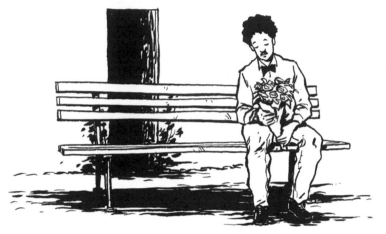

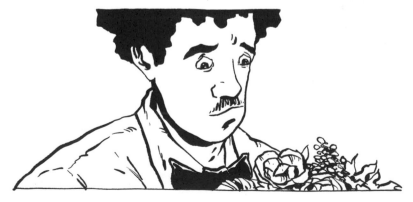

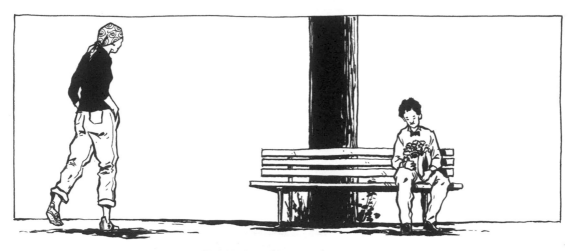

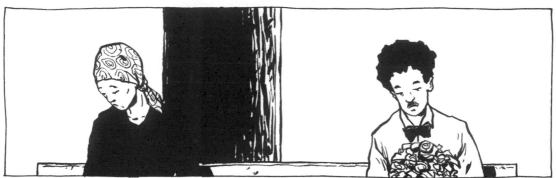

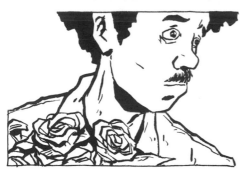

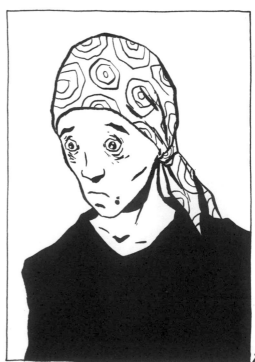

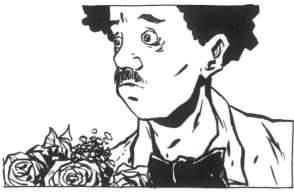

203.

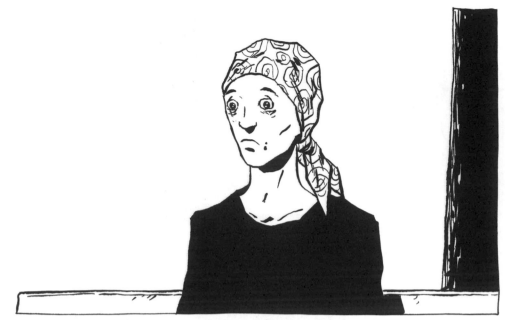

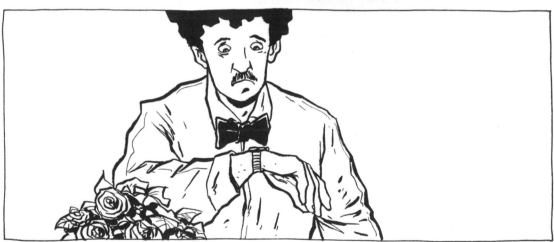

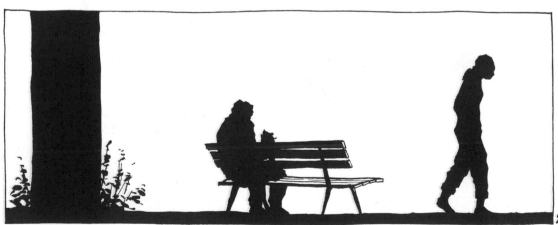

204.

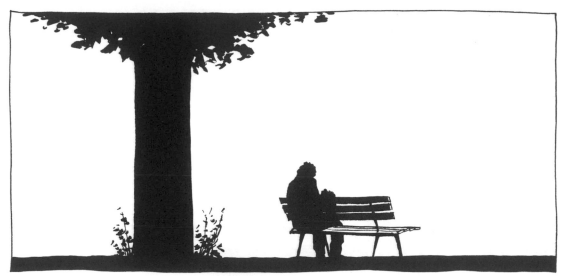
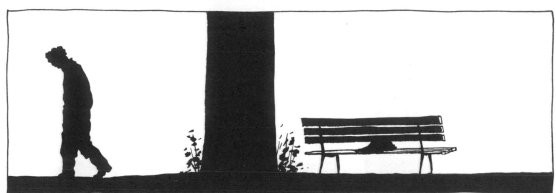
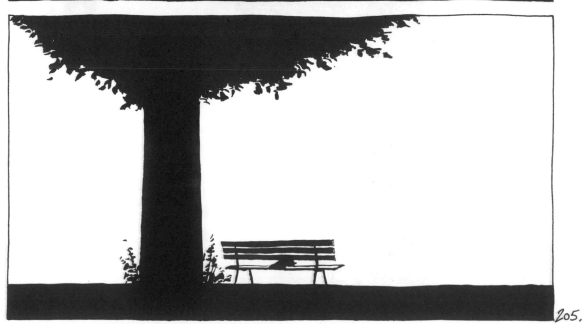

205.

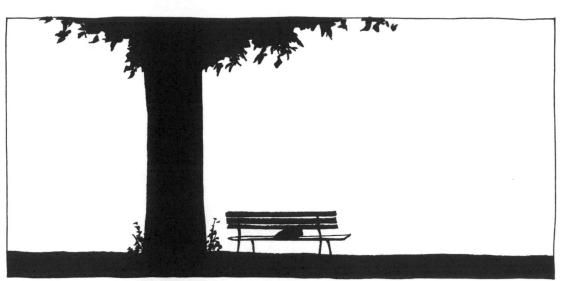
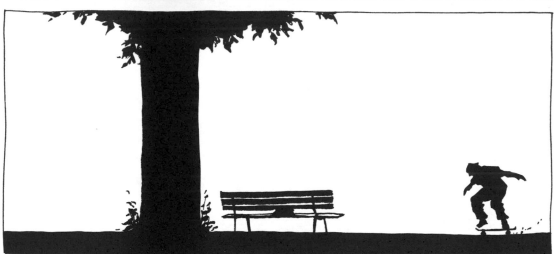
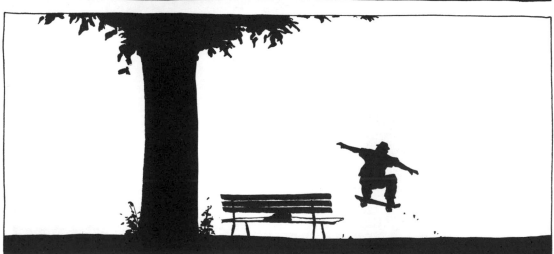

206.

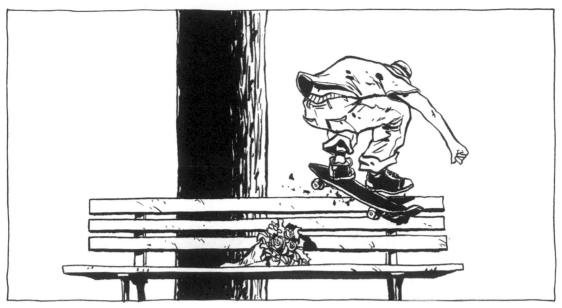

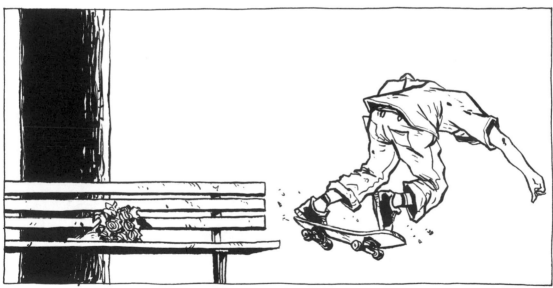

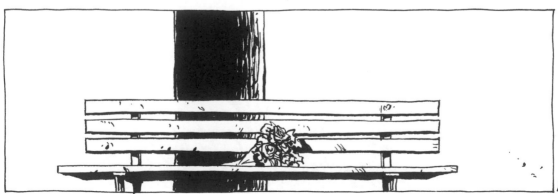

207.

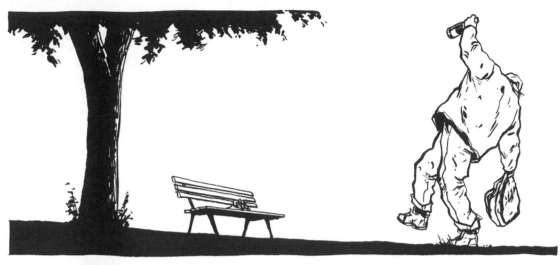

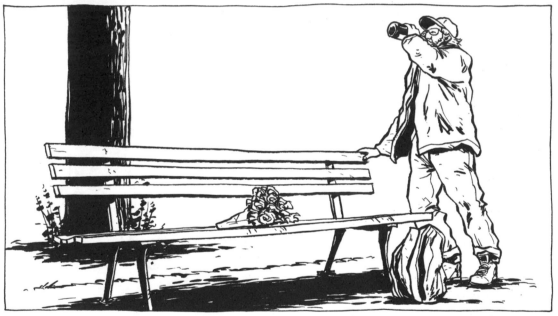

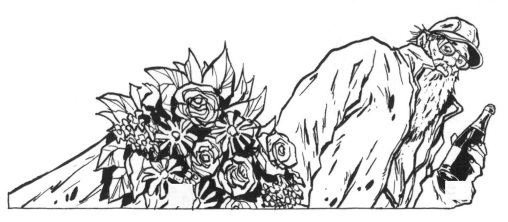

208.

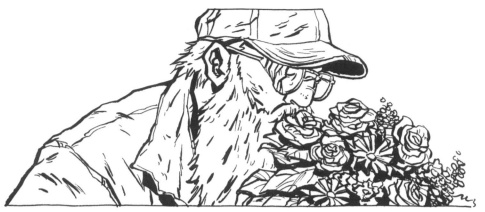

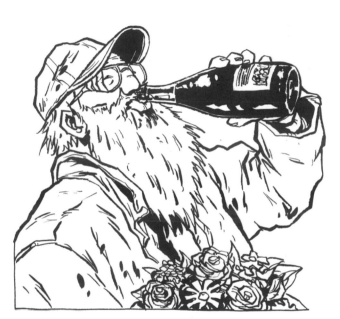

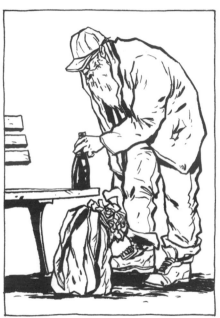

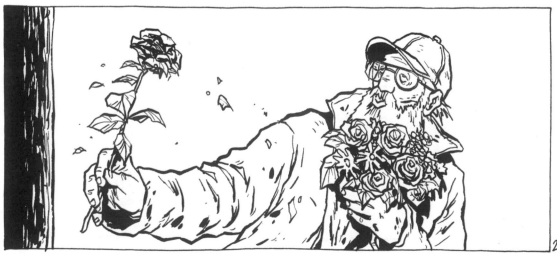

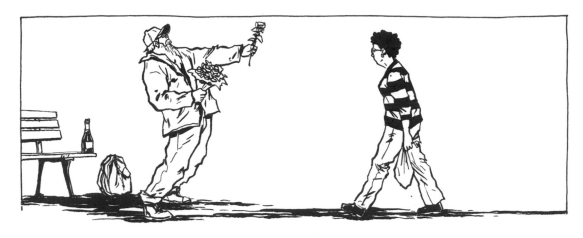

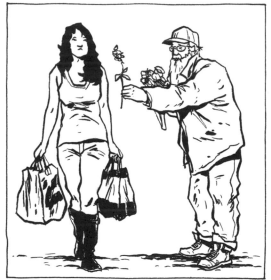

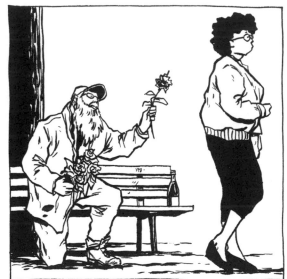

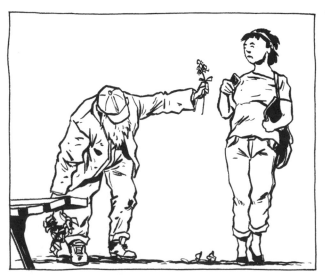

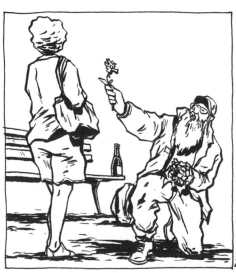

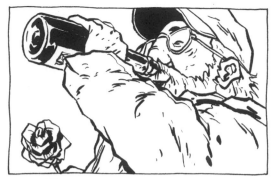

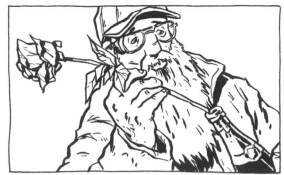

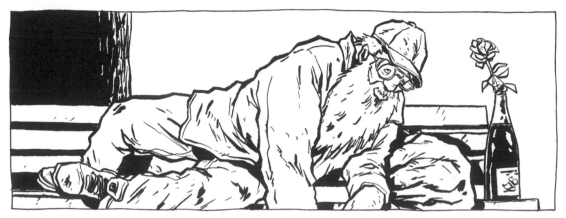

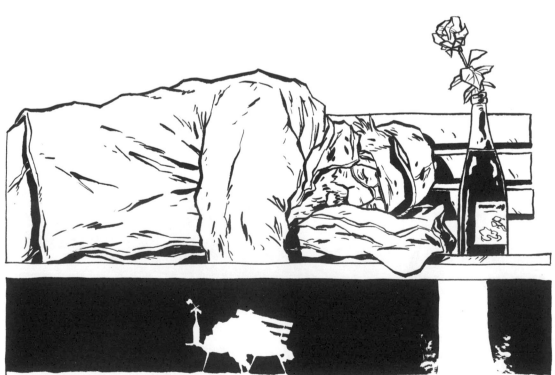

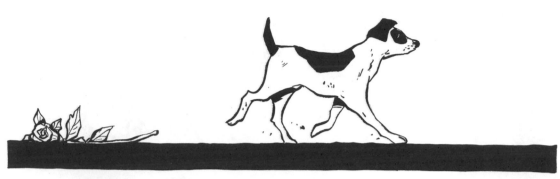

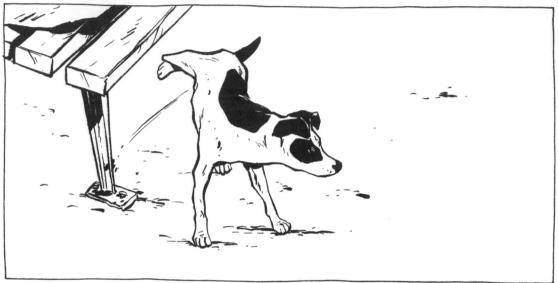

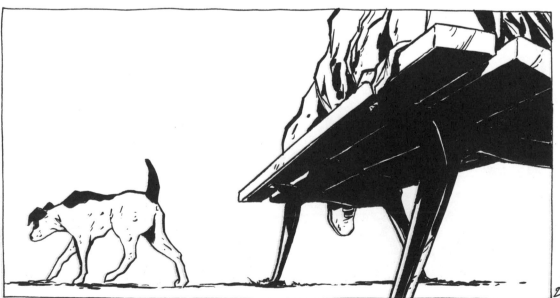

212

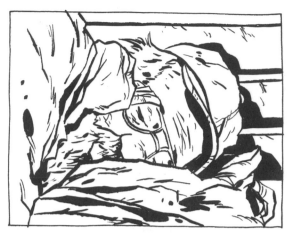
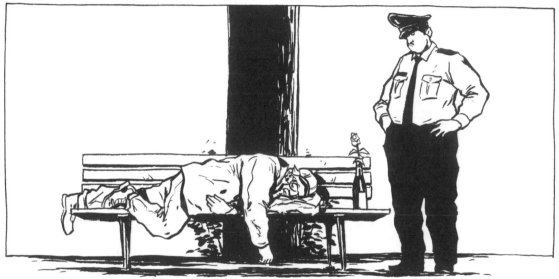
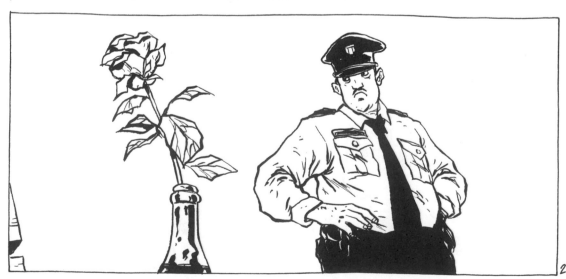

213,

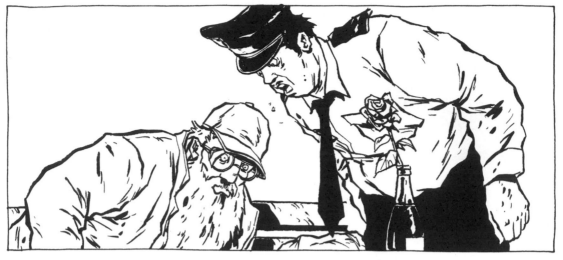

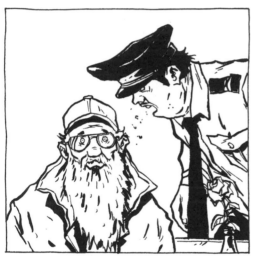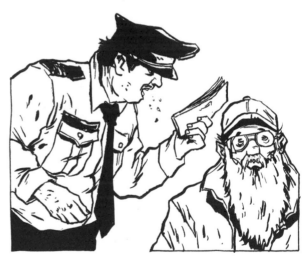

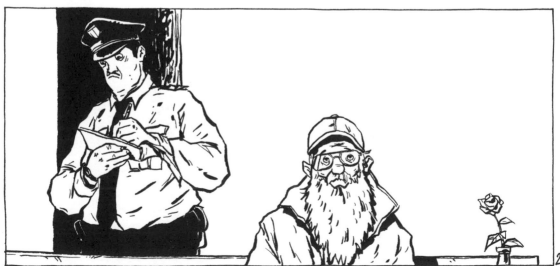

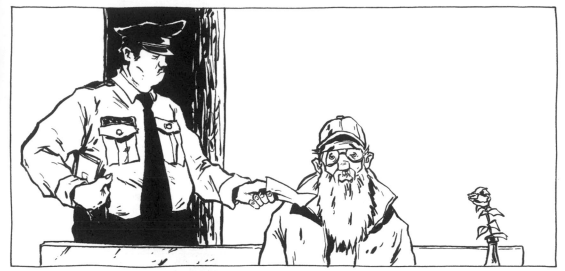

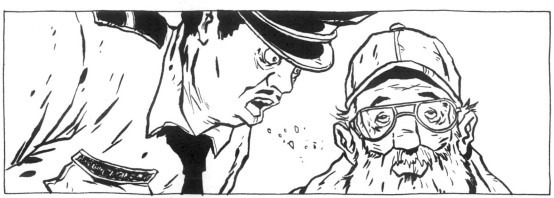

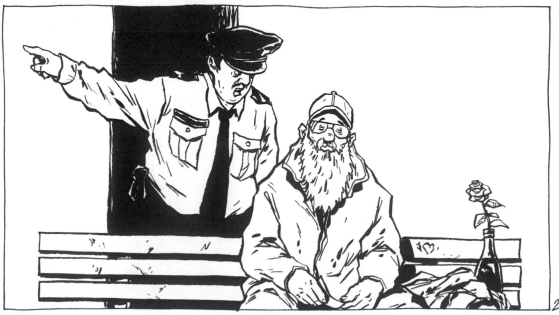

215.

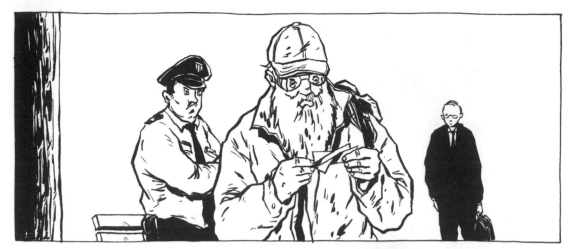

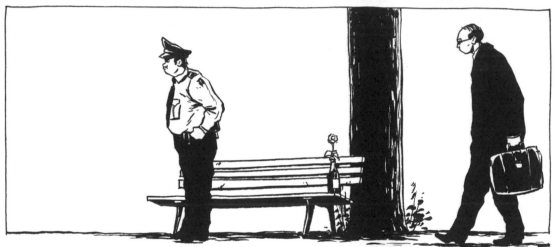

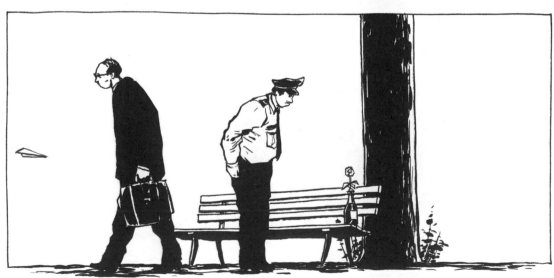

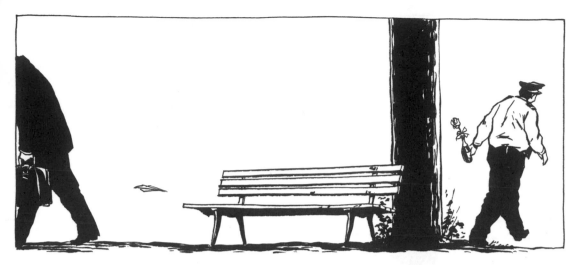

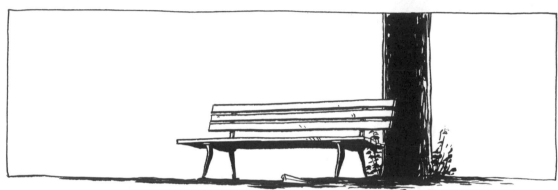

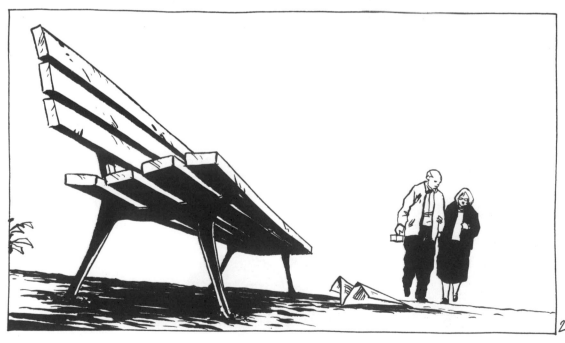

217.

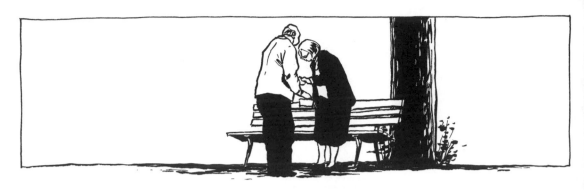

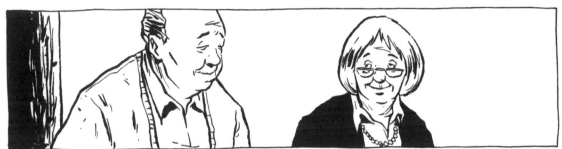

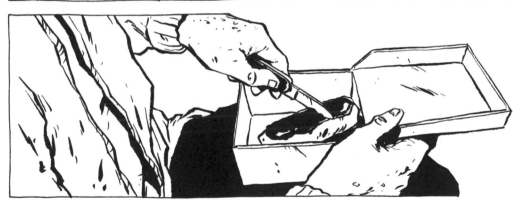

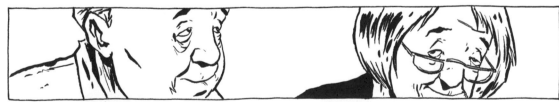

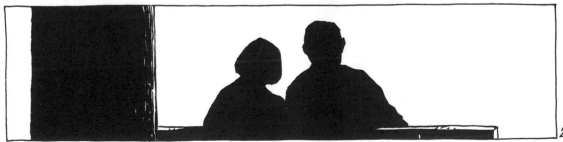

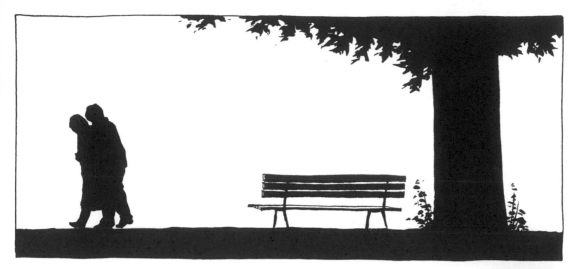

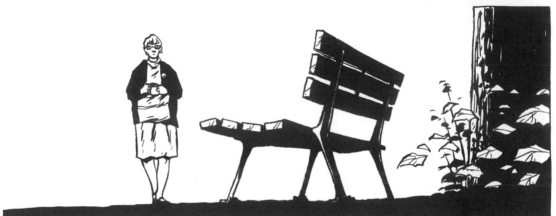

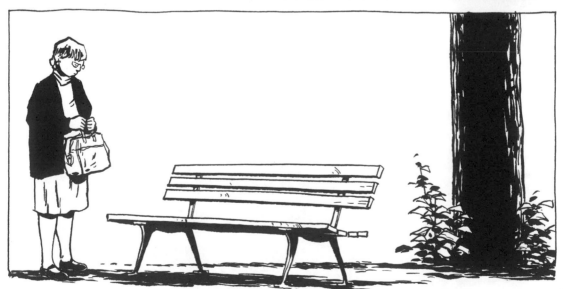

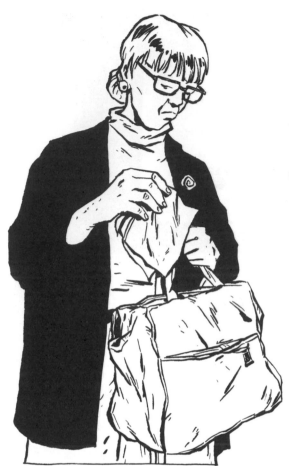
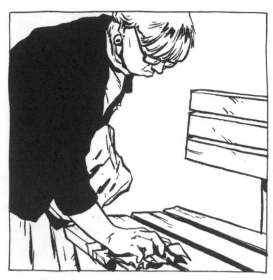

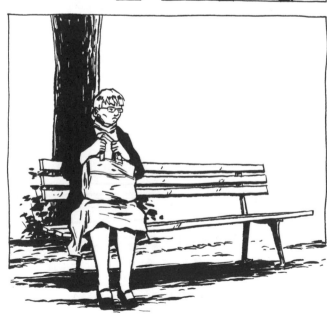
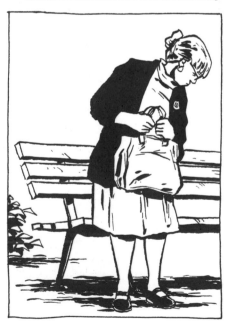

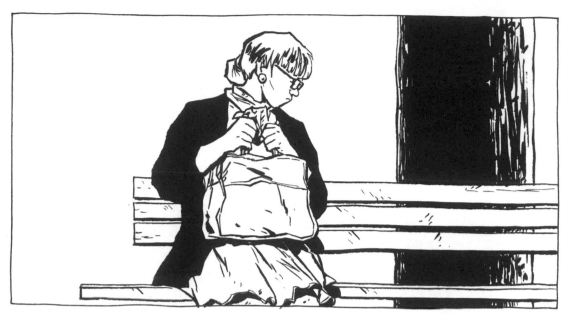

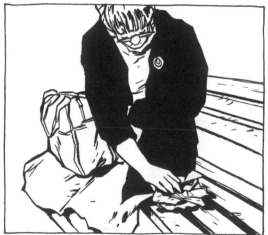

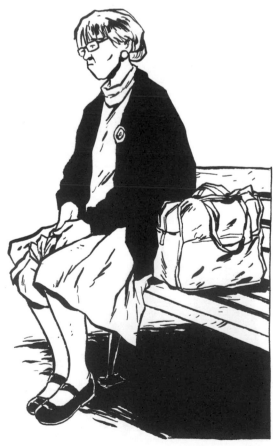

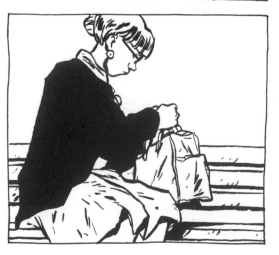

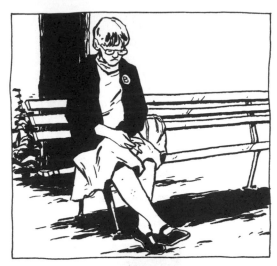

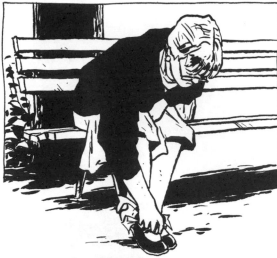

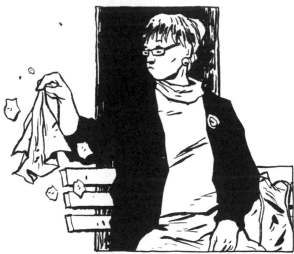

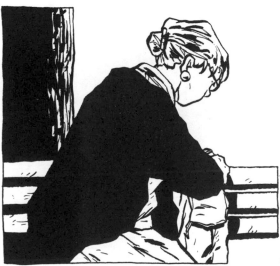

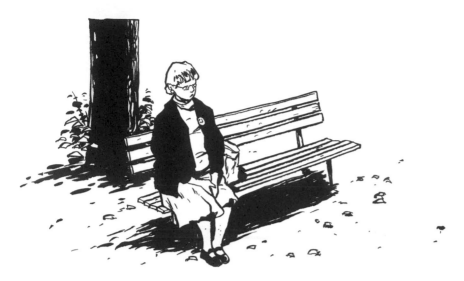

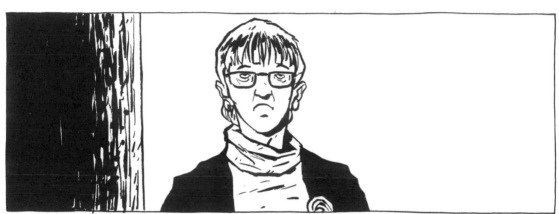

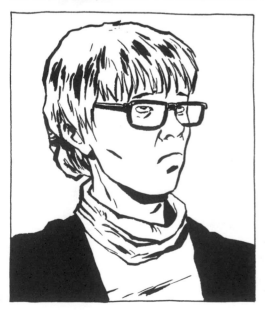

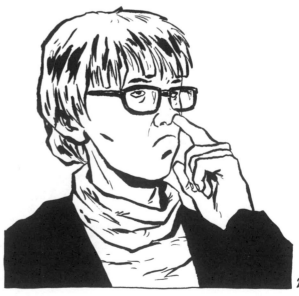

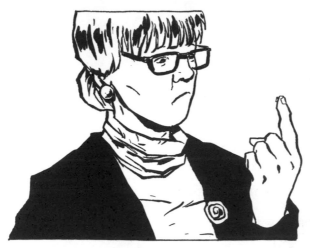

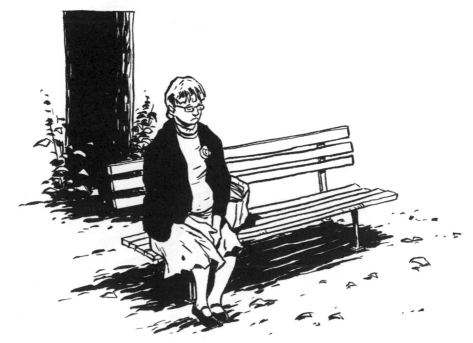

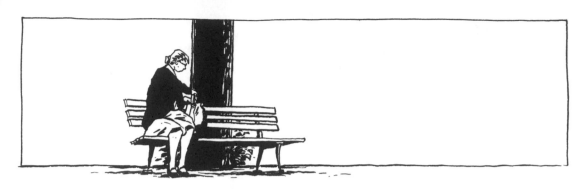

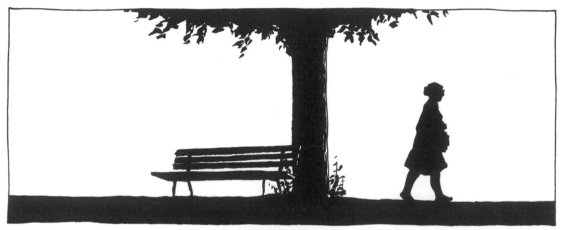

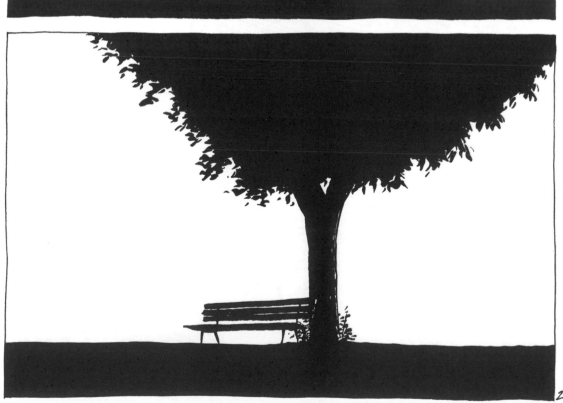

225.

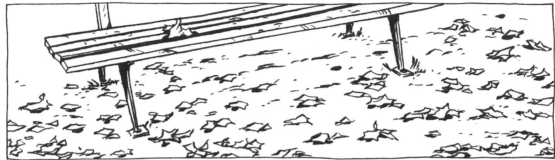

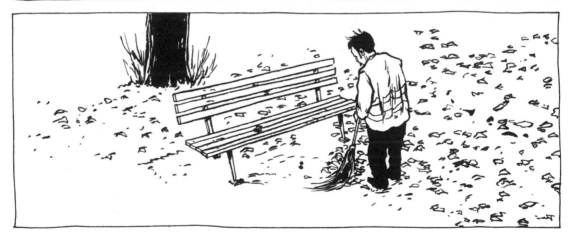

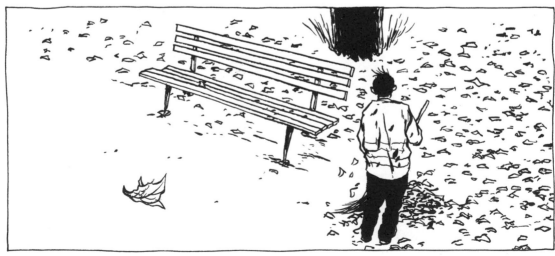

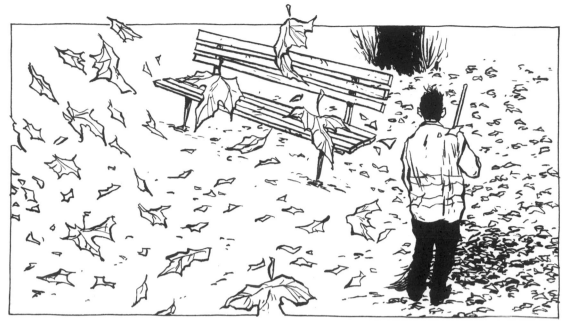

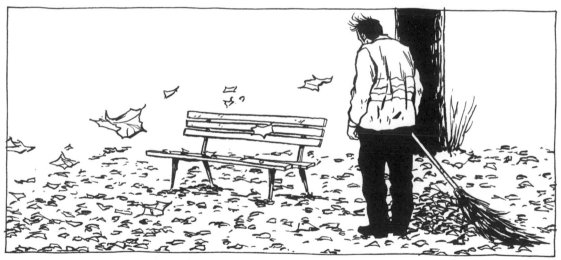

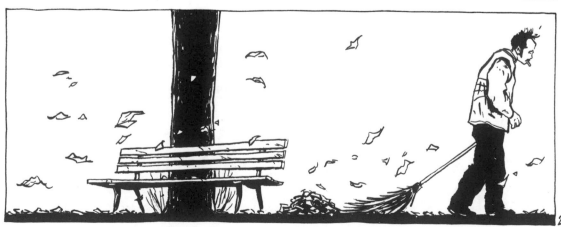

227.

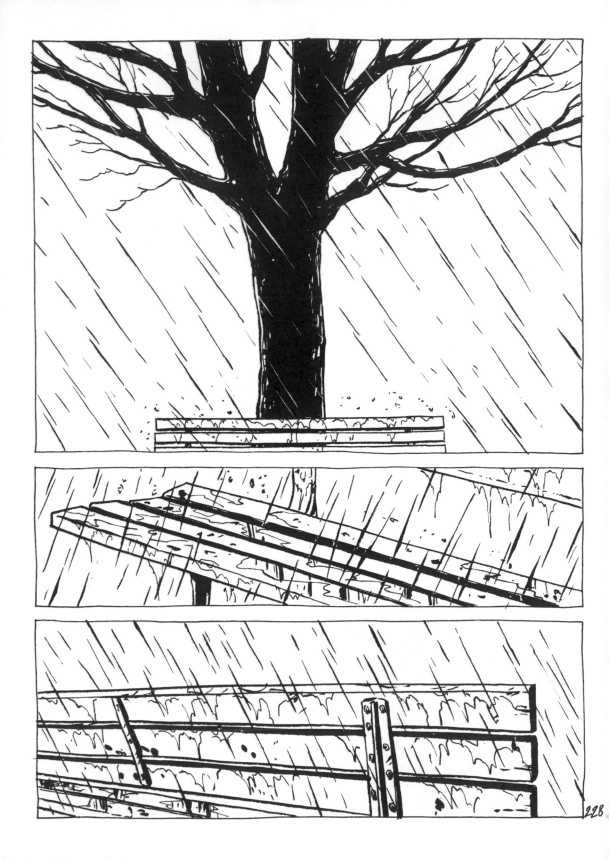

228

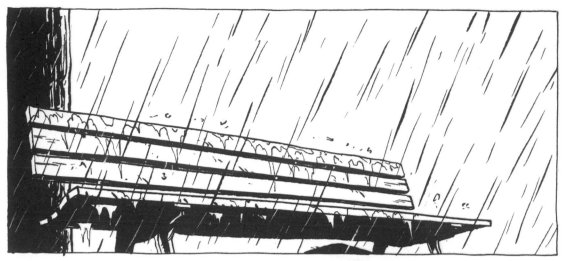

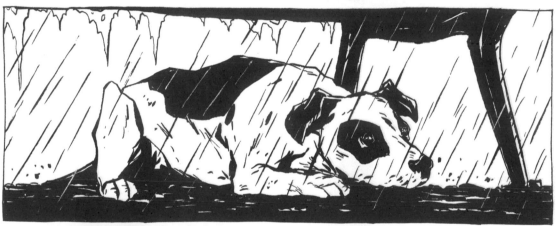

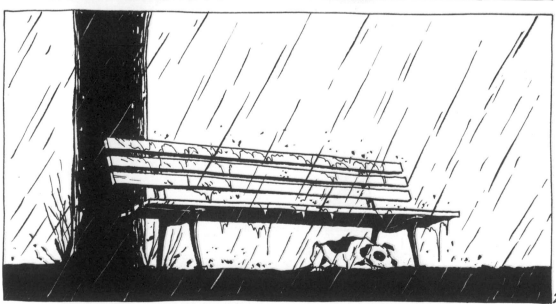

229.

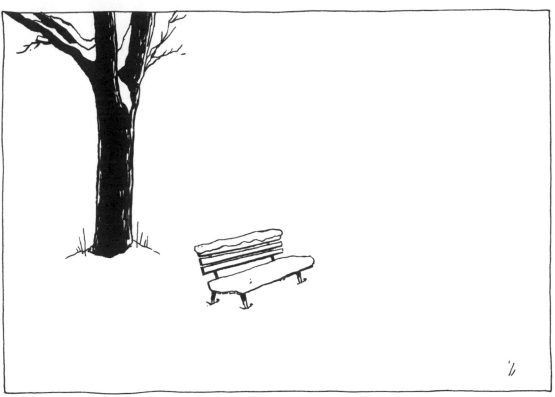
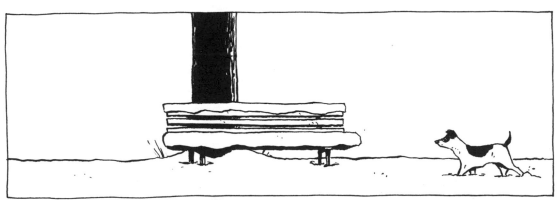
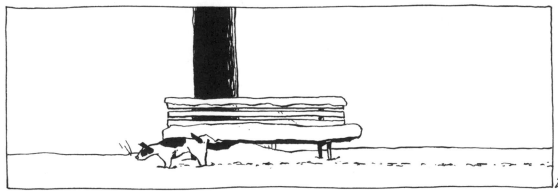

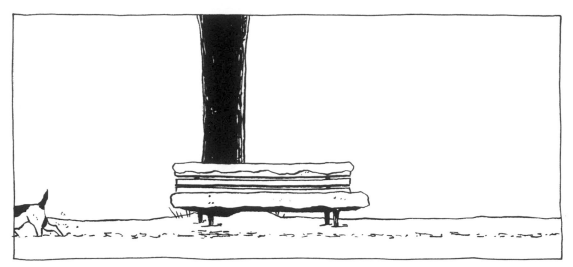

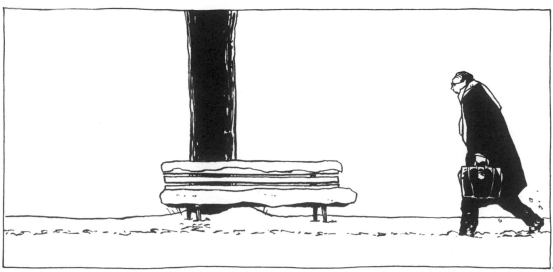

231.

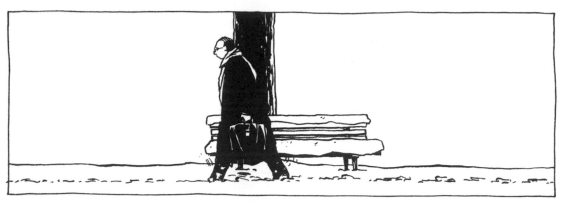

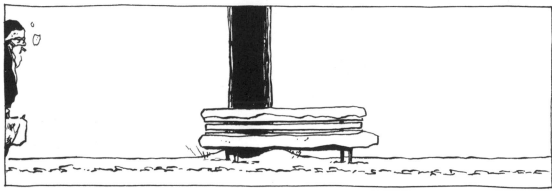

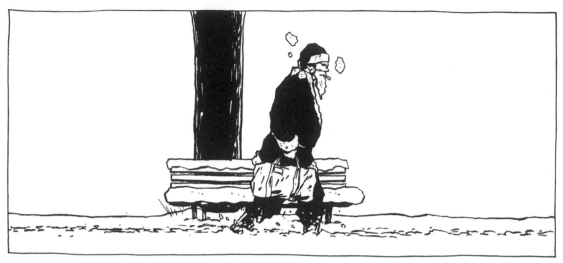

233.

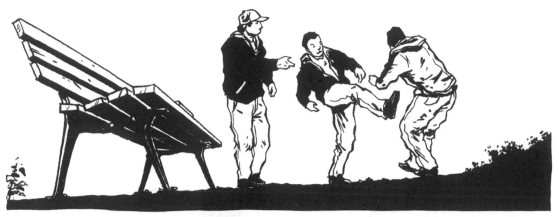

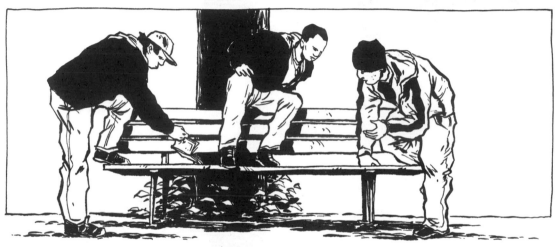

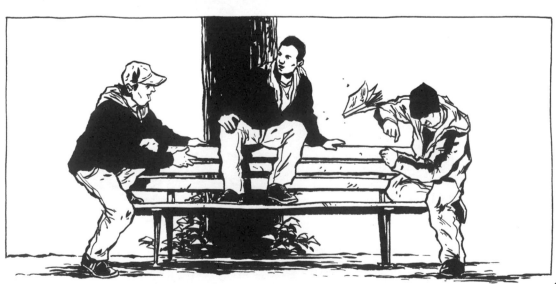

235.

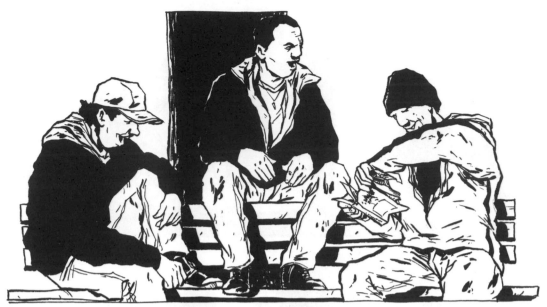

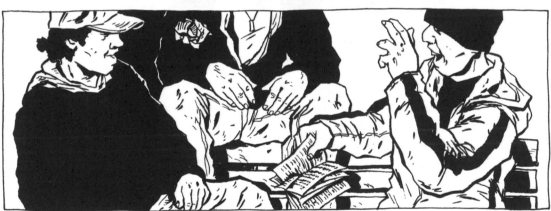

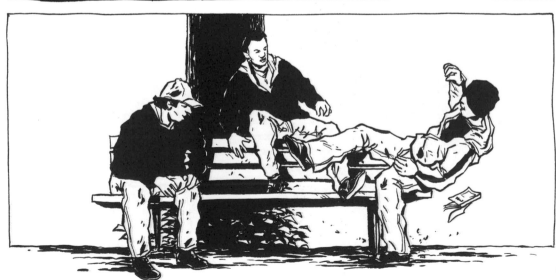

236.

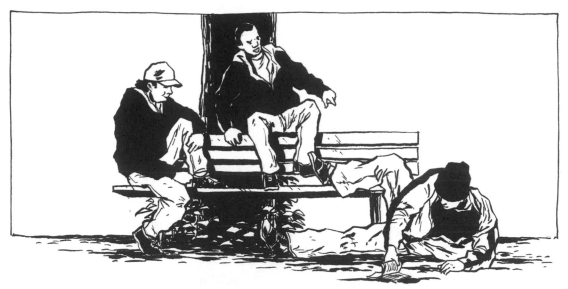

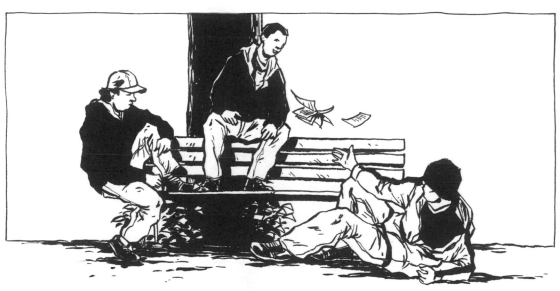

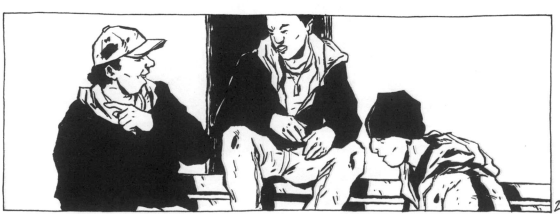

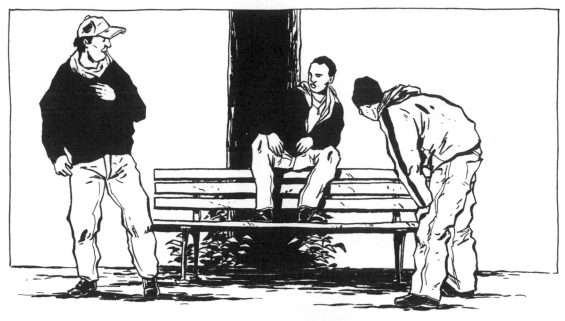

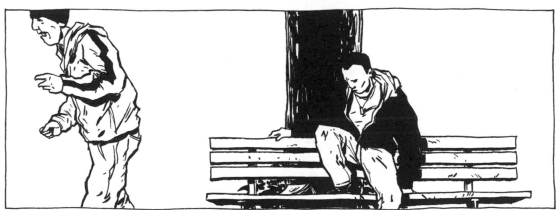

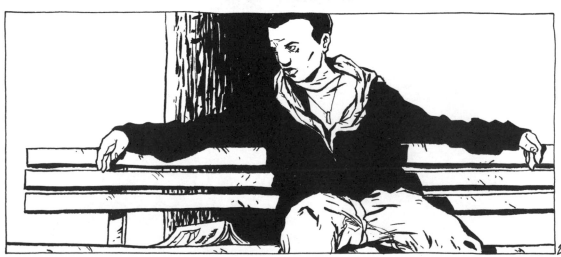

238.

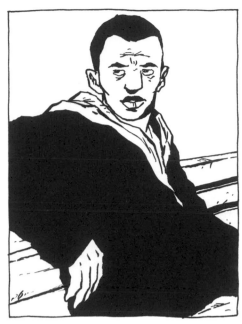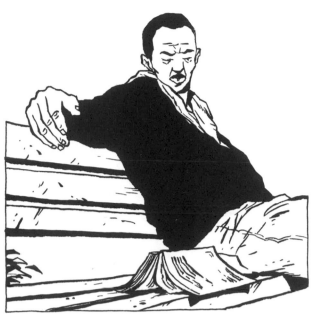

239.

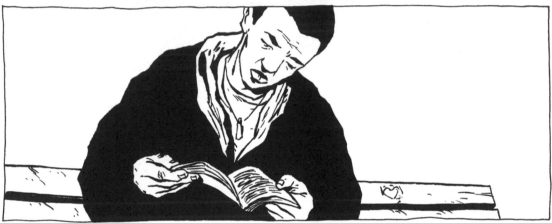

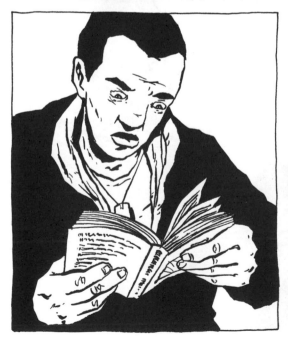

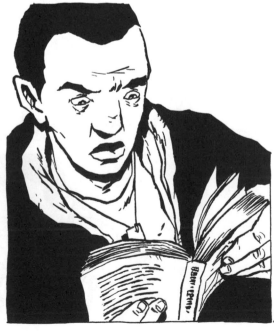

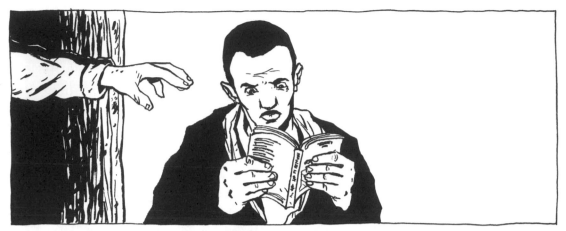

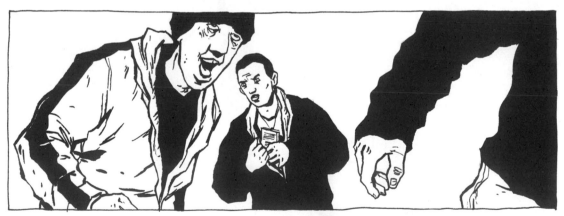

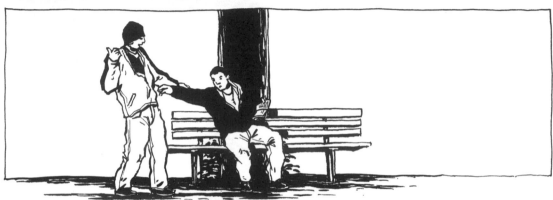

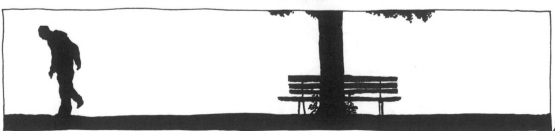

241.

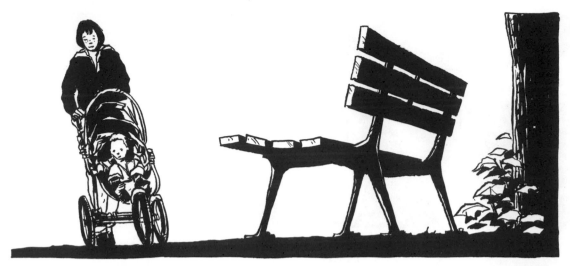

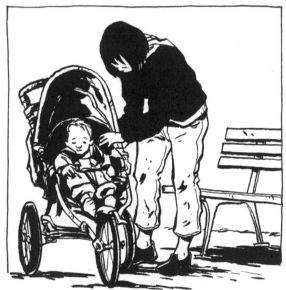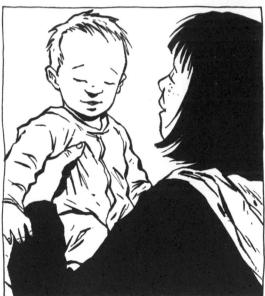

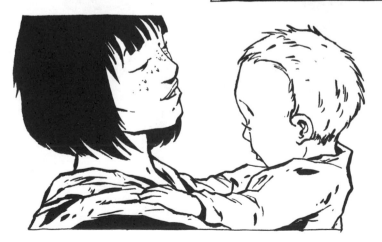

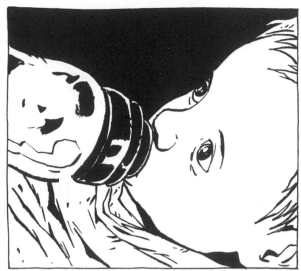
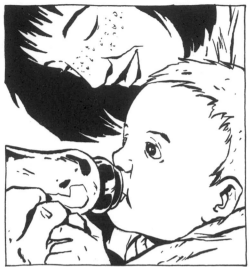
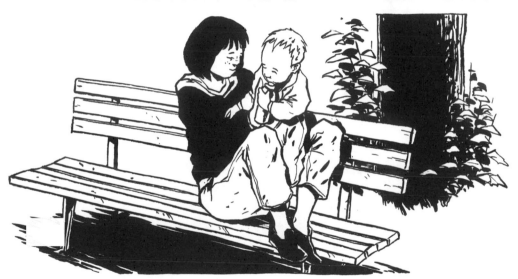
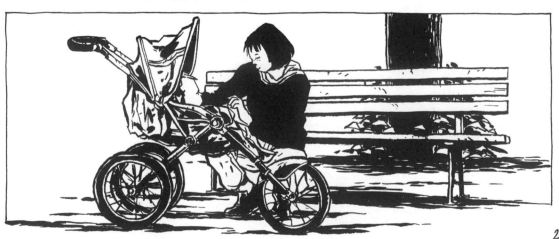

243.

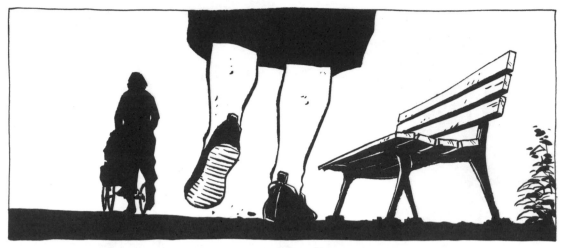

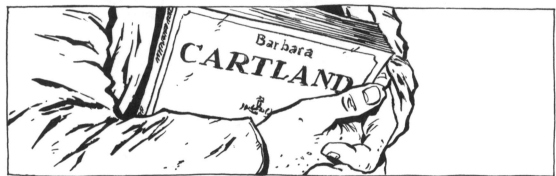

* 芭芭拉・卡德蘭

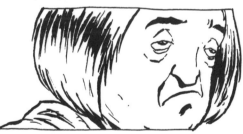

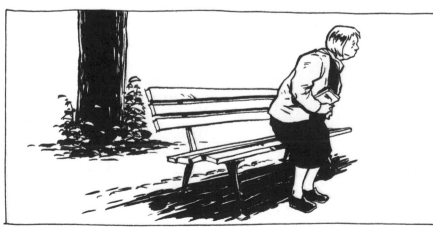

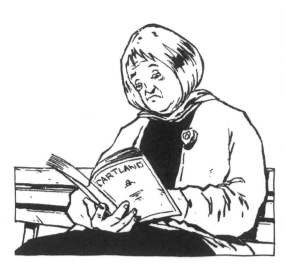
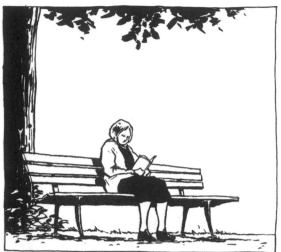

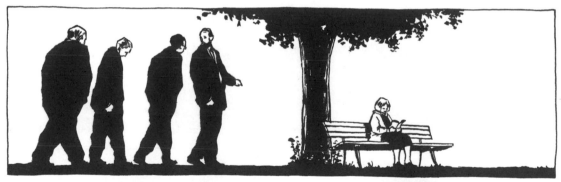
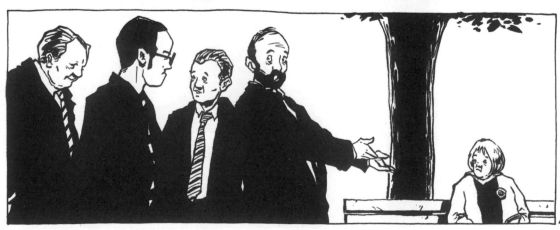

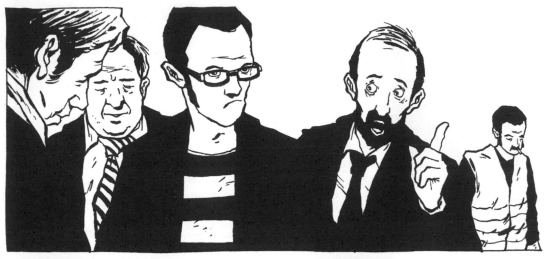

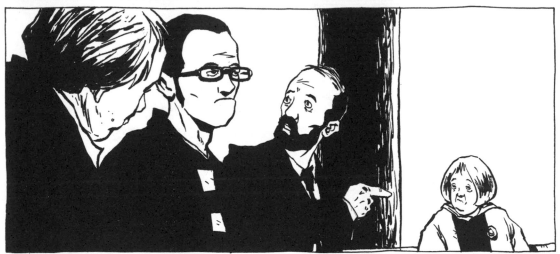

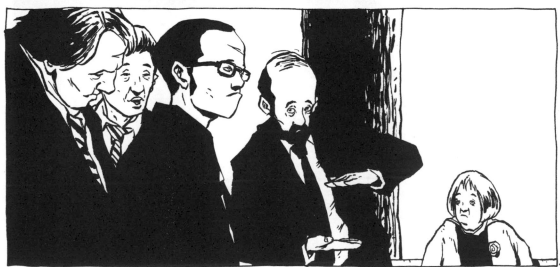

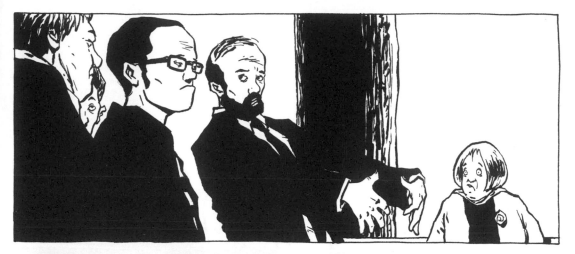

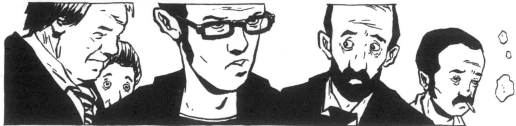

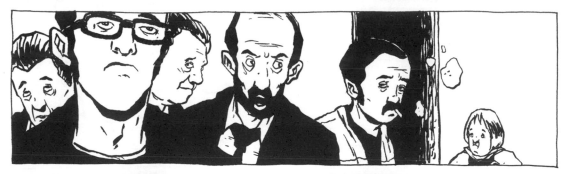

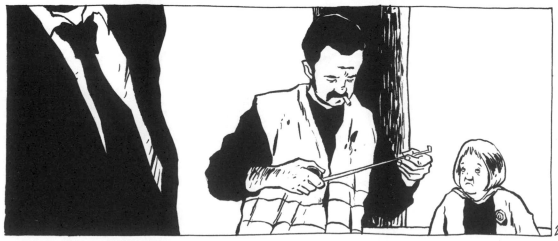

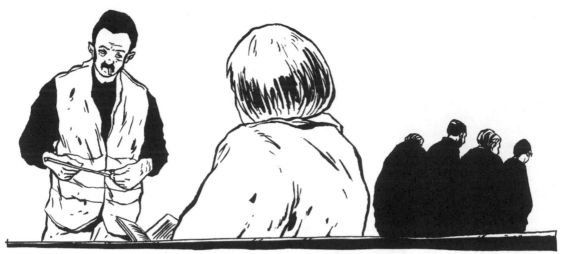

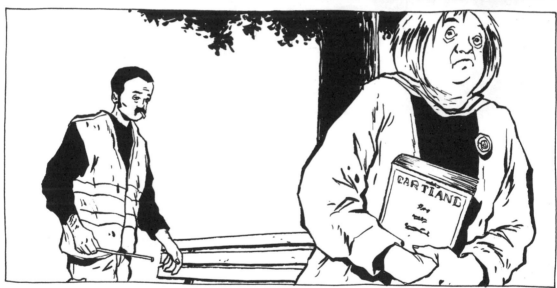

*芭芭拉・卡德蘭

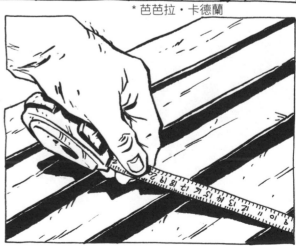

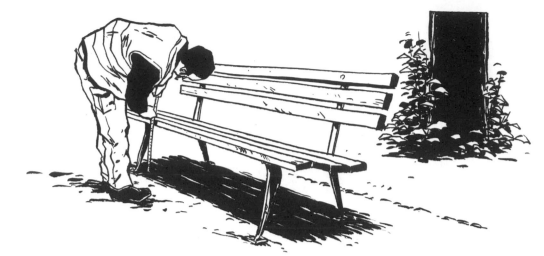

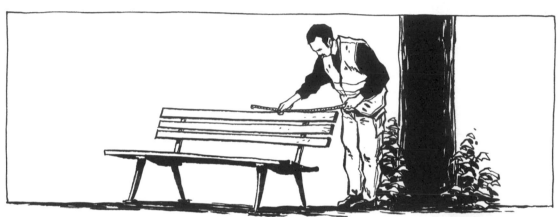

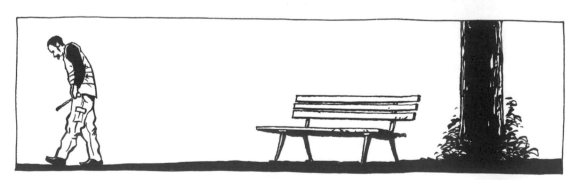

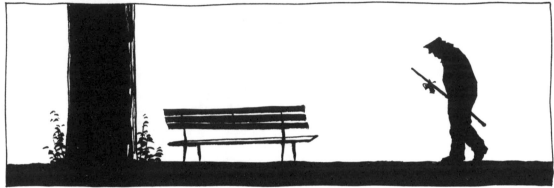

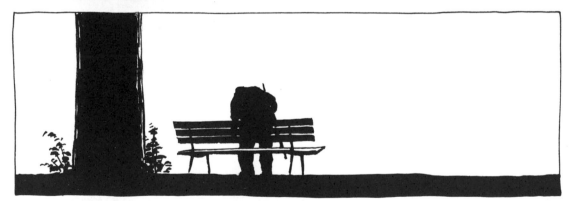

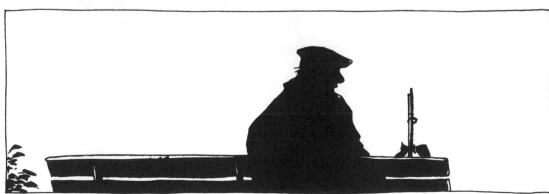

250

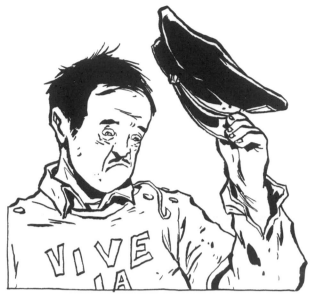
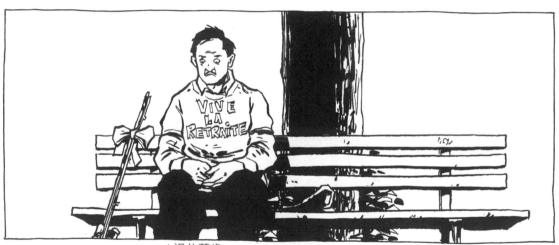

*退休萬歲

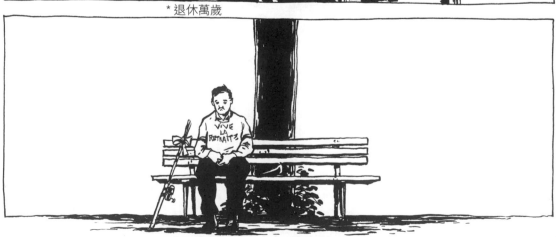

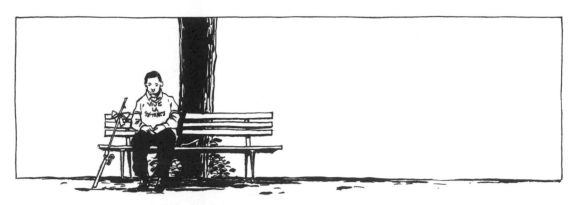

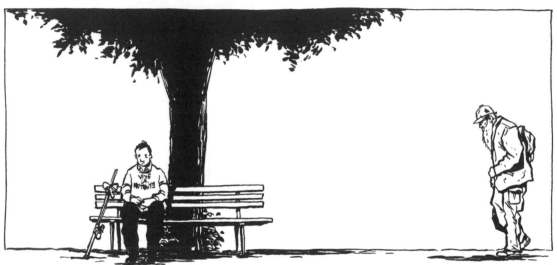

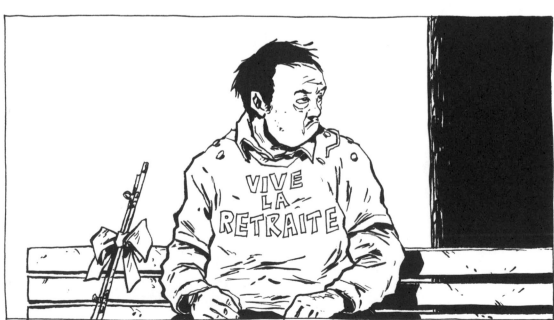

25.

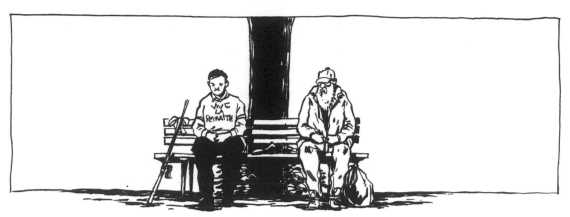

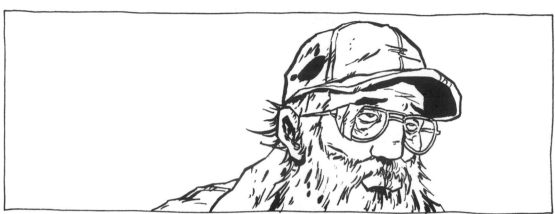

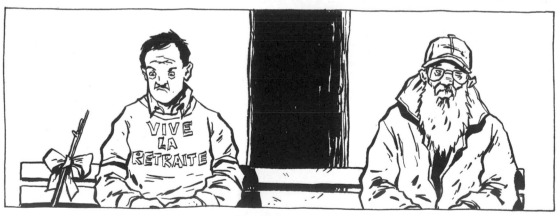

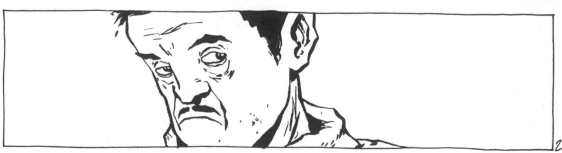

253,

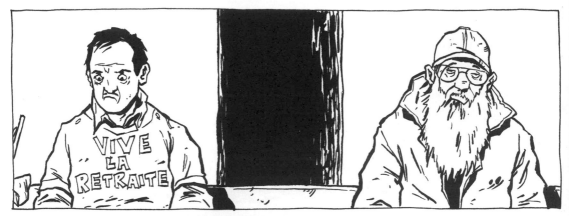

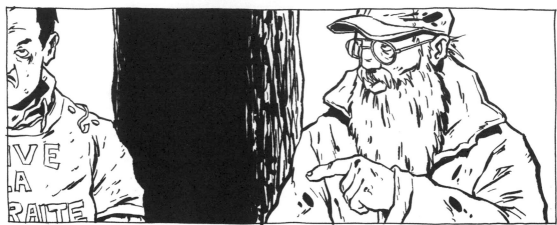

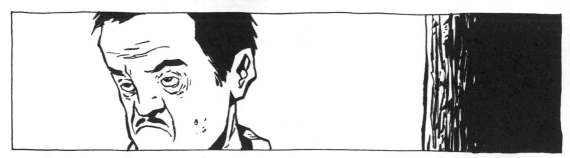

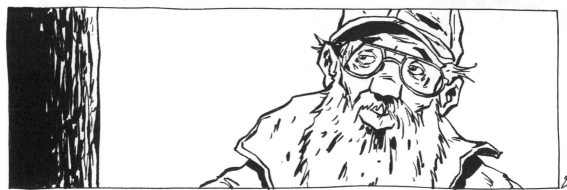

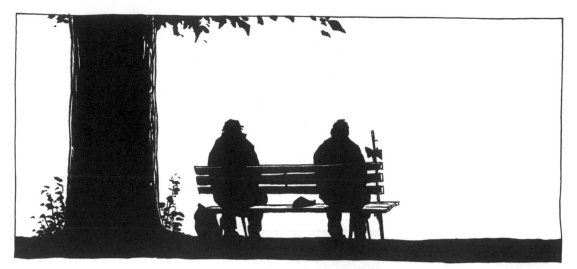

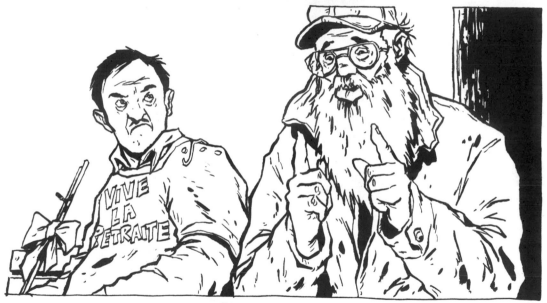

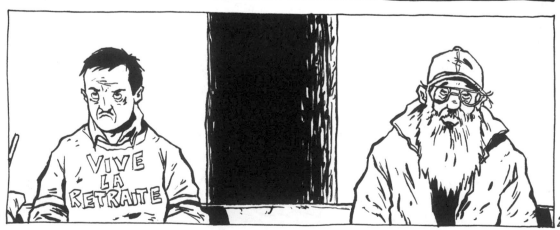

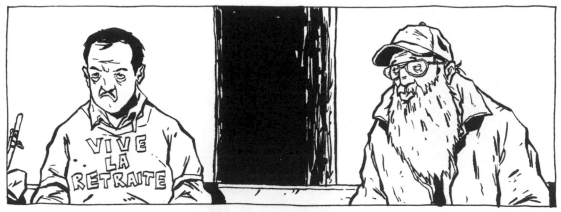

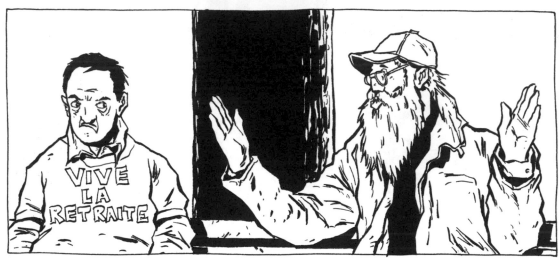

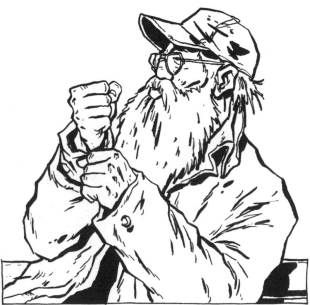

25

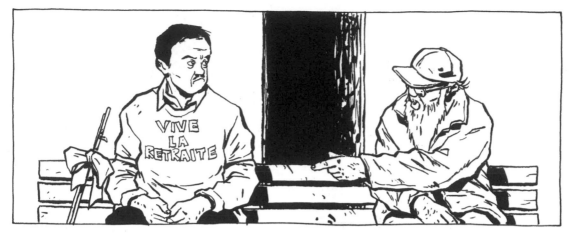

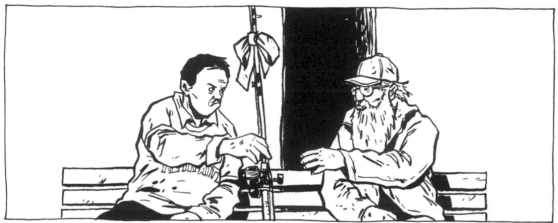

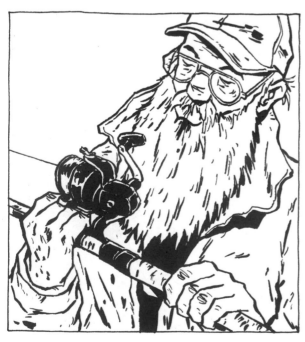
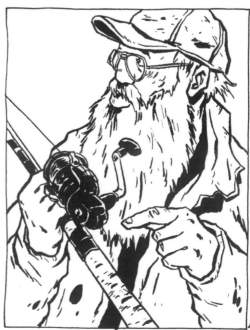

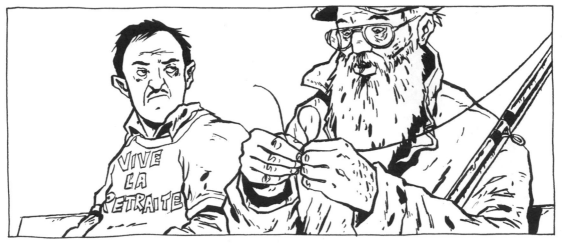

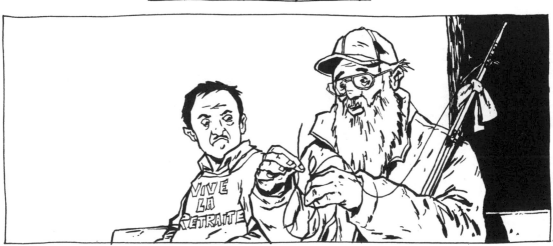

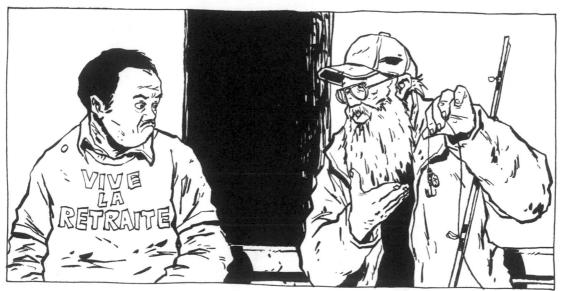

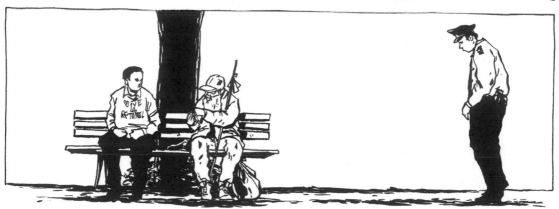

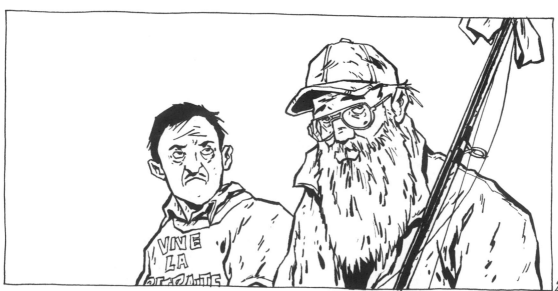

259.

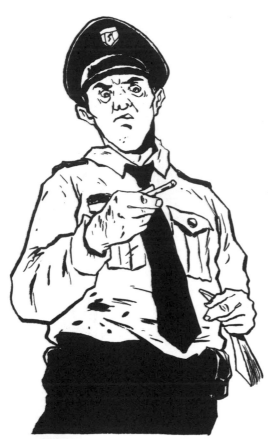
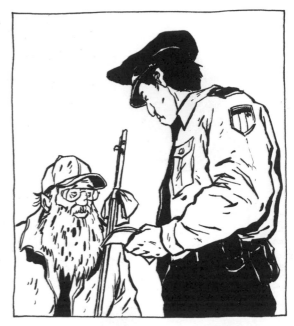

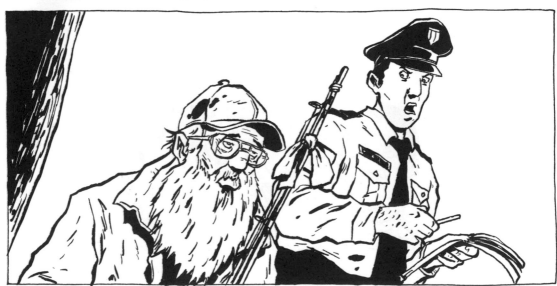

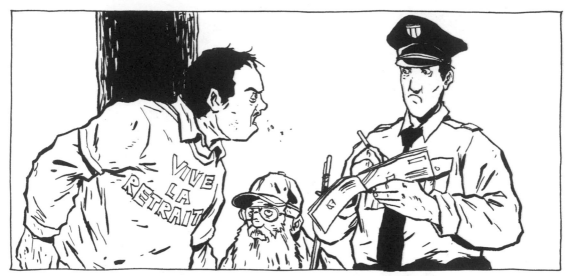

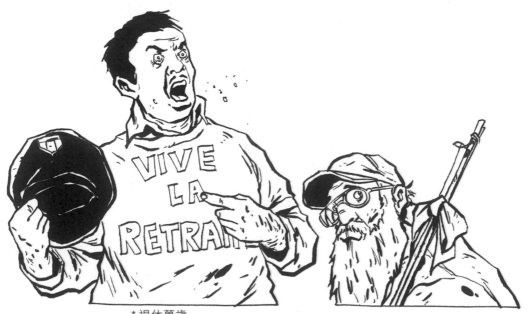

* 退休萬歲

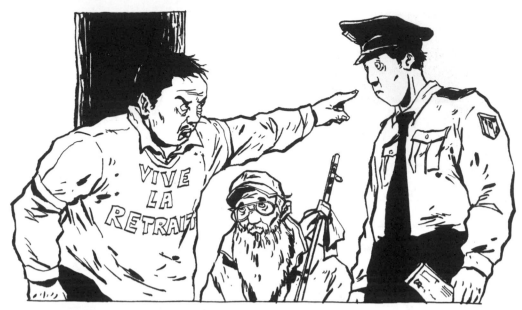

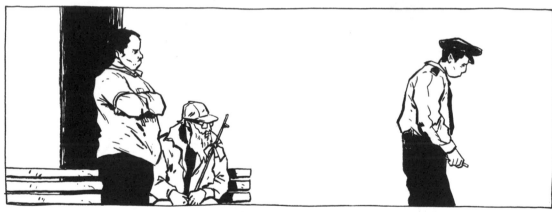

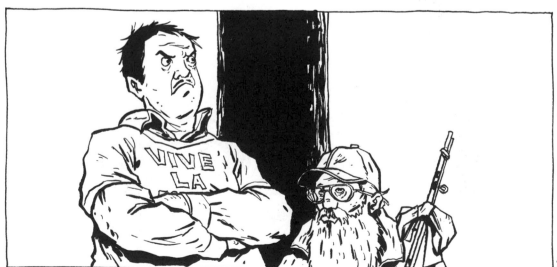

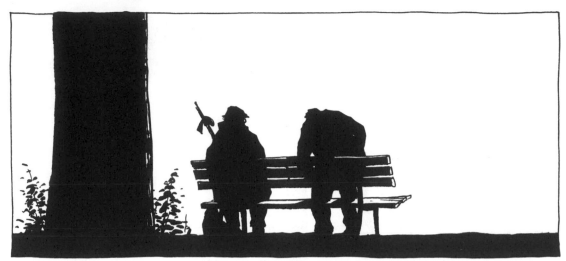

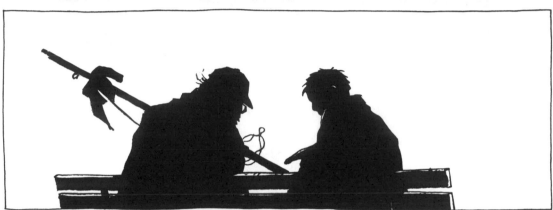

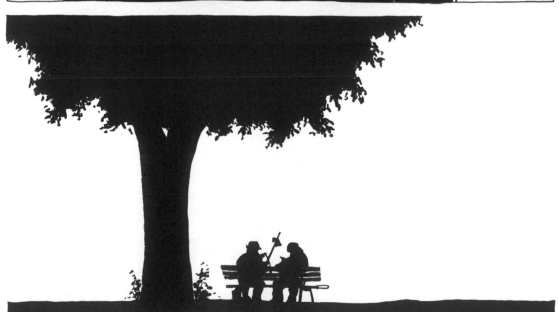

263,

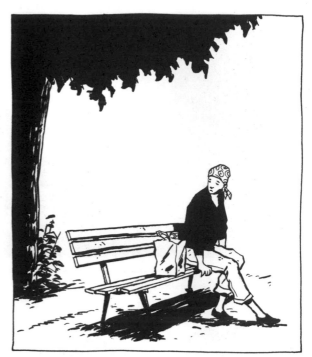
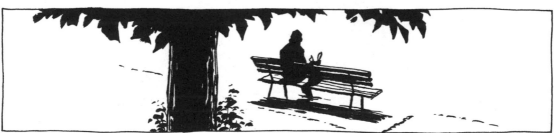
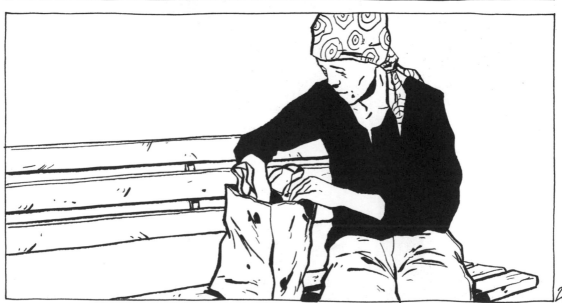

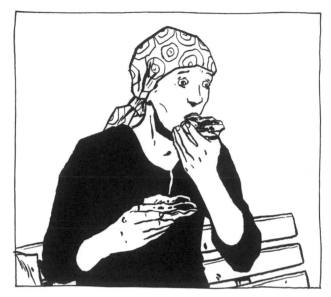

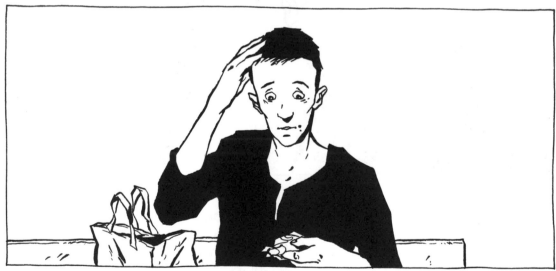

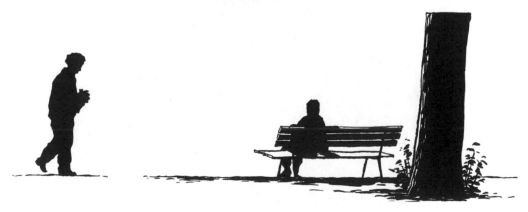

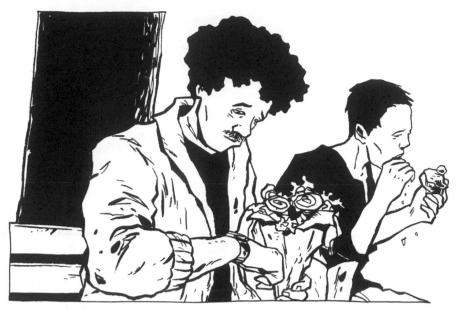

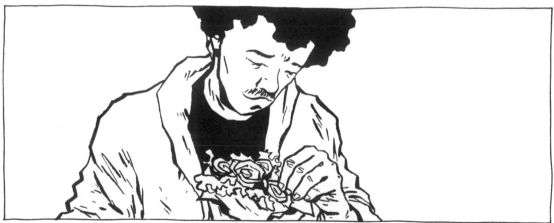

267.

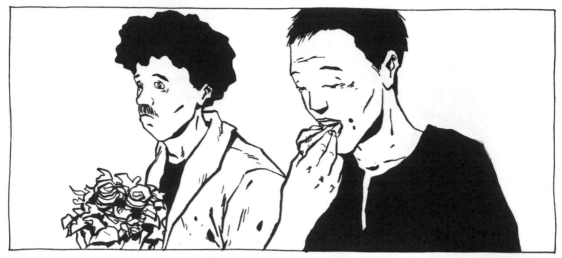

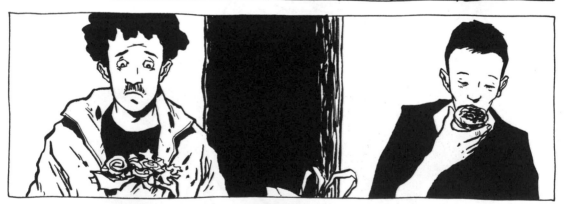

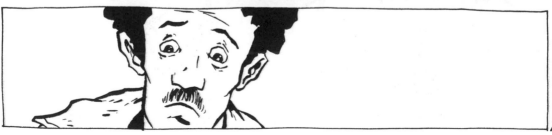

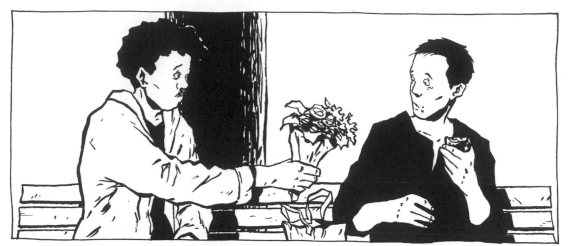

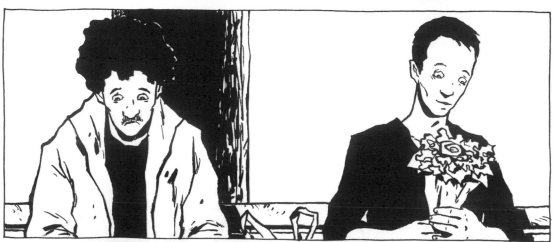

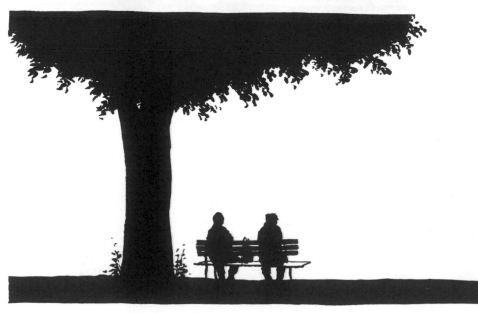

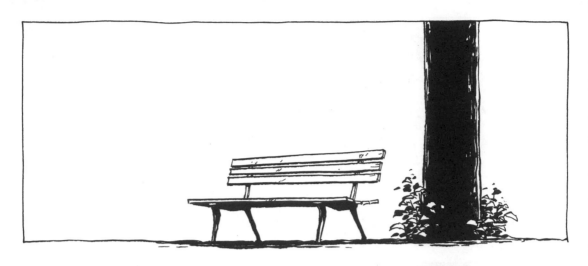

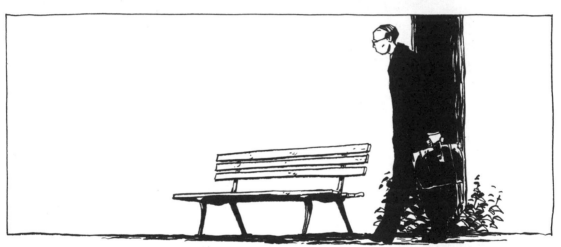

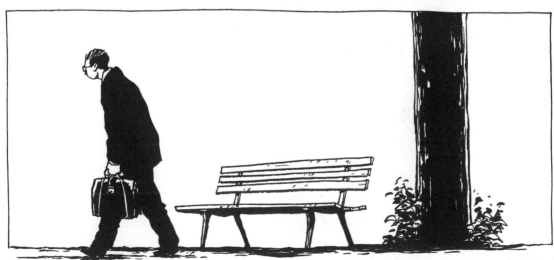

270.

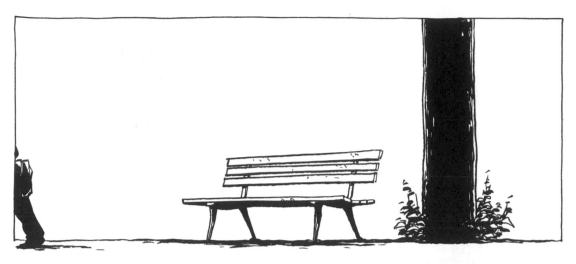

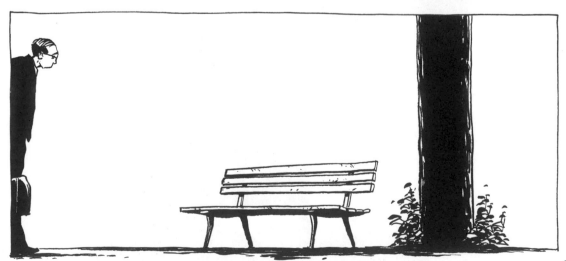

271.

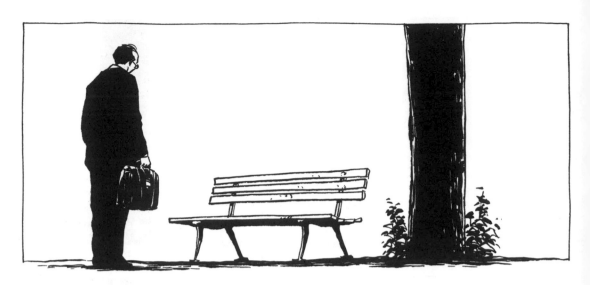

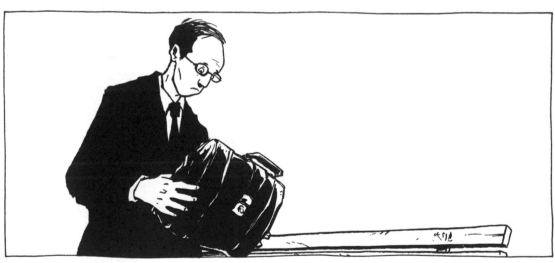

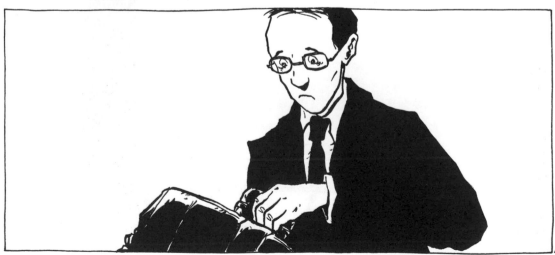

27.

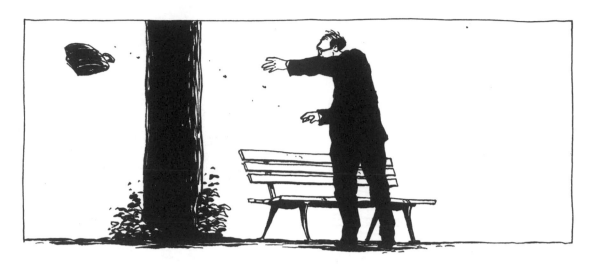

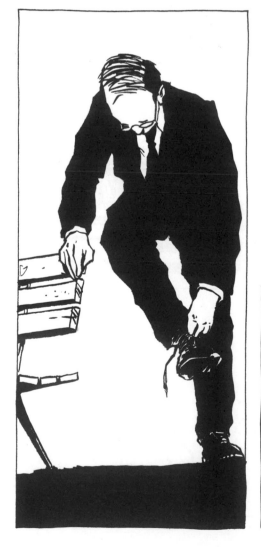

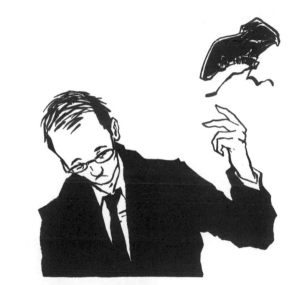

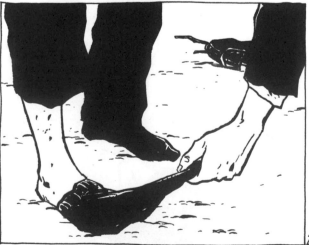

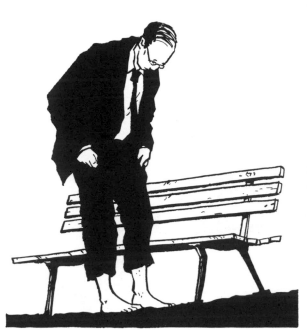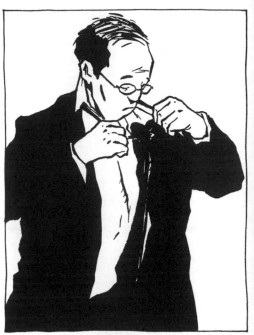

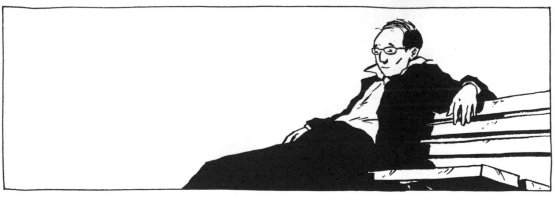

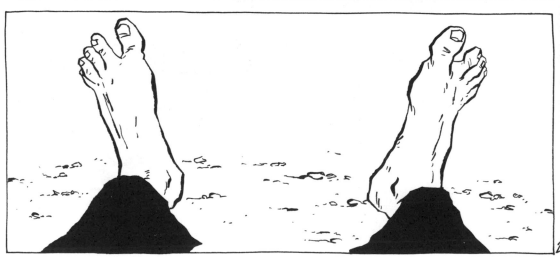

280

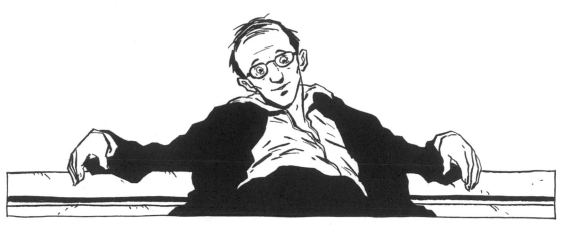

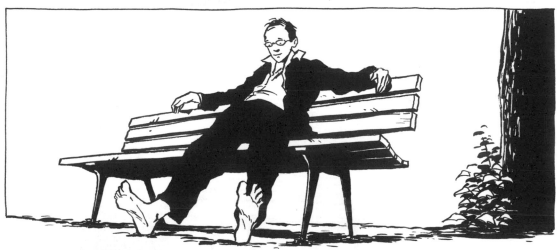

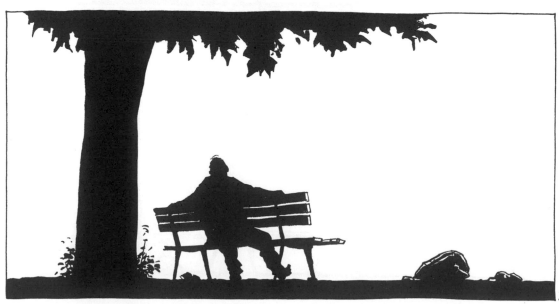

275.

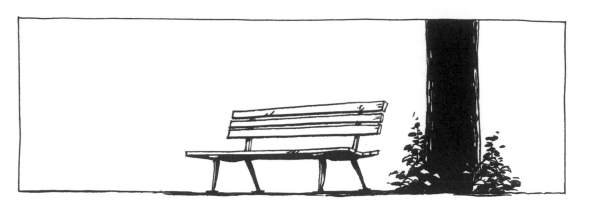

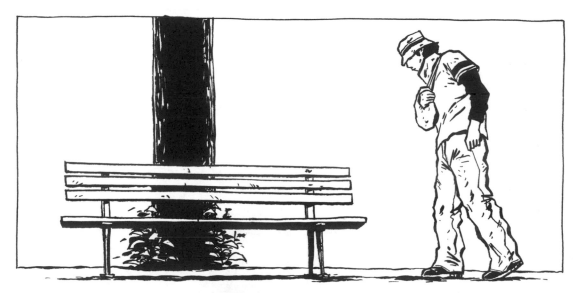

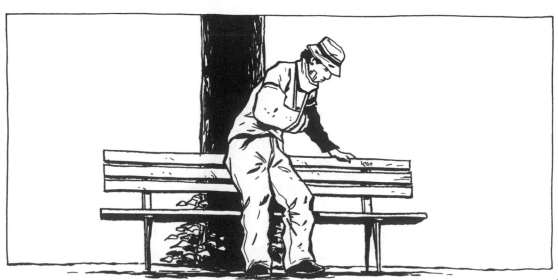

277.

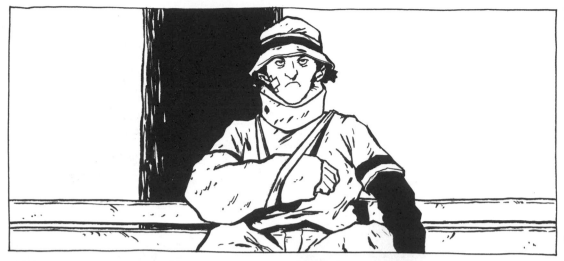

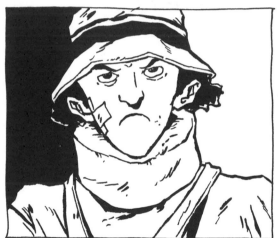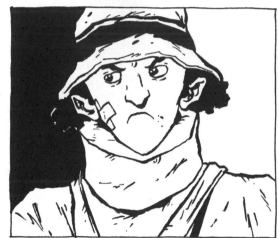

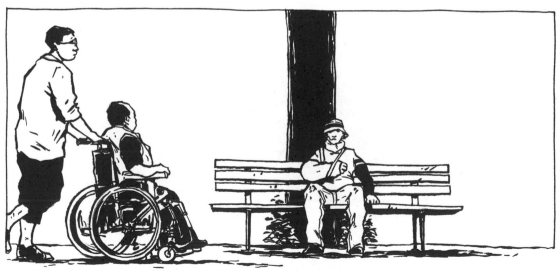

278

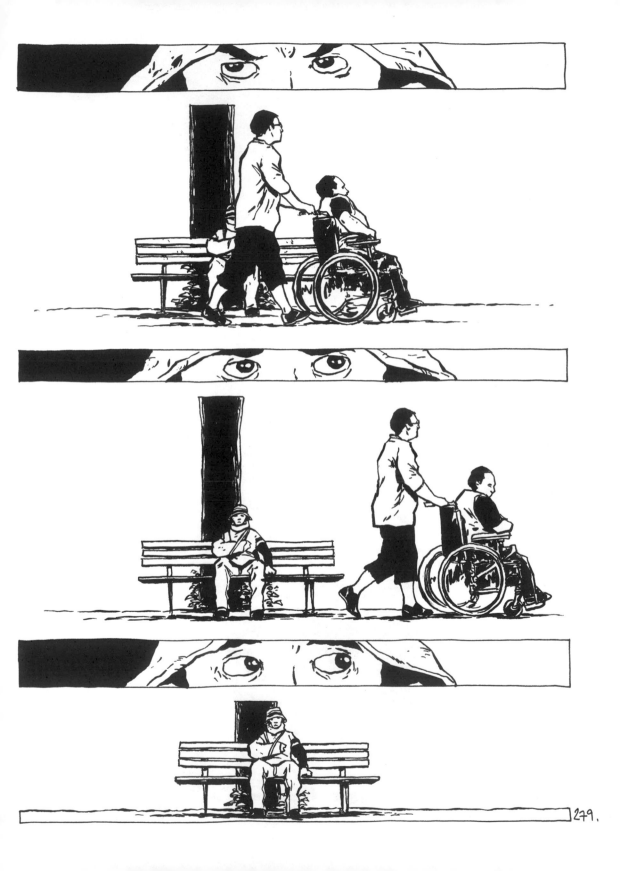

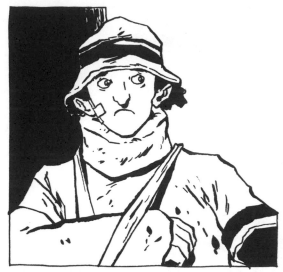
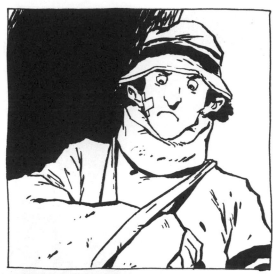
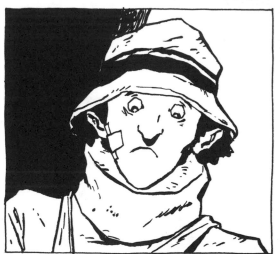
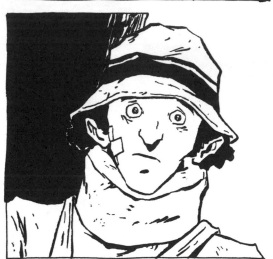
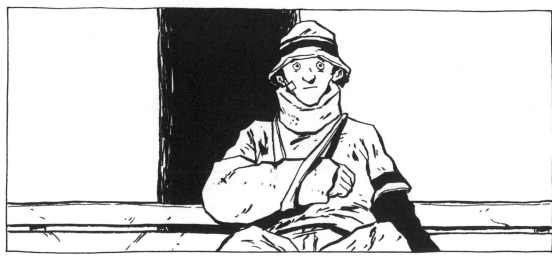

286

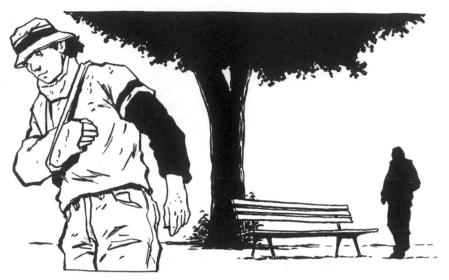

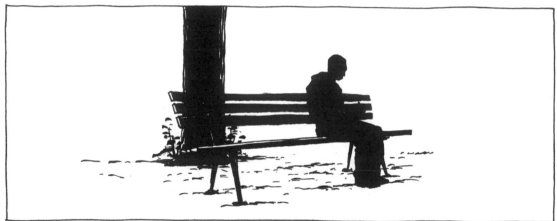

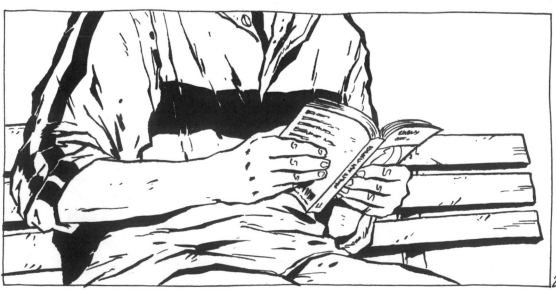

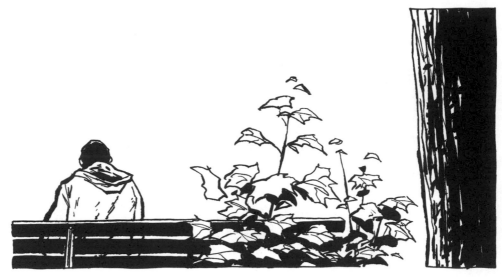

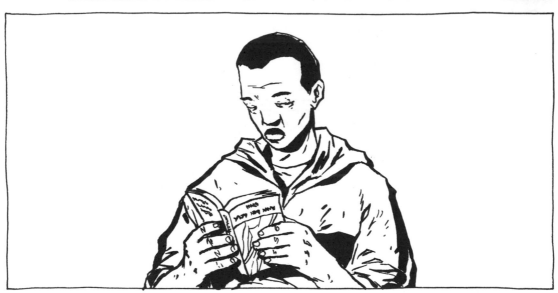

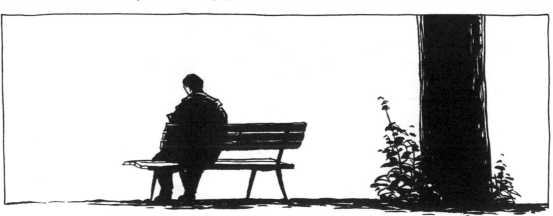

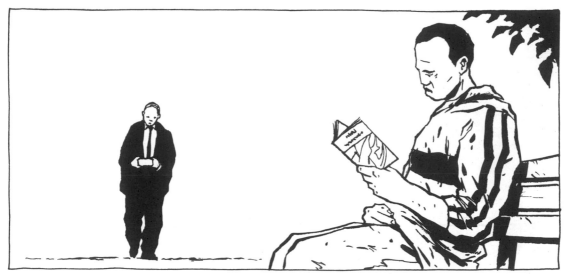

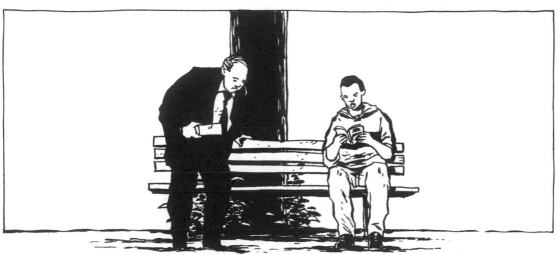

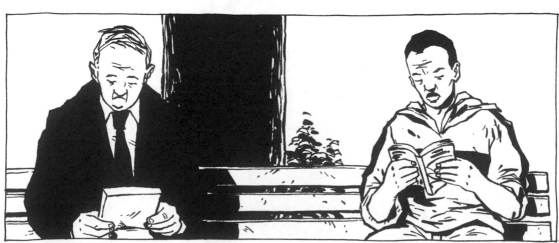

283.

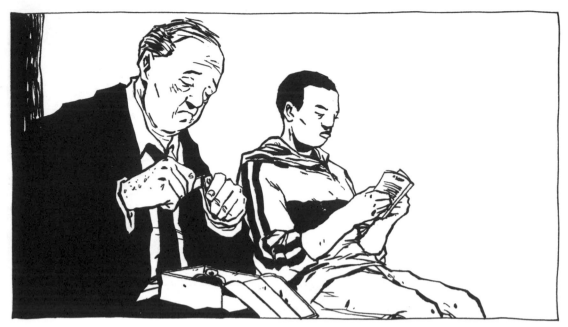

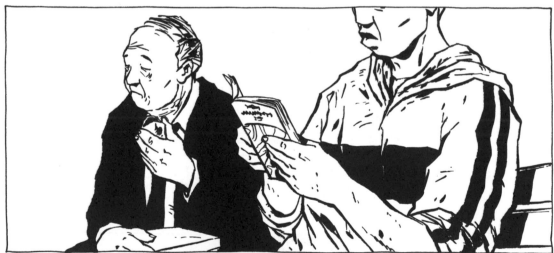

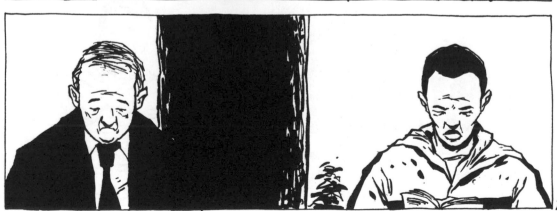

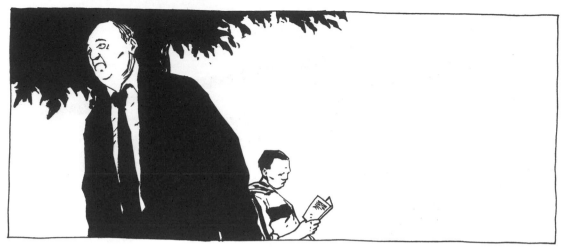

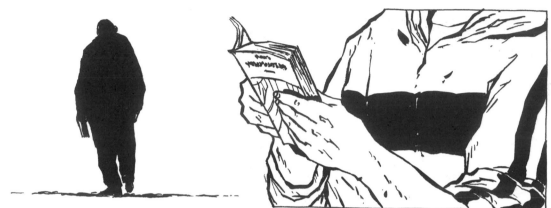

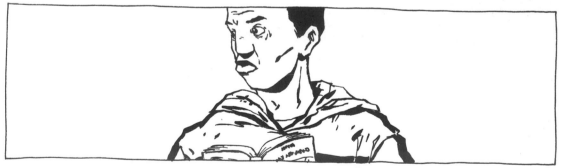

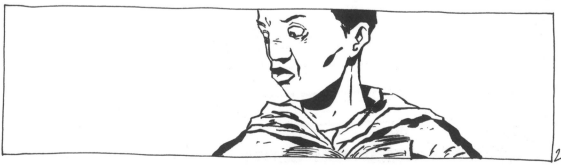

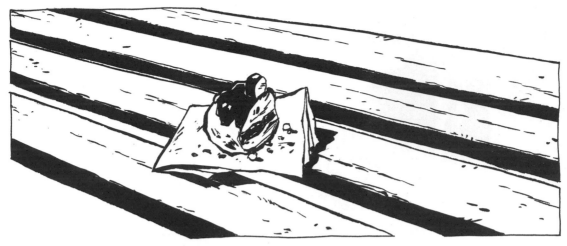

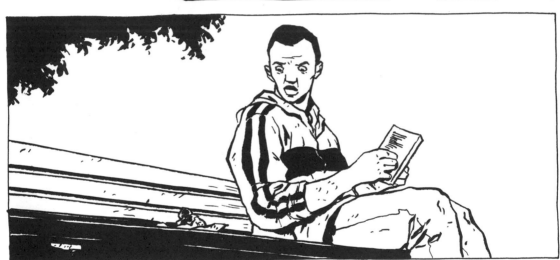

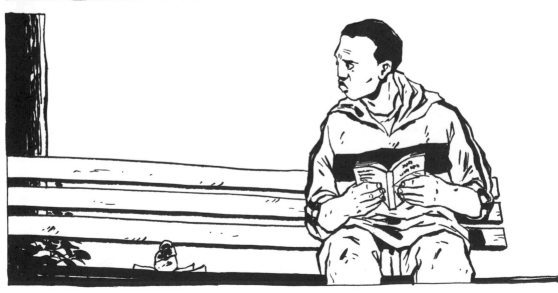

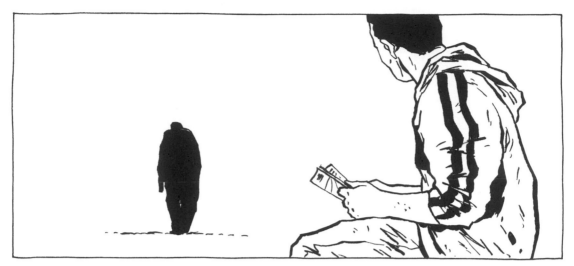

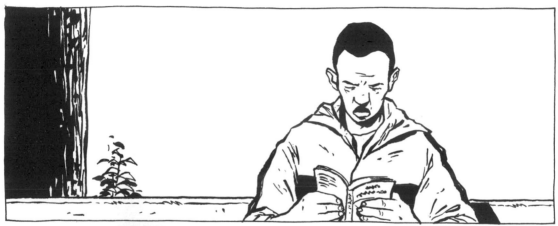

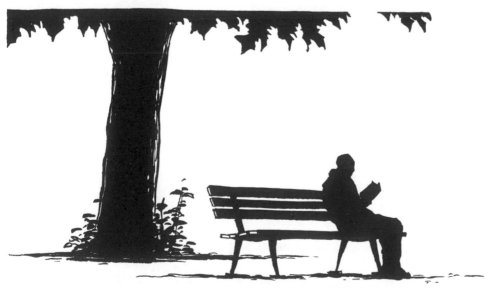

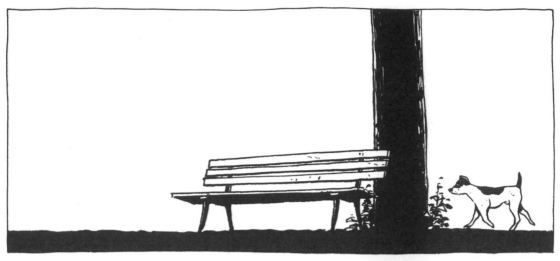

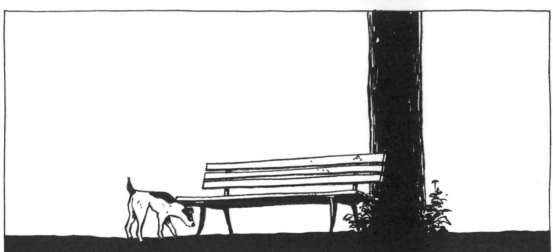

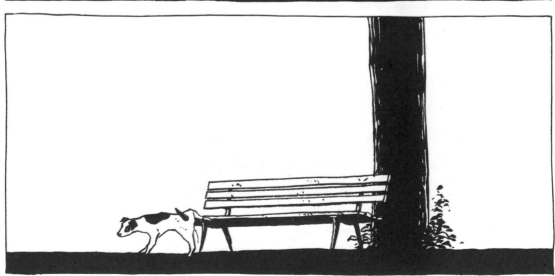

288.

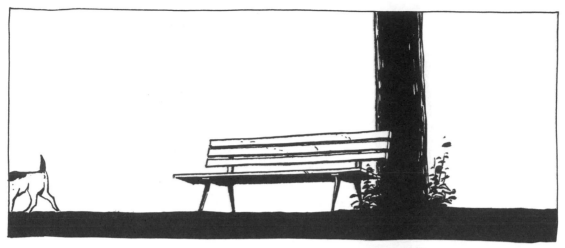

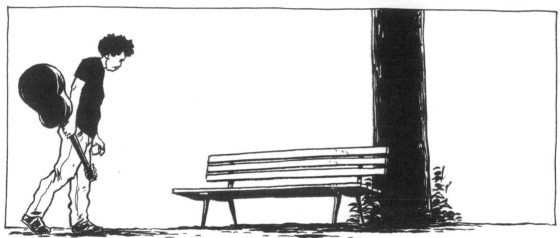

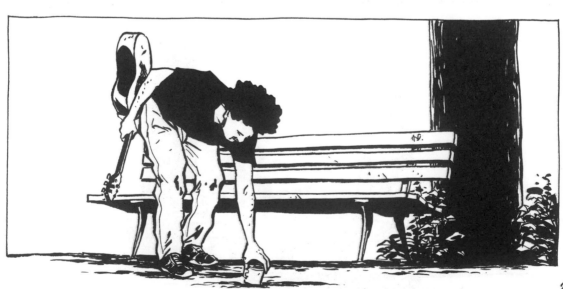

289.

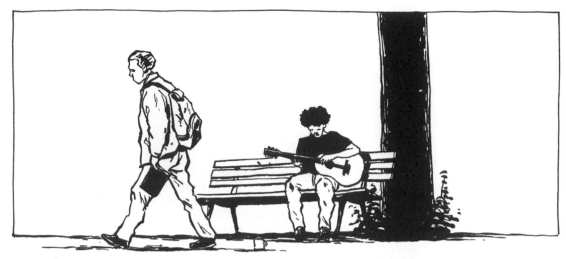

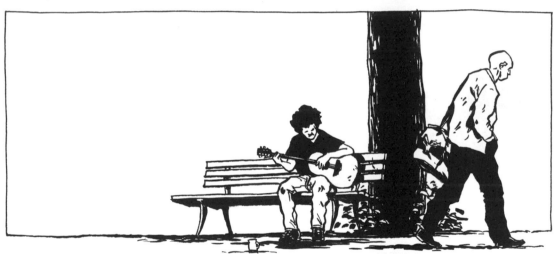

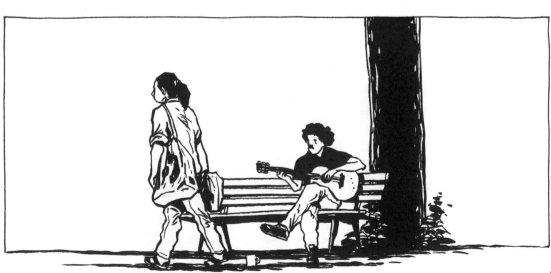

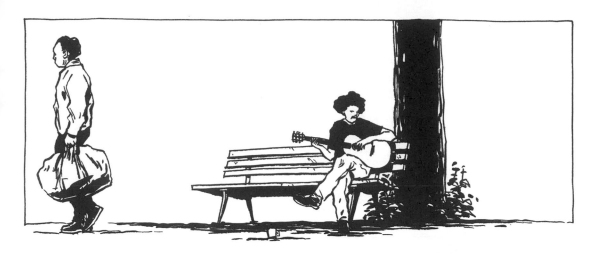

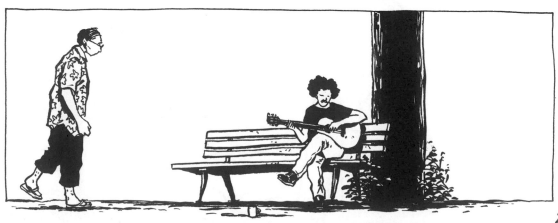

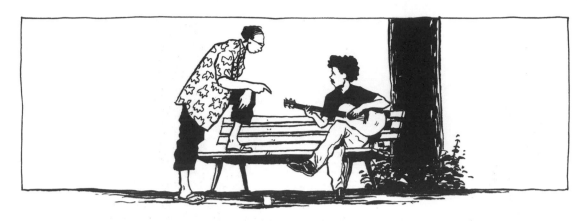

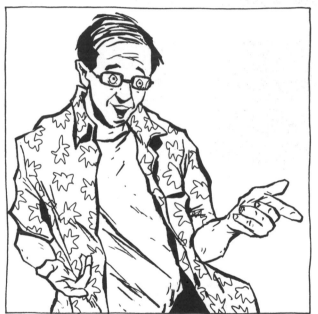

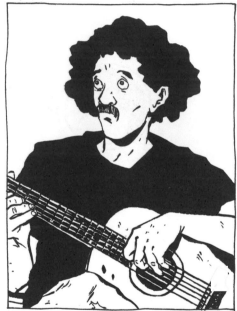

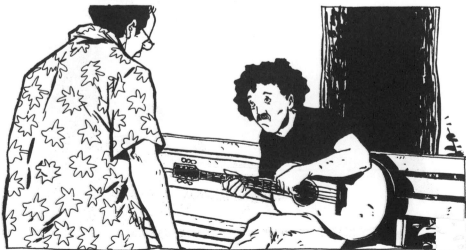

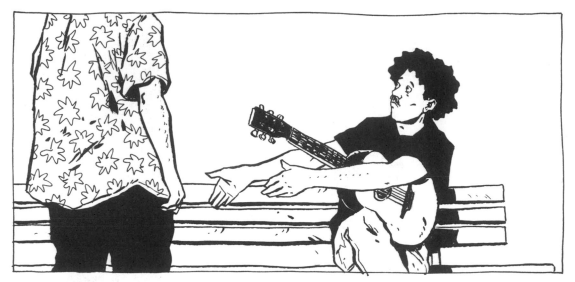

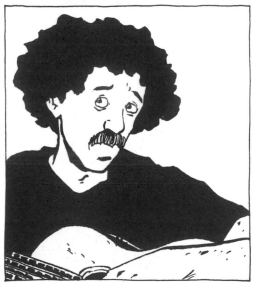

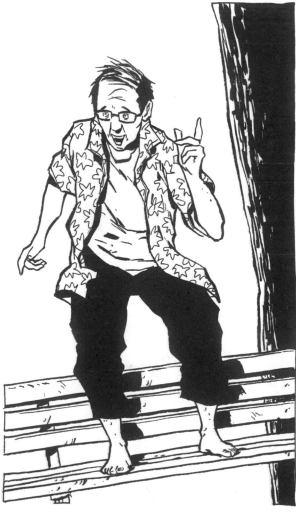

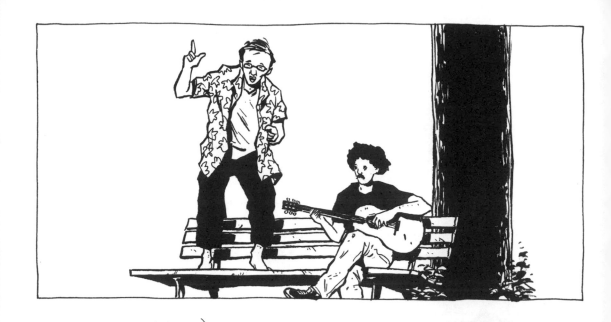

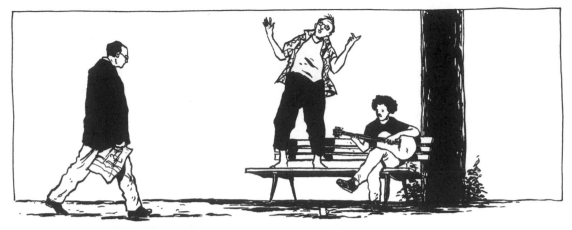

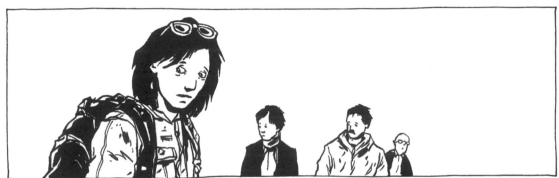

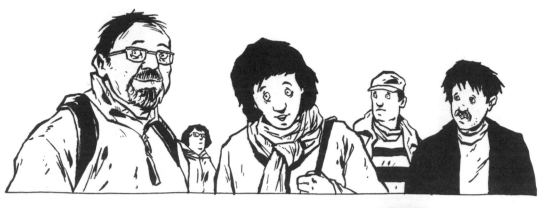

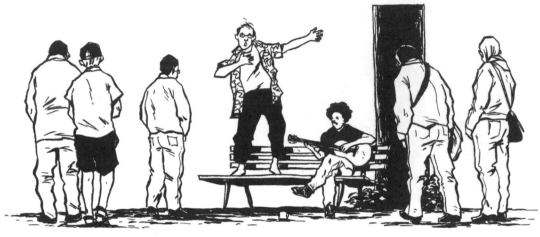

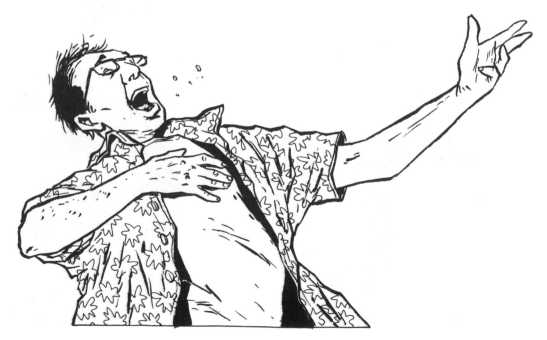

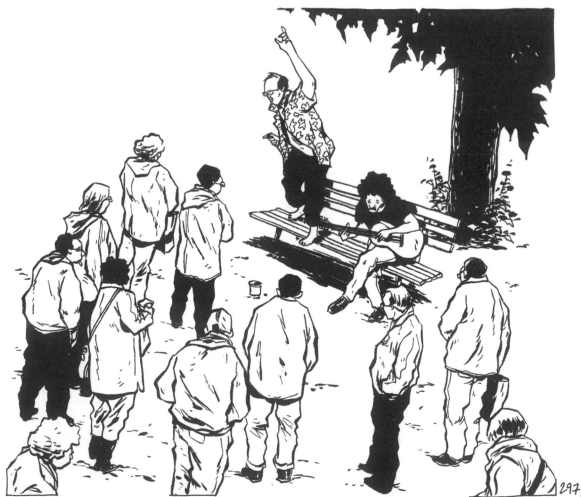

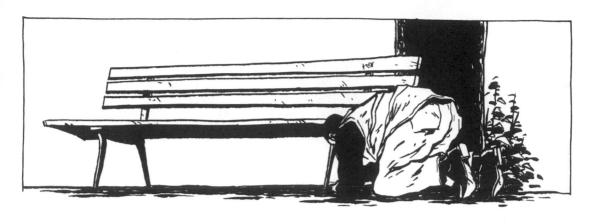

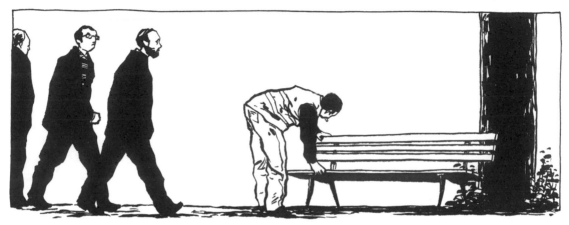

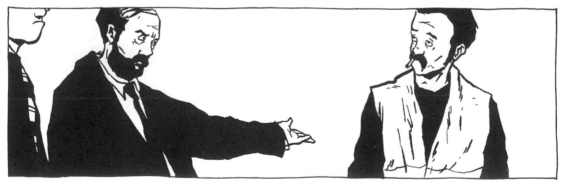

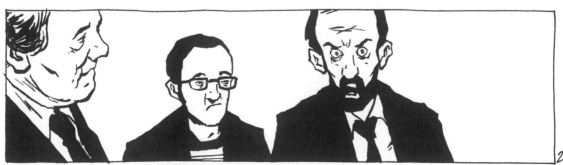

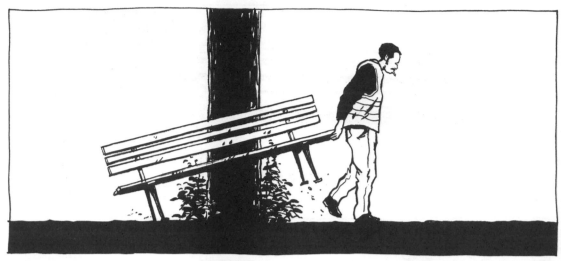

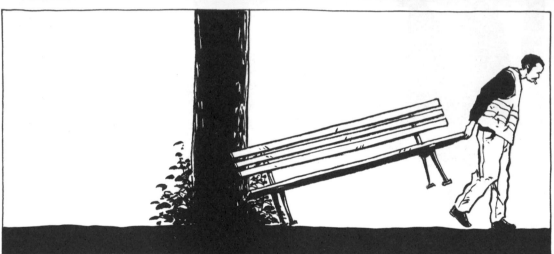

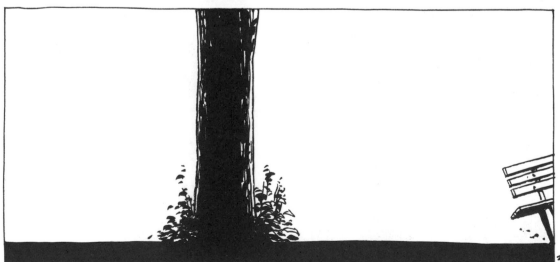

30

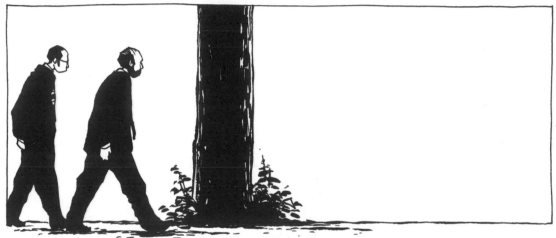

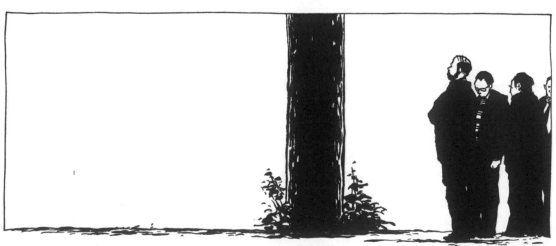

301,

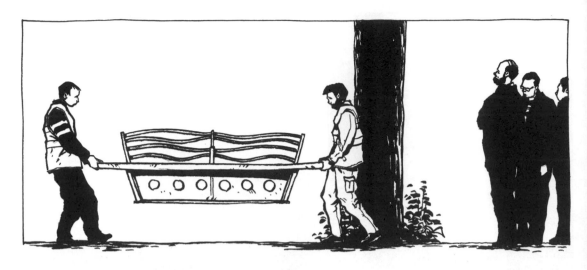

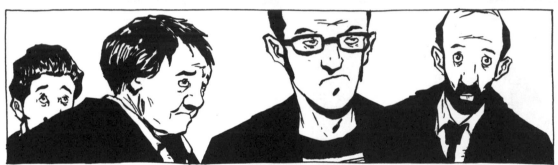

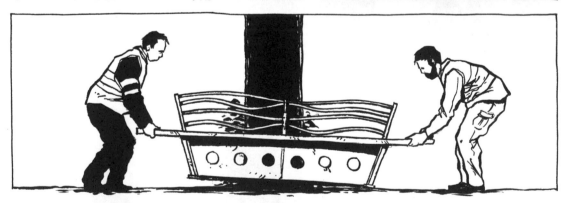

302

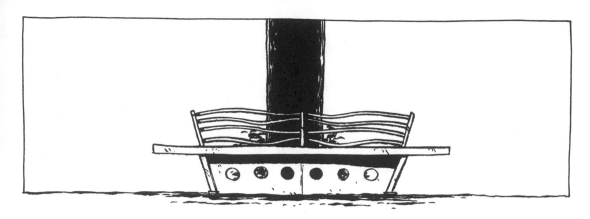

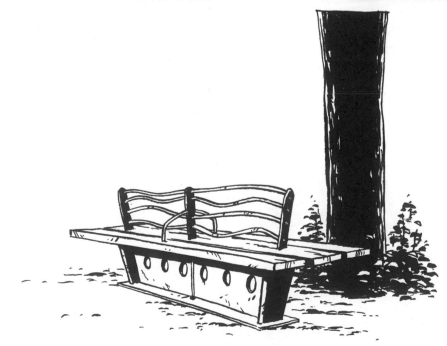

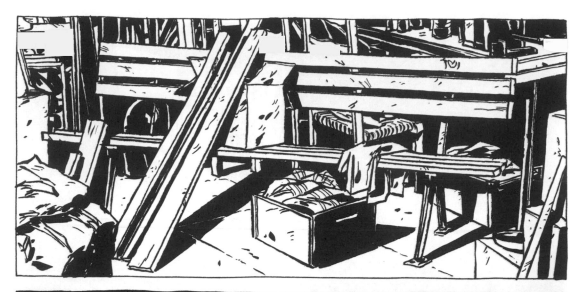

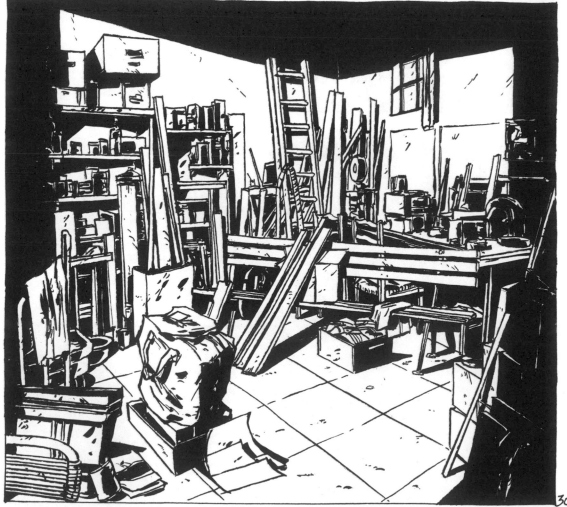

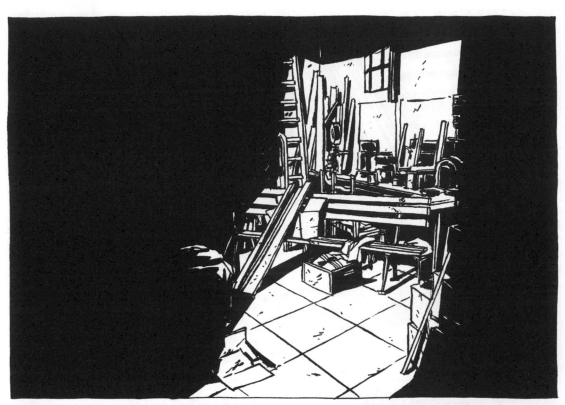

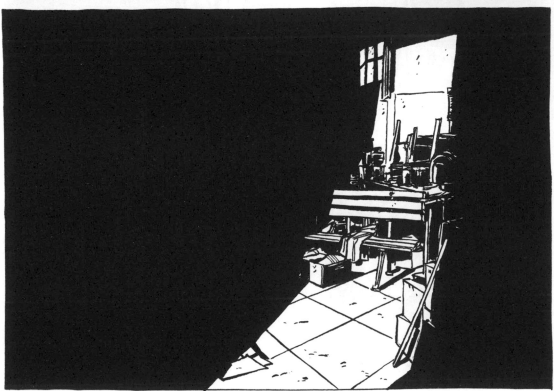

306

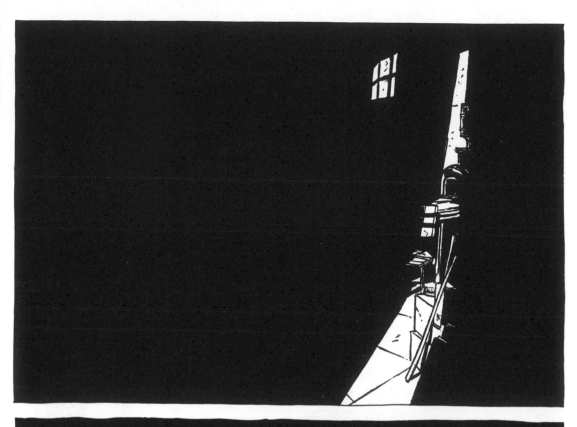

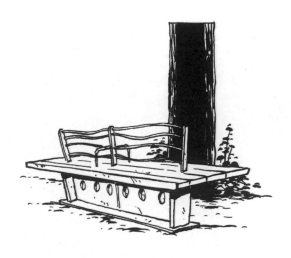

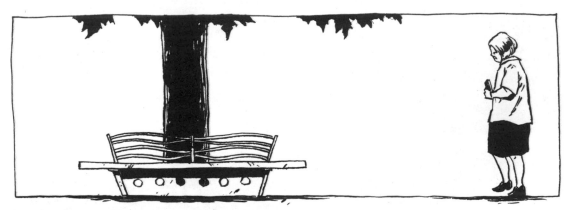

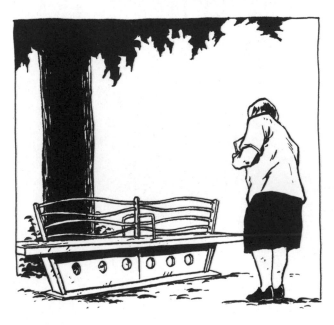

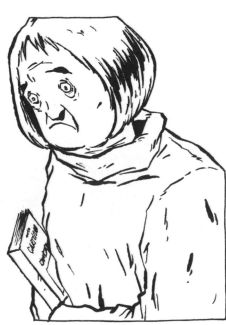

30

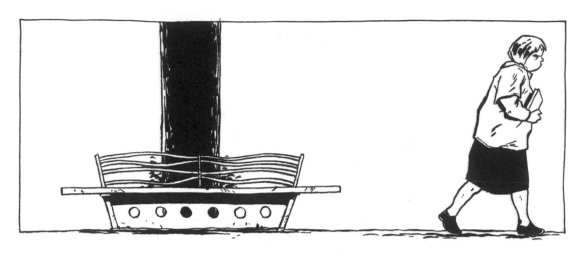

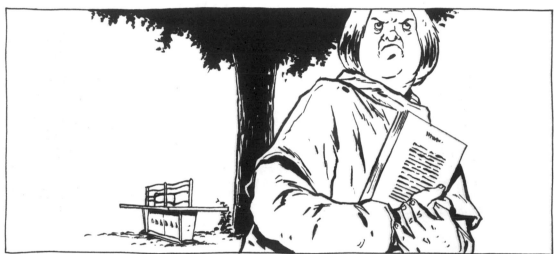

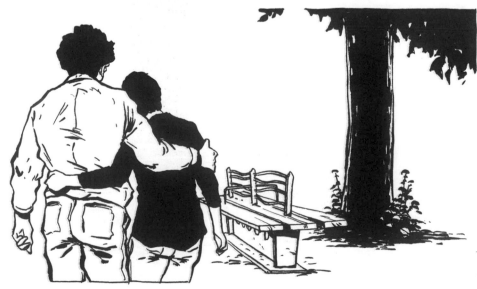

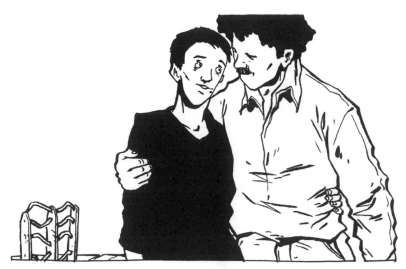

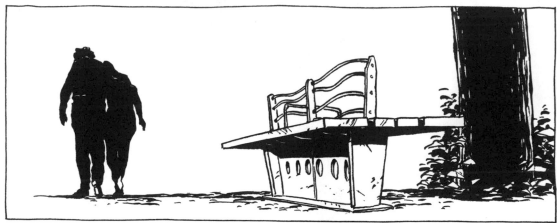

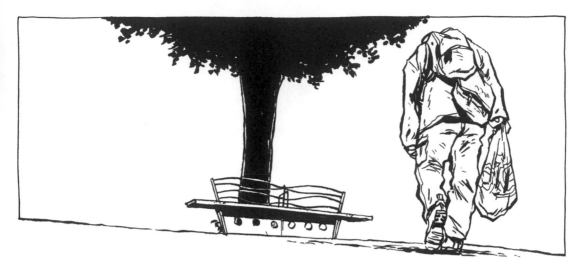

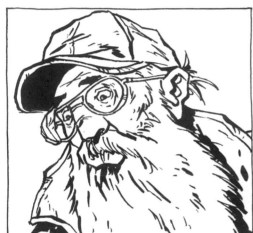

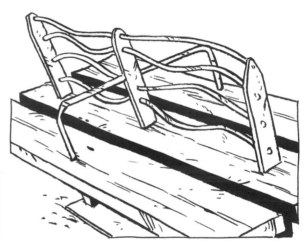

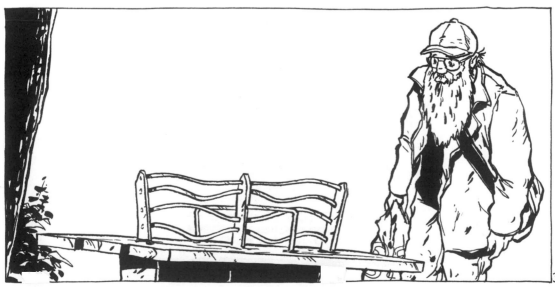

311.

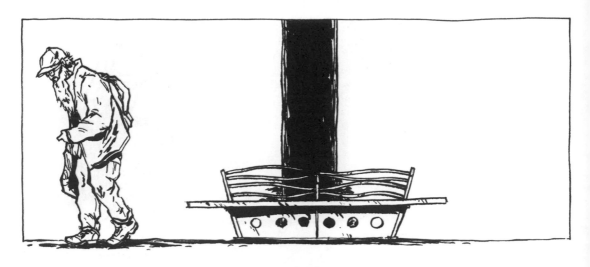

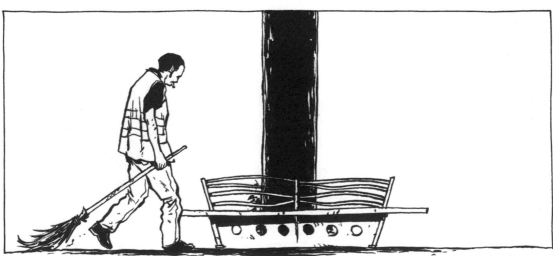

312

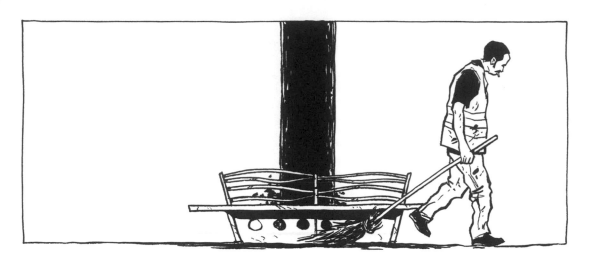
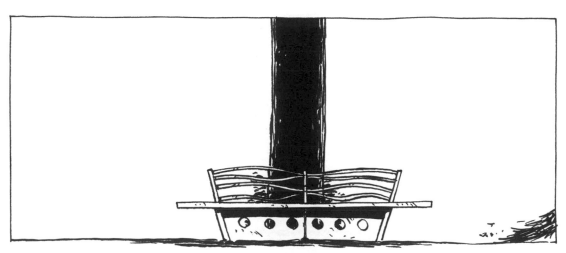
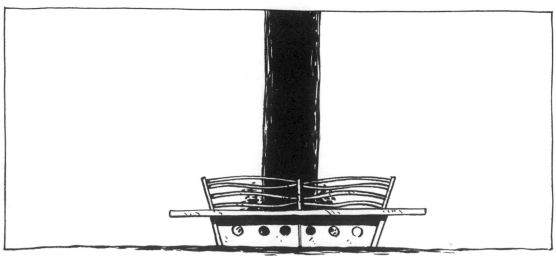

313.

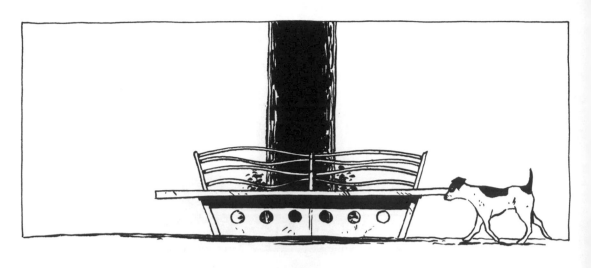

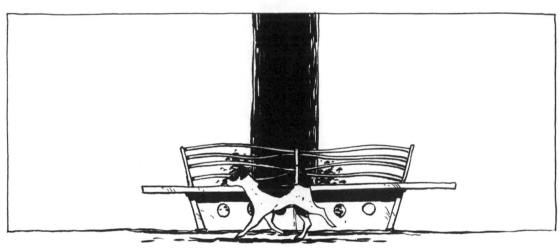

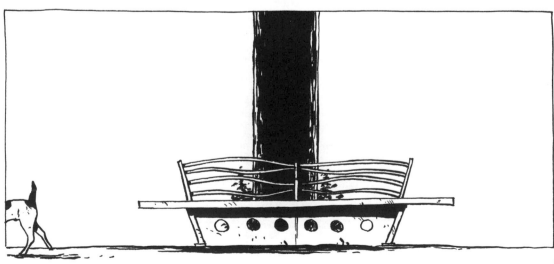

314

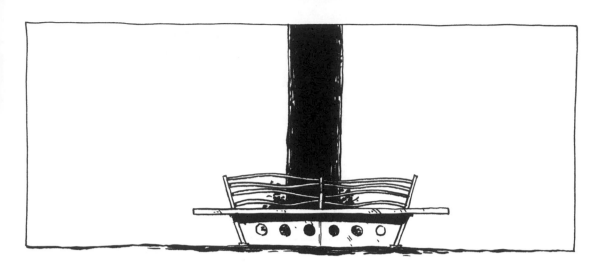

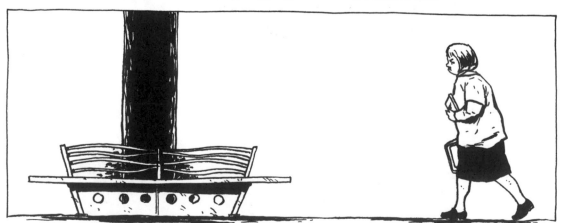

315.

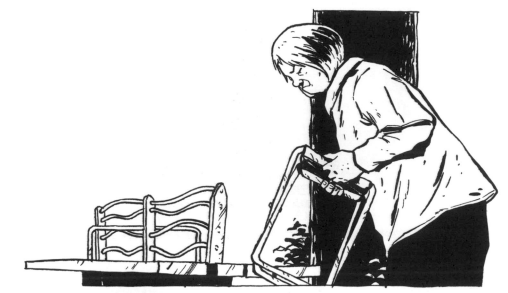

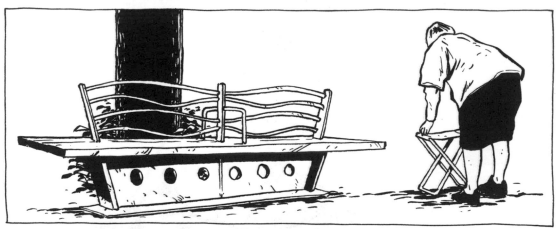

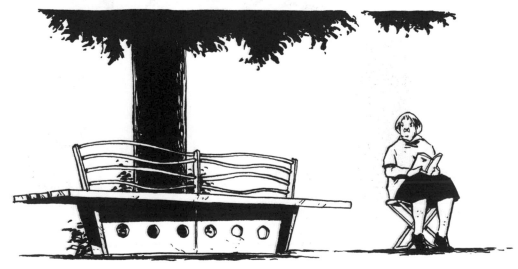

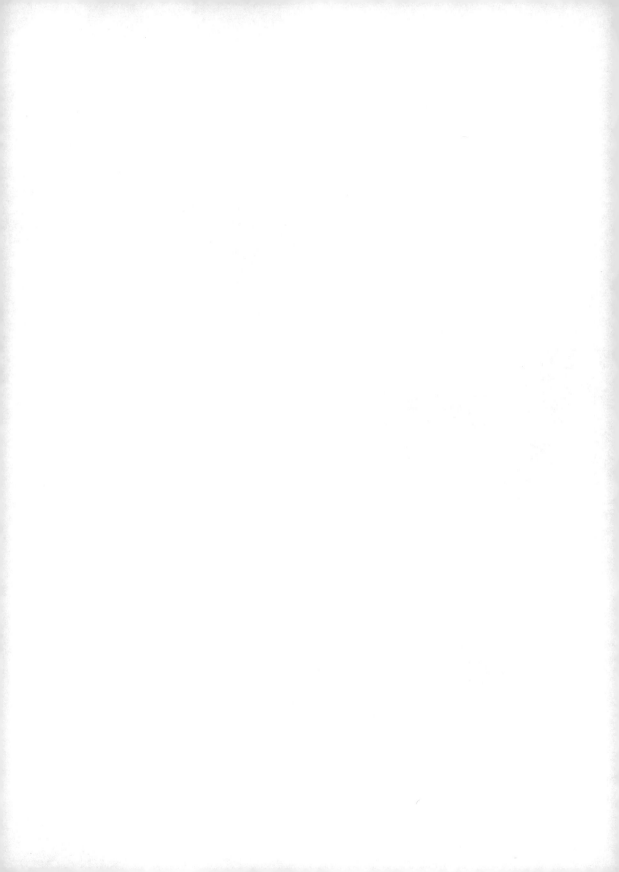

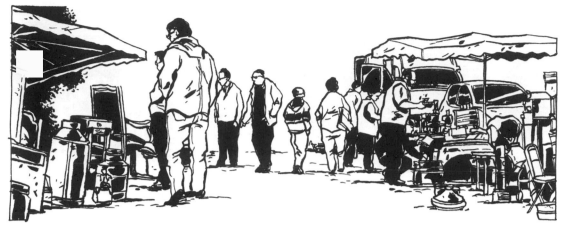

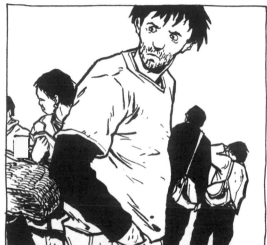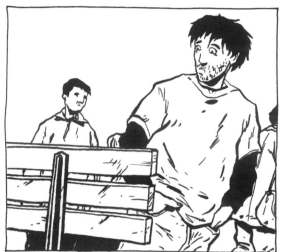

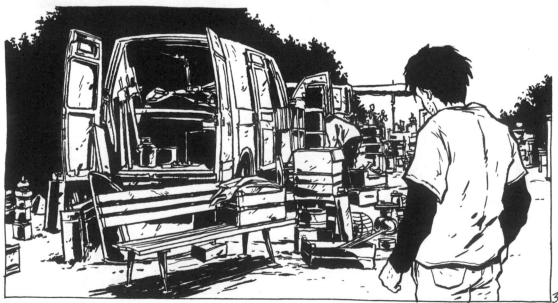

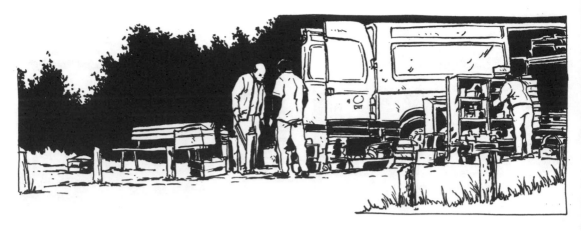

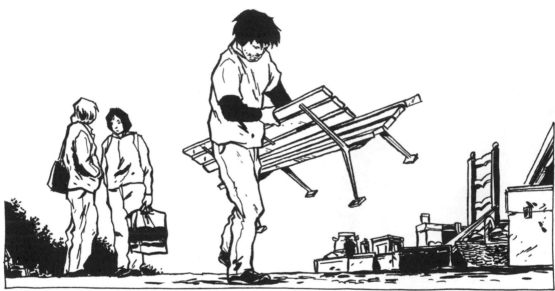

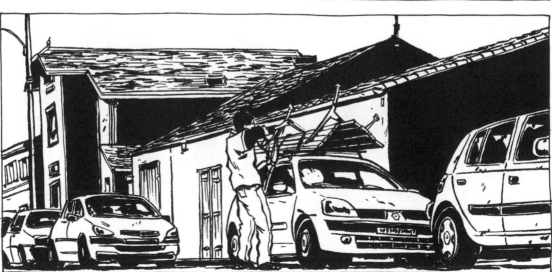

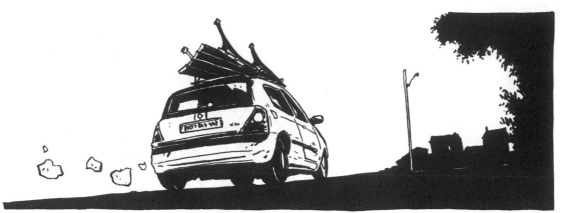

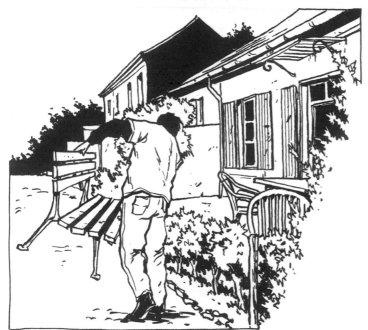

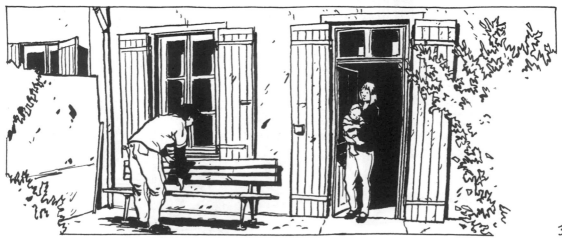

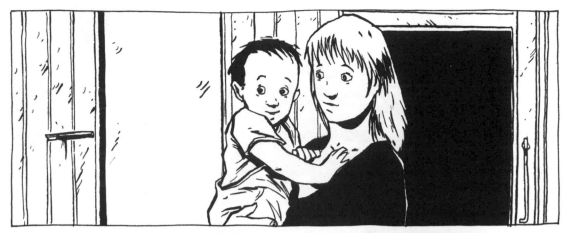

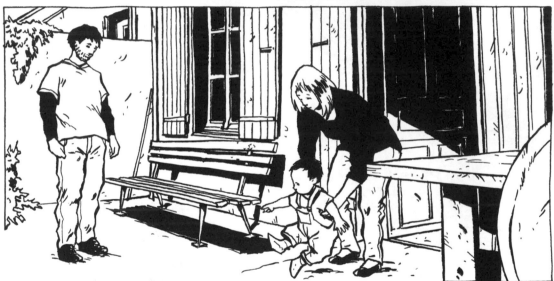

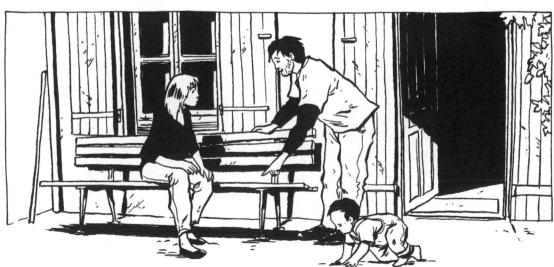

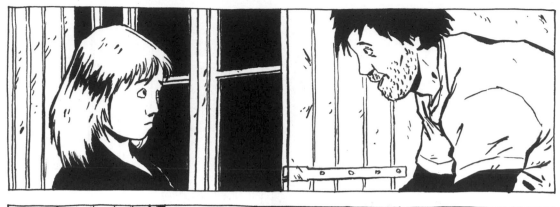

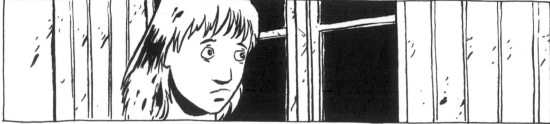

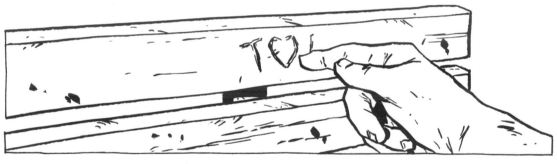

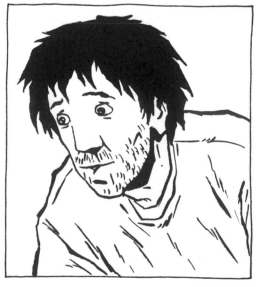

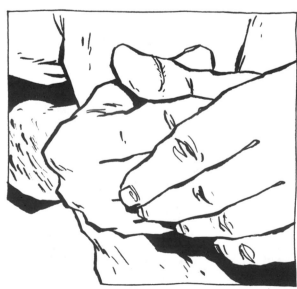

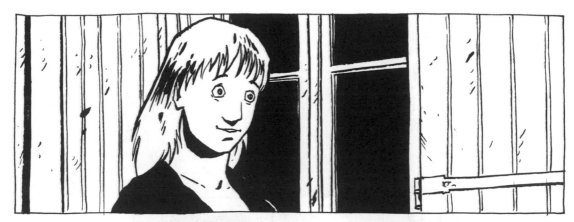

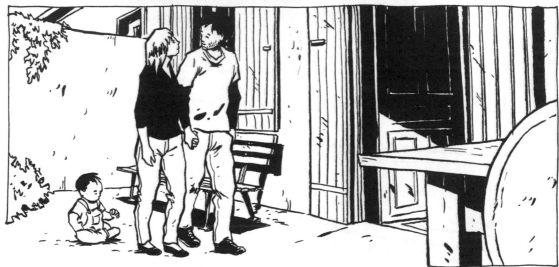

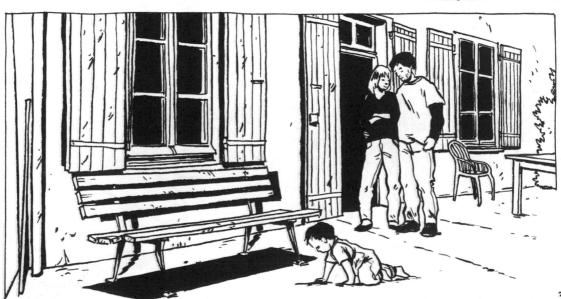

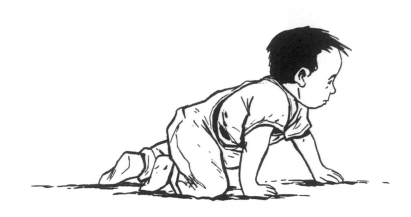

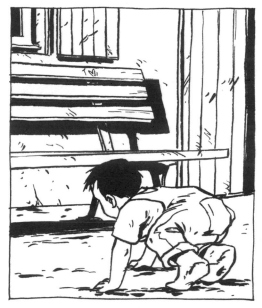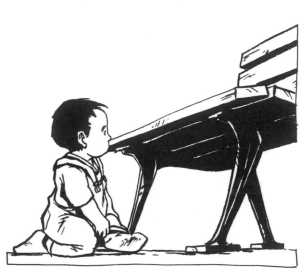

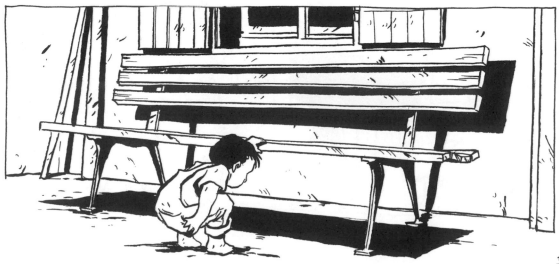

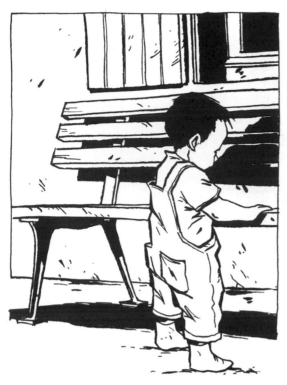

樹下長椅

作　　　者 —— 克里斯多福・夏布特 Christophe Chabouté

譯　　　者 —— 木馬文化編輯部

社　　　長 —— 陳蕙慧

副總編輯 —— 戴偉傑

責任編輯 —— 何冠龍

法語協力 —— 王凱林

行　　　銷 —— 陳雅雯、尹子麟、汪佳穎

封面設計 —— 任宥騰

內頁排版 —— 簡單瑛設

印　　　刷 —— 呈靖彩藝

國家圖書館出版品預行編目 (CIP) 資料

樹下長椅 / 克里斯多福 . 夏布特 (Christophe Chabouté) 作 . -- 初版 . -- 新北市 : 木馬文化事業股份有限公司出版 : 遠足文化事業股份有限公司發行 , 2021.06
　　面；　公分
譯自 : Un peu de bois et d'acier.
ISBN 978-986-359-960-9（平裝）

1. 漫畫

947.41　　　　　　　　　　　　110006980

讀書共和國出版集團社長 —— 郭重興

發行人兼出版總監 —— 曾大福

出　　　版 —— 木馬文化事業股份有限公司

發　　　行 —— 遠足文化事業股份有限公司

地　　　址 —— 231 新北市新店區民權路 108-4 號 8 樓

電　　　話 —— (02)2218-1417

傳　　　真 —— (02)8667-1891

郵撥帳號 —— 19588272 木馬文化事業股份有限公司

客服專線 —— 0800-221-029

法律顧問 —— 華洋國際專利商標事務所 蘇文生律師

初版一刷 —— 2021 年 08 月

定　　　價 —— 450 元

I S B N —— 978-986-359-960-9